கலை காணும் வழிகள்

நூலை உருவாக்கியவர்கள்:
ஜான் பெர்ஜர், ஸ்வென் ப்ளும்பர்க், க்றிஸ் ஃபாக்ஸ், மைக்கேல் டிப், ரிச்சர்டு ஹோலியா

கலை காணும் வழிகள்

பி.ஏ. கிருஷ்ணன் (பி. 1946)
மொழிபெயர்ப்பாளர்

பி. அனந்தகிருஷ்ணன் மத்திய அரசுப் பணியிலும் தனியார், பன்னாட்டு நிறுவனங்களிலும் பல உயர் பதவிகள் வகித்து ஓய்வுபெற்றவர். தமிழ், ஆங்கிலத்தில் திறமையாக எழுதும் படைப்பாளிகளில் குறிப்பிடத்தக்கவர். மனைவி ரேவதி கிருஷ்ணன், தில்லித் தமிழ்ப் பள்ளி ஒன்றில் ஆசிரியையாகப் பணியாற்றி ஓய்வுபெற்றவர்.

மின்னஞ்சல்: *tigerclaw@gmail.com*

இம்மொழிபெயர்ப்பைச் சரிபார்த்துச் செப்பனிட்ட நண்பர் தி. அ. ஸ்ரீனிவாஸன் அவர்களுக்கு என் நன்றிகள்.

– பி. ஏ. கிருஷ்ணன்

ஜான் பெர்ஜர்
பிபிசியுடன் இணைந்து உருவாக்கிய தொலைக்காட்சித்
தொடரை அடிப்படையாகக் கொண்டது

கலை காணும் வழிகள்

ஆங்கிலத்திலிருந்து தமிழில்
பி.ஏ. கிருஷ்ணன்

காலச்சுவடு பதிப்பகம்

● அன்பார்ந்த வாசகருக்கு,

வணக்கம்.

காலச்சுவடு நூலை வாங்கியமைக்கு நன்றி.

நூலின் உள்ளடக்கம், உருவாக்கம், அட்டைப்படம் இன்ன பிற அம்சங்கள் பற்றிய உங்கள் கருத்துகளையும் ஆலோசனைகளையும் காலச்சுவடு வரவேற்கிறது. தகவல், எழுத்து, வாக்கியப் பிழைகள் தென்பட்டால் அவசியம் தெரிவித்து உதவுங்கள். நூல் தயாரிப்பில் கடும் குறைபாடு இருப்பின் மாற்றுப் பிரதி உங்களுக்குக் கிடைக்கக் காலச்சுவடு ஏற்பாடு செய்யும்.

மின்னஞ்சல்: publisher@kalachuvadu.com

காலச்சுவடு நாகர்கோவில் அலுவலகத்திற்குக் கடிதம் அனுப்பலாம்.

தங்கள்
எஸ்.ஆர். சுந்தரம் (கண்ணன்)
பதிப்பாளர் — நிர்வாக இயக்குநர்

WAYS OF SEEING by John Berger

© Copyright in all countries of the International Copyright Union 1972 by Penguin Books Ltd.

கலை காணும் வழிகள் ✣ கட்டுரைகள் ✣ ஆசிரியர்: ஜான் பெர்ஜர் ✣ ஆங்கிலத்திலிருந்து தமிழில்: பி.ஏ. கிருஷ்ணன் ✣ மொழிபெயர்ப்புரிமை: பி.ஏ. கிருஷ்ணன் ✣ முதல் பதிப்பு: ஜூலை 2024 ✣ வெளியீடு: காலச்சுவடு பப்ளிகேஷன்ஸ் (பி) லிட்., 669, கே.பி. சாலை, நாகர்கோவில் 629001

காலச்சுவடு பதிப்பக வெளியீடு: 1293

kalai kaaNum vazikaL ✣ Essays ✣ Author: John Berger ✣ Translated by: P.A. Krishnan ✣ Translation © P.A. Krishnan ✣ Language: Tamil ✣ First Edition: July 2024 ✣ Size: Demy 1 x 8 ✣ Paper: 24 kg maplitho ✣ Pages: 192

Published by Kalachuvadu Publications Pvt. Ltd., 669, K.P. Road, Nagercoil 629001, India ✣ Phone: 91-4652-278525 ✣ e-mail: publications@kalachuvadu.com ✣ Printed at: Compuprint Premier Design House, Chennai 600086.

ISBN: 978-93-6110-268-4

07/2024/S.No. 1293, kcp 5100, 24 (1) 9ss

வாசகருக்குக் குறிப்பு

ஐந்து பேர் சேர்ந்து எழுதிய புத்தகம் இது. *Ways of Seeing* என்ற தொலைக்காட்சித் தொடரிலிருந்துதான் நாங்கள் முதலடி எடுத்து வைப்பதற்குச் சில எண்ணங்கள் கிடைத்தன. அவற்றை விரிவாக்கி விளக்க முயன்றிருக்கிறோம். இவ்வெண்ணங்கள்தாம் நாங்கள் எதைச் சொல்கிறோம் என்பதையும் எப்படிச் சொல்கிறோம் என்பதையும் தீர்மானிக்க உதவியாக இருந்தன. புத்தகத்தில் இருக்கும் விவாதங்கள் எங்கள் குறிக்கோள்களுக்கு எவ்வளவு முக்கியமோ, அவ்வளவு முக்கியம் அதன் வடிவம்.

புத்தகத்தில் ஏழு கட்டுரைகள் இருக்கின்றன. அவற்றை எப்படி வேண்டுமானாலும் படிக்கலாம். தொடர்ச்சியாகப் படிக்க வேண்டிய கட்டாயம் இல்லை. நான்கு கட்டுரைகள் வார்த்தைகளையும் வடிவங்களையும் கொண்டிருக்கின்றன. மூன்றில் வடிவங்கள் மட்டும். வடிவங்களை மட்டுமே கொண்ட கட்டுரைகள் (பெண்களை எவ்வாறு காண்பது என்பதையும் எண்ணெய் ஓவியப் பாரம்பரியத்தைக் குறித்த முரண்படும் கருத்துகளையும் பற்றியவை) வார்த்தைகளைக் கொண்டிருக்கும் கட்டுரைகளைப் போலவே பல கேள்விகளை எழுப்புவதற்காகத் தரப்பட்டவை. படக் கட்டுரைகளில், சில வடிவங்களுக்கு விளக்கங்கள் கொடுக்கப்படவில்லை. ஏனென்றால் வடிவங்கள் சொல்ல முயல்பவற்றைக் காண்பவர்களிடம் கொண்டுசேர்ப்பதற்கு விளக்கங்கள் தடையாக இருக்கும் என்று எங்களுக்குத் தோன்றியது.

எந்தக் கட்டுரையும் அது எடுத்துக்கொண்ட பொருளின் சில அம்சங்களைப் பற்றி மட்டுமே பேசுகிறது. அகலக்கால் வைக்கவில்லை. குறிப்பாகத் தற்கால வரலாற்று உணர்வு முன்னிறுத்தும் சில அம்சங்களைப் பேசவில்லை. எங்கள் முக்கியக் குறிக்கோள் கேள்வி கேட்கும் வழிமுறையைத் தொடங்கிவைப்பதுதான்.

1

*காண்பது, சொற்களுக்கு முன்னால் வருகிறது.
ஒரு குழந்தை பேசுவதற்கு முன்னாலேயே பார்த்து அடையாளம் கண்டுகொள்கிறது.*

ஒருவிதத்தில், காண்பது என்பது சொற்களுக்கு முந்தையது. காண்பதே நம்மைச் சுற்றியிருக்கும் உலகில் நமது இடத்தை உறுதிசெய்கிறது. அவ்வுலகத்தை நாம் சொற்களால் விளக்கலாம். ஆனால் உலகம் நம்மைச் சூழ்ந்திருக்கிறது என்ற உண்மையைச் சொற்களால் ஒருபோதும் மாற்ற முடியாது. நாம் காண்பதற்கும் நாம் அறிந்துகொள்வதற்கும் இடையே உள்ள உறவு ஒருபோதும் முழுமையாக விளக்க முடியாத உறவு. ஒவ்வொரு மாலையிலும் நாம் சூரியன் மறைவதைக் காண்கிறோம். பூமி சூரியனிலிருந்து விலகிச் செல்கிறது என்பதை நாம் அறிவோம். ஆனால் இந்த அறிதல், இந்த விளக்கம் ஒருபோதும் நாம் காணும் காட்சியோடு பொருந்துவதில்லை. சொற்களுக்கும் காண்பதற்கும் இடையில் எப்போதும் இருக்கும் இந்த இடைவெளியைத்தான் சர்ரியலிஸ ஓவியர் மாக்ரீட் தனது 'கனவுகளின் திறவுகோல்' ஓவியத்தில் சொல்லியிருக்கிறார்.

நாம் அறிந்ததோ அல்லது நாம் நம்புவதோ நாம் காணும் முறை மீது தாக்கத்தை ஏற்படுத்துகிறது. இடைக்காலத்தில் மனிதர்கள் நரகம் என்பது உண்மையாகவே இருக்கிறது என்று நம்பினார்கள். தீயைக் கண்டதும் அவர்களுக்குத் தோன்றிய எண்ணங்கள் இன்று நமக்குத் தோன்றுபவற்றிலிருந்து

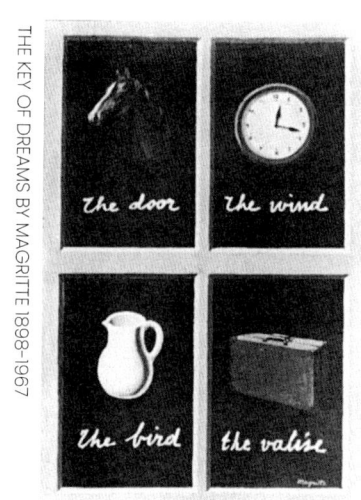

THE KEY OF DREAMS BY MAGRITTE 1898-1967

வேறுபட்டதாக இருந்திருக்கும். ஆனாலும், நெருப்பு அழித்துச் சாம்பலை மட்டும் மிச்சமாக்கும் காட்சிக்கு நரகம் என்ற கருத்து அதிகம் கடன்பட்டிருக்கிறது – நெருப்புப் புண்கள் கொடுக்கும் வலிக்கும் அது கடன்பட்டிருக்கிறது.

காதலிக்கும் காலங்களில், காதலிப்பவரைக் காணும்போது ஏற்படும் முழுமைக்குச் சொற்களும் அணைப்பும் ஈடாகா. உடலுறவின் முழுமைகூட அதோடு ஒப்பிடும்போது தற்காலிகமானதுதான்.

இருப்பினும், காண்பது எனும் இச்செயல் சொற்களுக்கு முன்னால் நிகழ்ந்தாலும், சொற்களால் முழுவதுமாக விவரிக்க முடியாமல் இருந்தாலும் அது வெறும் தூண்டுதலுக்கு எதிர்வினையாற்றும் செயற்பாடு அல்ல. (விழித்திரையோடு தொடர்புகொண்ட செயல்முறையின் ஒரு சிறிய பகுதியாகக் காதலியைக் காண்பதை நினைத்தால்தான் இம்முடிவிற்கு வர முடியும். நாம் காண நினைப்பதைத்தான் காண்கிறோம். காண்பது என்பது நாம் தேர்ந்தெடுப்பது. காண்பது எனும் இச்செயற்பாடு காணப்படுபவற்றை நம் அருகில் கொண்டுவருகிறது – தொடும் தூரத்தில் இல்லாமல் இருந்தாலும். தொடுவது என்பது நமக்கும் தொடப்படும் பொருளுக்கும் இடையே இருக்கும் உறவைத் தீர்மானிக்கிறது. (கண்களை மூடிக்கொண்டு அறையைச் சுற்றி வாருங்கள். தொடுவது என்பதும் காண்பதின் வரம்பிற்கு உட்பட்ட, ஆனால் காண்பதின் முழுப் பரிமாணங்களும் இல்லாத, மாற்றங்கள் இல்லாத காட்சிதான் என்பதை உணர்வீர்கள், நாம் எதையும் தனியாகக் காண்பதில்லை. காண்பவற்றிற்கும் நமக்கும் இடையே உள்ள உறவைத்தான் காண்கிறோம். நம் பார்வை

ஜான் பெர்ஜர்

தொடர்ந்து செயல்பட்டுக்கொண்டிருக்கிறது. தொடர்ந்து நகர்ந்துகொண்டிருக்கிறது. தொடர்ந்து பார்ப்பவற்றை ஒரு வட்டத்தில் வைத்துக்கொண்டிருக்கிறது. நாம் இருக்கும்போது நமக்குத் தெரிபவற்றை அவ்வட்டம் வகைப்படுத்துகிறது.

கண்டவுடனேயே நாமும் காணப்படுகிறோம் என்பதை நாம் அறிகிறோம். மற்றவர்களின் கண்ணும் நம் கண்ணும் சேர்ந்து நாமும் காணப்படும் உலகத்தின் ஒரு பகுதி என்பதை நம்பத்தக்கதாக ஆக்குகின்றன.

நாம் இருக்கும் இடத்திலிருந்து ஒரு மலையைப் பார்க்க முடியும் என்பதை ஒப்புக்கொண்டால், அம்மலையிலிருந்து நம்மையும் பார்க்க முடியும் என்பதையும் ஒப்புக்கொள்வோம். ஒன்றை ஒன்று சார்ந்திருக்கும் இத்தன்மைதான் காண்பதைப் பேச்சைக் காட்டிலும் அடிப்படைத்தன்மை மிக்கதாக ஆக்குகிறது. பேச்சு என்பதே பலசமயங்களில் காண்பதை வார்த்தை வடிவமாக்கும் முயற்சிதான்.அதாவது, 'நீ எப்படிக் காண்கிறாய்' என்பதை உள்ளபடியோ அல்லது உருவகப் படுத்தியோ வார்த்தைகளால் விளக்க முயற்சிப்பது. 'அவர் எப்படிக் காண்கிறார்' என்பதைச் சொற்களால் கண்டுபிடிக்க முயற்சிப்பது.

'காண்பது' 'பார்ப்பது' போன்ற சொற்கள் இந்தப் புத்தகத்தில் மனிதனால் படைக்கப்பட்ட படிமங்களை விளக்குவதற்காகப் பயன்படுத்தப்படுகின்றன.

படிமம் என்பது காட்சியின் மறுபடைப்பு அல்லது மீளுருவாக்கம். ஒரு தோற்றத்தின் அல்லது தோற்றங்களின் தொகுப்பை, அது அல்லது அவை முதலில் தோன்றிய

கலை காணும் வழிகள்

இடத்திலிருந்தும் காலத்திலிருந்தும் பிரித்தெடுத்து–சில தருணங்களுக்கோ அல்லது சில நூற்றாண்டுகளுக்கோ– காப்பாற்றப்பட்டதே படிமம். ஒவ்வொரு படிமமும் காண்பதன் வழியைத் தன்னுள் பொதிந்திருக்கிறது. புகைப்படமும் அப்படித்தான். புகைப்படங்கள் நாம் நினைப்பதுபோல இயந்திரத்தனமான பதிவுகள் அல்ல. நாம் எந்தவொரு புகைப்படத்தைப் பார்க்கும்போதும், புகைப்படம் எடுத்தவர் கணக்கற்ற காட்சிக் கோணங்களிலிருந்து ஒன்றை மட்டும் தேர்ந்தெடுத்திருக்கிறார் என்ற உணர்வு, மெலிதாக இழை யோடும். ஒரு சாதாரணக் குடும்பப் புகைப்படத்திற்கும் இது பொருந்தும். புகைப்படக் கலைஞர் காண்பதற்குத் தேர்ந்தெடுத்த முறையை அவர் எடுத்துக்கொண்ட பொருள் பிரதிபலிக்கிறது. ஓவியர் தான் காண்பதற்குத் தேர்ந்தெடுத்த முறையை அவர் கித்தானிலோ அல்லது தாளிலோ தீட்டும் அடையாளங்கள் நிர்ணயிக்கின்றன. ஒவ்வொரு படிமமும் அதை எவ்வாறு காண வேண்டும் என்கிற வழிமுறைகளைத் தன்னுள் பொதிந்திருக்கிறது என்பது உண்மை. ஆனால் நம் கலையுணர்வோ அல்லது மதிப்பீட்டுத் திறனோ முற்றிலும் நாம் காணும் முறையைச் சார்ந்தது. (உதாரணமாக, ஷீலா என்பவர் படிமத்தில் இருக்கும் இருபது பேரில் ஒருவராக இருக்கலாம். ஆனால் அவரைக் கூர்ந்து பார்ப்பதற்கு நமக்குத் தனிப்பட்ட காரணங்கள் இருக்கலாம்.)

படிமங்கள், நம் கண்முன் இல்லாதவற்றை முன்னிறுத்தவே முதலில் உருவாக்கப்பட்டன. எவற்றை முன்னிறுத்த உருவாக்கப்பட்டனவோ அவற்றைவிட அவை அதிகக் காலம் இருக்கக்கூடும் என்ற உண்மை நமக்குப் படிப்படியாகப் பிடிபடத் தொடங்கியது; ஒரு பொருளோ அல்லது மனிதரோ எவ்வாறு ஒரு காலத்தில் இருந்தது/இருந்தார் என்பதை அது காட்டியது; அதனால் ஒரு பொருள் எவ்வாறு வெவ்வேறு மனிதர்களால் காணப்பட்டது என்பதைப் பற்றியும் தெளிவு பிறந்தது. பின்னால் படிமத்தை உருவாக்கியவர் கண்ட தனிப்பட்ட முறை அடையாளம் காணப்பட்டு, பதிவு செய்யப்பட்டது. அதனால் படிமம் என்பது 'க' என்பவர் 'ச' என்பவரை எவ்வாறு கண்டார் என்பதன் பதிவு என்று ஆனது. தனி மனித அடையாளத்தைக் குறித்து ஏற்பட்ட பிரக்ஞையோடு வரலாற்றைப் பற்றிய உணர்வும் சேர்ந்து கொண்டதுதான் இதற்குக் காரணம். இது எப்போது ஏற்பட்டது என்பதைத் துல்லியமாகச் சொல்ல முடியாது. ஆனால் ஐரோப்பாவில் மறுமலர்ச்சி தொடங்கிய காலம்தொட்டே இப்பிரக்ஞை இருந்துவந்தது.

(படிமங்களைத் தவிர) எந்தப் பழங்காலத்து எச்சங்களோ அல்லது எழுத்துகளோ அக்காலகட்ட மனிதர்களைச் சூழ்ந்திருந்த உலகம் எவ்வாறு இருந்தது என்பதற்கு நேரடி சாட்சியாக இருந்ததில்லை. இதனால் படிமங்கள் இலக்கியத்தைவிடத் துல்லியமானவை; வளமிக்கவை. இவ்வாறு சொல்வதால் ஓவியனின் கற்பனைத் திறனையும் வெளிபாட்டு மேதைமையையும் குறைத்து மதிப்பிடுகிறோம் என்று நினைத்துவிடக் கூடாது. படிமங்களை வெறும் ஆவணங்களாகக் குறுக்க முடியாது. கற்பனைத் திறன் அதிகம் கொண்ட எந்தப் படைப்பும் ஓவியனின் காட்சி அனுபவத்தை நம்முடன் ஆழமாகப் பகிர்ந்துகொள்கிறது.

இருந்தாலும் ஒரு படிமம் கலைப்படைப்பாக அறிமுகம் செய்யப்படும்போது, அதை மக்கள் காணும் முறையானது கலை குறித்த பல கருதுகோள்களால் பாதிக்கப்படுகிறது.

அழகு
உண்மை
மேதைமை
கலாச்சாரம்
வடிவம்
தரம்
ரசனை

போன்ற பல கருதுகோள்கள்.

இவற்றில் பலவும் இன்றைய உலகோடு ஒத்துப்போகாதவை. (இன்றைய உலகு என்று சொல்வது புறவயமான உண்மையை மட்டுமின்றித் தன்னுணர்வையும் உள்ளடக்கியிருக்கிறது.) இன்றைய உலகோடு இயைந்துபோகாதது மட்டுமல்லாமல் அவை கடந்த காலத்தையும் மறைக்கின்றன. கடந்த காலத்தைப் புகைமூட்டமாக, புரியாதவையாக ஆக்குகின்றன. கண்டுபிடிக்கப் படுவதற்காகவோ அல்லது எப்படி இருந்ததோ அப்படியே அடையாளம் கண்டுகொள்வதற்காகவோ, கடந்த காலம் ஒருபோதும் காத்திருப்பதில்லை. ஒன்றின் நிகழ்காலத்துக்கும் அதன் கடந்த காலத்துக்குமான உறவை வரலாறே எப்போதும் உருவாக்குகிறது. அதனால் தற்காலத்தைக் குறித்த அச்சம் கடந்த காலத்தைப் புதிர்மயமாக ஆக்குகிறது. கடந்த காலம் வாழ்வதற்கான இடம் அல்ல. அது முடிந்துபோன விஷயங்களின் கிணறு. இன்றைய வாழ்க்கையை நடத்திச் செல்வதற்காகச் சிலவற்றை அதிலிருந்து மொண்டுகொள்ளலாம். கலாச்சாரத்தைப் புதிர்மயமாக்குவது இரட்டை இழப்பைத் தருகிறது. கலைப்படைப்புகள் தேவையில்லாமல் எட்டாத உயரத்தில் வைக்கப்படுகின்றன. கடந்த காலம் நாம் முழுமையாக

இயங்குவதற்குத் தேவையான மிகச் சில முடிவுகளையே அளிக்கிறது.

ஒரு நிலப்பரப்பைப் பார்க்கும்போது, நாம் அதனுள்ளே இருப்பதாக உணர்கிறோம். அதேபோலக் கடந்த காலத்தின் கலையைப் பார்த்தால் நாம் வரலாற்றிற்குள் இருப்பதாக உணர்வோம். அப்பார்வை நமக்கு மறுக்கப்படும்போது நம்முடைய வரலாறும் நமக்கு மறுக்கப்படுகிறது. இதனால் யாருக்குப் பயன்? பார்க்கப்போனால், கடந்த காலத்தின் கலை புதிர்மயமாக ஆக்கப்படுவதன் காரணமே தங்களுக்குச் சிறப்புரிமை இருப்பதாகக் கருதிக்கொள்ளும் சிறு கூட்டம் ஒன்று அன்றைய ஆளும் வர்க்கத்தின் நிலைப்பாடுகளை இன்றைக்கும் நியாயப்படுத்துவதற்குத் தேவையான வரலாற்றைக் கட்டமைக்க முயன்றுகொண்டிருப்பதுதான். அத்தகைய நியாயப்படுத்தல் இந்தக் காலகட்டத்தில் அறிவுக்குப் பொருந்தாத செயலாகவே கருதப்படுகிறது. அதனால்தான் இக்கூட்டம் கலையைப் புதிர்மயமாக்குகின்றது.

இதற்கு ஓர் உதாரணத்தைப் பார்ப்போம். சமீபத்தில் ப்ரான்ஸ் ஹால்ஸ் படைப்புகளைப் பற்றிய பார்வைகளைக் கொண்ட புத்தகம்* ஒன்று இரண்டு பாகங்களாக வெளிவந்தது. அக்கலைஞனைக் குறித்து இன்றுவரையிலும் வெளிவந்த புத்தகங்களில் தகுதி படைத்தது என்று சொல்லக்கூடிய புத்தகம் இதுதான். கலை வரலாற்றை ஆழமாகப் பேசும் புத்தகம் என்ற அளவில் அது ஒரு சராசரியான புத்தகத்தைவிடச் சிறந்தது என்றோ மோசமானது என்றோ சொல்ல முடியாது.

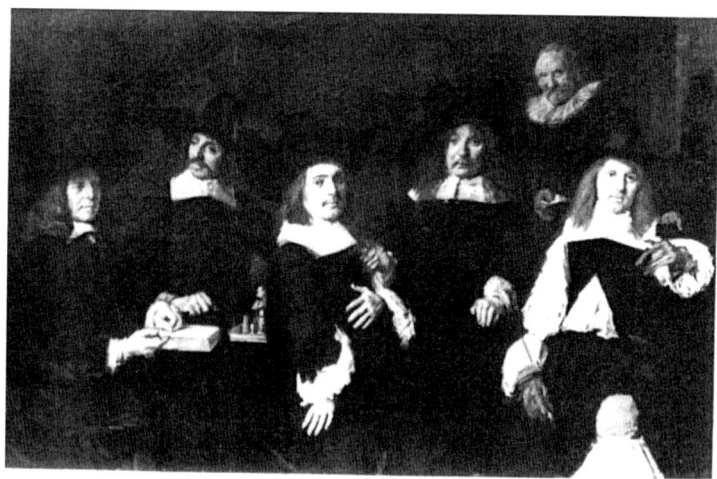

REGENTS OF THE OLD MEN'S ALMS HOUSE BY HALS 1580-1666

* Seymour Slive, *Frans Hals* (Phaidon, London)

ஜான் பெர்ஜர்

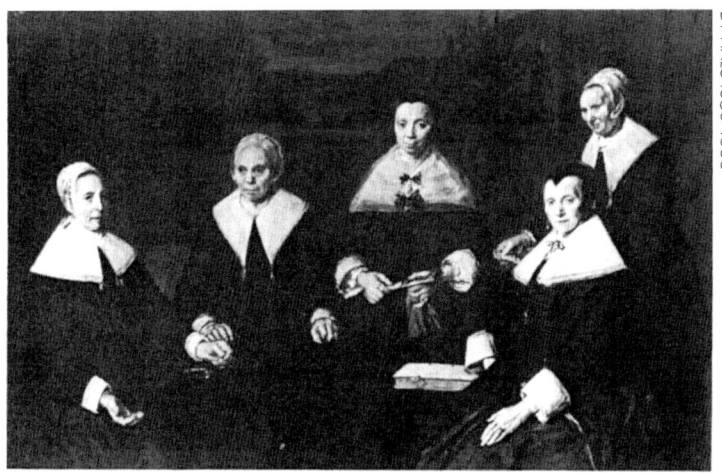

REGENTESSES OF THE OLD MEN'S ALMS HOUSE BY HALS 1580-1666

ஹால்ஸ் கடைசியாக வரைந்த இரு மகத்தான ஓவியங்கள் டச்சு நாட்டைச் சேர்ந்த ஹார்லம் நகரில் பதினேழாம் நூற்றாண்டில் பணமில்லாமல் நொடித்துப்போனவர்களுக்காக நடத்தப்பட்ட இரவலர் விடுதியின் ஆண், பெண் பொறுப்பாளர் களைச் சித்திரிக்கின்றன. இவை அதிகாரப்பூர்வமாக வரையப்பட்ட ஓவியங்கள். ஹால்ஸுக்கு அப்போது எண்பது வயதிற்கு மேல். கையில் காசு கிடையாது. வாழ்க்கையின் பெரும்பகுதியைக் கடனில் கழித்தவர். இவ்வோவியங்களை வரையத் தொடங்கிய ஆண்டு 1664. அவ்வாண்டு குளிர் தொடங்கியபோது மூன்று மூட்டை நிலக்கரித் துண்டுகளைப் பொது நன்கொடையாகப் பெற்றார். இல்லையென்றால் குளிரில் விறைத்துச் செத்திருப்பார்.

புத்தகத்தின் ஆசிரியர் இத்தகவல்களைத் தருகிறார். ஓவியத்தில் வரையப்பட்டவர்கள் மீது விமர்சனங்களை வைப்பதாக எந்த விதத்திலும் எடுத்துக்கொள்ள முடியாது என்றும் தெளிவாகச் சொல்கிறார். மேலும், ஹால்ஸ் கசப் புணர்வோடு ஓவியங்களை வரைந்தார் என்று சொல்வதற்கு எந்தச் சான்றும் இல்லை என்கிறார். இவ்வோவியங்களைக் குறிப்பிடத்தக்க கலைப் படைப்புகள் என்றும் சொல்கிறார். ஏன் என்பதையும் விளக்குகிறார். பெண் பொறுப்பாளர்களைப் பற்றி அவர் இவ்வாறு எழுதுகிறார்:

ஒவ்வொரு பெண்ணும் மானுட நிலைமையைப் பற்றி நம்முடன் பேசுகிறார். சமமான முக்கியத்துவத் துடன் பேசுகிறார். ஒவ்வொரு பெண்ணும்

கலை காணும் வழிகள் 15

பரந்து விரிந்த கரிய பின்புலத்தில் துலக்கத்தோடு தனிமையாகத் தெரிகிறார். ஆனாலும் ஓர் உறுதியான, ஒத்திசைந்த ஒழுங்கினாலும், தங்கள் தலைகளும் கைகளும் அமைக்கும் நேரிணையில்லாத கோணங்களினாலும் அவர்கள் இணைக்கப் படுகிறார்கள். ஆழமான, ஒளிவிடும் கறுப்பின் ஏற்ற இறக்கங்கள் முழுப் படைப்பின் முரண்பாடுஇல்லாத பிணைப்பிற்குப் பங்களிக்கின்றன. அவை வலுவான வெள்ளைகளோடும் உயிர் பெற்ற சருமத்தின் வண்ணச் சாயலோடும் – பட்டும் படாமலும் இருக்கும் தூரிகைத் தடவல்களால் பரந்த உறுதி யான உச்சங்களை அடைந்தவை அவை – இணைந்து மறக்க முடியாத மாறுபாடுகளாகத் தோன்றுகின்றன.
(சாய்வெழுத்துகள் எமது)

ஓவியத்தின் வடிவமைப்பில் இருக்கும் முழுமை அதன் படிமத்தை வலுவுள்ளதாக ஆக்குவதில் பெரும் பங்கு ஆற்று கிறது. எனவே (ஓவியத்தைப் பற்றிப் பேசுபவர்கள்) அதன் வடிவமைப்பைப் பற்றிப் பேசுவது இயல்பானது. ஆனால் ஓவியத்தின் வடிவமைப்பே அது தரும் உணர்வுகளுக்கு அச்சாணி என்ற முனைப்போடு இப்பதிவு செய்யப்பட்டிருக்கிறது. 'ஒத்திசைவான இணைப்பு' 'மறக்க முடியாத மாறுபாடு' 'பரந்த உறுதியான உச்சங்கள்' போன்ற சொற்றொடர்கள் வாழ்வனுப வத்தைப் படிமம் சித்திரிப்பதனால் ஏற்படும் உணர்வை அதன் தளத்திலிருந்து 'கலை விமர்சனம்' என்ற ஒதுங்கி நிற்கும் தளத்திற்கு மாற்றுகின்றன. எல்லா முரண்களும் மறைந்துவிடுகின்றன. இதனால் மிஞ்சுவது மாறாத 'மானுட நிலைமை'. ஓவியம் மிக அருமையாகப் படைக்கப்பட்ட பொருளாகக் கருதப்படுகிறது.

ஹால்ஸைப் பற்றியும், அவரை ஓவியம் வரையச் சொன்ன பொறுப்பாளர்களைப் பற்றியும் நமக்கு அதிகம் தெரியாது. அவர்களுடைய உறவுகள் எவ்வாறு இருந்தன என்பது பற்றிச் சுற்றி வளைத்து மறைமுகமாகக்கூட ஆதாரங்களைத் தர முடியாது. ஆனால் ஓவியங்களிலேயே ஆதாரம் இருக்கிறது. ஆண்களின் குழுவையும் பெண்களின் குழுவையும் வரைந்த ஓவியர் அவர்களை எப்படிப் பார்த்தார் என்பதன் ஆதாரம் அதுவே. ஆதாரத்தை நீங்களே ஆராய்ந்து முடிவு செய்துகொள்ளுங்கள்.

இந்தக் கலை வரலாற்றை எழுதியவர் இதுபோன்ற நேரடி முடிவைக் கண்டு அஞ்சுகிறார்:

ஹால்ஸின் இதர பல ஓவியங்களை போல இவ்வோவியங்களிலும் அவருடைய கூர்மையான

சித்திரிப்புகள் நம்மை மயங்கவைத்து அவற்றில் வரையப்பட்ட ஆண்கள், பெண்கள் அனைவரின் பண்புக்கூறுகள் மட்டுமல்லாது அவர்களின் தனிப்பட்ட பழக்கவழக்கங்களும் நமக்குத் தெரியும் என்று நம்பவைக்கின்றன.

எந்த 'மயக்கத்தை'ப் பற்றி அவர் எழுதுகிறார்? நாம் காணும் ஓவியங்கள் நம்மேல் ஏற்படுத்தும் தாக்கத்தைத் தவிர வேறு ஏதும் செய்வதில்லை. அவை தாக்கத்தை ஏற்படுத்துவதற்கான காரணம் ஹால்ஸ் தான் வரைந்தவர்களைக் கண்ட முறையை நாமும் ஏற்றுக்கொள்வதால்தான். நாமும் அவ்வளவு எளிதாக ஏற்றுக்கொள்வதில்லை. நாம் பார்த்த மனிதர்கள், அவர்களின் அசைவுகள், முகங்கள், நிறுவனங்கள் போன்றவற்றோடு அவை பொருந்தியிருக்கிற அளவில் ஏற்றுக்கொள்கிறோம். ஹால்ஸ் வாழ்ந்த சமூகத்தின் உறவுகளோடும் அறம் சார்ந்த விழுமியங்களோடும் ஒத்துப்போகக்கூடிய சமூகத்தில் நாம் வாழ்வதால்தான் இது சாத்தியம் ஆகிறது. முற்றிலும் இதுதான் ஓவியங்களுக்கு உளவியல், சமூகம் சார்ந்த உடனடித் தன்மையை அளிக்கிறது. இதுதான் – ஓவியரின் 'மயக்க வைக்கும்' திறமை அல்ல – ஓவியத்தில் இருப்பவர்களை நாம் அறிய *முடியும்* என்ற நம்பிக்கையை அளிக்கிறது.

ஆசிரியர் தொடர்கிறார்:

சில விமர்சகர்களை ஓவியர் மயக்குகிறார் என்ற எண்ணம் வெகுவாக ஈர்த்திருக்கிறது. உதாரணமாக, சாய்ந்த தொப்பியுடன் – அவருடைய நீளமான, சுருளற்ற தலைமயிரை அது மறைப்பதாகத்

தெரியவில்லை – இருக்கும் ஒரு பொறுப்பாளரின் கண்கள் ஒரு விதமாக, பார்வை எங்கு செல்கிறது என்பது பற்றிய தெளிவில்லாமல் அமைக்கப் பட்டிருக்கும். அதற்குக் காரணம் அவர் அதிகம் குடித்திருப்பதுதான் என்று அறுதியிட்டுச் சொல்லப்படுகிறது.

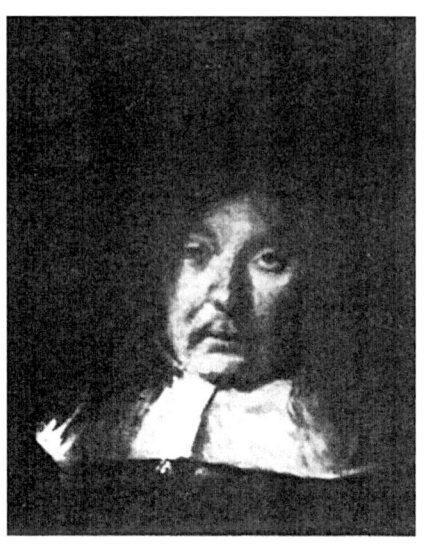

இது அவதூறு என்று அவர் கருதுகிறார். தொப்பியைத் தலையின் ஒரு பக்கமாக அணிவது அக்காலத்திய பாணி என்கிறார். மருத்துவச் சான்றுகளைக் காட்டி, பொறுப்பாளரின் முகபாவம் அவ்வாறு இருப்பதன் காரணம் பக்கவாதமாக இருக்கலாம் என நிறுவ முயல்கிறார். பொறுப்பாளர்களில் ஒருவரைக் குடிகாரராகக் காட்டியிருந்தால் அவர்கள் ஓவியங்களை ஏற்றுக்கொண்டே இருக்க மாட்டார்கள் என்கிறார். இதுபோன்ற கருத்துகளை வைத்துக்கொண்டு பக்கம் பக்கமாக எழுதி விவாதம் நடத்தலாம். (17ஆம் நூற்றாண்டில் ஹாலந்தில் ஆண்கள் தங்களைச் சாகச வீரர்களாகக் கருத வேண்டும் என்பதற் காகத் தொப்பிகளைச் சாய்வாக அணிந்து கொண்டார்கள்; அதிகம் குடிப்பது எல்லோராலும் அன்று ஏற்றுக்கொள்ளப் பட்டது போன்ற கருத்துகள்.) ஆனால் அவை குறித்த விவாதம் எதை நாம் எதிர்கொள்ள வேண்டுமோ அதிலிருந்து நம்மை வெகு தொலைவிற்கு இட்டுச் செல்கின்றன. எதை நாம் எதிர்கொள்ள வேண்டுமோ அதை ஆசிரியர் தவிர்க்கிறார்.

ஓவியங்களிலிருந்து பொறுப்பாளர்கள் ஹால்ஸைக் கூர்ந்து பார்க்கிறார்கள் – ஆதரவற்ற, வயதான ஓவியனை, புகழை இழந்தவனை, நன்கொடைகளினால் வாழ்க்கை நடத்திக்கொண்டிருப்பவனை; அவர்களை ஏதும் இல்லாத ஏழையின் கண்களோடு அவன் பார்க்கிறான். தன் ஏழ்மை தான் தீட்டும் ஓவியத்தில் எந்தத் தாக்கத்தையும் ஏற்படுத்திவிடக் கூடாது என்ற உணர்வோடு. இதுதான் இவ்வோவியங்களில் நடைபெறும் நாடகம். "மறக்க முடியாத மாறுபாடுகளை"க் கொண்ட நாடகம்.

புதிர்மயமாக்குவதற்கும் ஆசிரியர் பயன்படுத்தும் சொற்களுக்கும் எந்தத் தொடர்பும் இல்லை. புதிர்மயமாக்குவது என்பது தெளிவாகத் தெரிவதை விளக்கங்கள் மூலம் மங்கலாக்கும் முறை. ஹால்ஸ்தான் முதன்முதலாக முதலாளித்துவத்தில் பிறந்த பாத்திரங்களையும் அதன் வெளிப்பாடுகளையும் வரைந்தவன். இருநூறு ஆண்டுகளுக்குப் பின்னர் பால்ஸாக் இலக்கியத்தில் செய்ததை இவன் ஓவியத்தில் செய்துவிட்டான். ஆனால் இச்சாதனையை இப்புத்தகத்தை எழுதியவர் எவ்வாறு விளக்குகிறார் என்று கவனியுங்கள்:,

தன் தனிப்பட்ட பார்வையின் மீது ஹால்ஸ் கொண்டிருந்த உறுதியான பிடிப்பு நம் சக மனிதர்களின் மீது நாம் கொண்டுள்ள உணர்வை வளமாக்குகிறது; வாழ்க்கையின் முக்கிய சக்திகளை அருகிலிருந்து நாம் பார்க்க வழி செய்த அவரது பெருகிக்கொண்டே இருக்கும் படைப்பாற்றல் மீது நாம் கொண்ட வியப்பை உச்சமடைய வைக்கிறது.

இதுதான் புதிர்மயமாக்குவது.

கடந்த காலத்தைப் புதிர்மயமாக்குவதைத் தவிர்க்க (இதைப் போலி மார்க்சிய முறைப்படியும் செய்யலாம்) கடந்த காலத்திற்கும் தற்காலத்திற்கும் இருக்கும் உறவினைப் படங்களில் காணும் படிமங்களைக் கருத்தில் கொண்டு ஆராய்வோம். நாம் தற்காலத்தைத் தெளிவாகப் பார்த்தால் கடந்த காலம் குறித்துச் சரியான கேள்விகளைக் கேட்போம்.

நாம் இன்று கடந்தகாலக் கலையைப் பார்ப்பதுபோல இதுவரை யாரும் பார்த்ததில்லை. நாம் முற்றிலும் மாறுபட்ட கண்ணோட்டத்தோடு பார்க்கிறோம்.

காணும் விதம் எனக் கருதப்பட்டதன் அடிப்படையில் இதை நாம் விளக்கலாம். காணும் விதம் ஐரோப்பியக் கலையின்

கலை காணும் வழிகள்

தனித்தன்மையை நிலைநிறுத்துகிறது என்று அறியப்படுவது. மறுமலர்ச்சியின் ஆரம்ப ஆண்டுகளில் வேரூன்றிய இது எல்லாவற்றையும் பார்ப்பவர் கண்ணில் மையமாக்குகிறது. ஒரு கலங்கரை விளக்கத்திலிருந்து வரும் ஒளி போன்றது. பரந்து விரியாமல் ஒரு புள்ளியை நோக்கிப் பயணம் செல்கிறது. மேற்கத்திய மரபுகள் இத்தகைய தோற்றங்களை உண்மை என்று அழைத்தன. "தெளிவாகக் காணுதல்" என்பது கண்ணை நாம் பார்க்கும் உலகத்தின் மையமாக ஆக்குகிறது. எல்லாம் கண்ணின் மையத்தில் குவிகின்றன – முடிவிலியின் மறையும் புள்ளியைப் போல. பார்க்கும் உலகம் பார்ப்பவர் முன்னால் ஒழுங்குபடுத்தப்படுகிறது – கடவுள் பிரபஞ்சத்தை ஒழுங்குபடுத்தியதாக ஒரு காலத்தில் கருதியதைப் போல.

இம்மரபின்படி 'தெளிவாகக் காணும்' உத்தியில் பரிமாற்றம் ஏதும் தேவையில்லை. கடவுள் தன்னைப் பார்ப்பவர்களுக்கு வசதியாகத் தன் இருப்பை மாற்றிக்கொள்வதில்லை. அவர்தான் இருப்பு. எங்கும் இருப்பவர். 'தெளிவாகக் காணுதலின்' முக்கியமான உள்முரண் என்னவென்றால் அது உண்மையின் எல்லாப் பிம்பங்களையும் ஒற்றைப் பார்வையாளரைக் கருத்தில் கொண்டு கட்டமைக்கிறது. ஆனால் அவர் கடவுள் இல்லை. எல்லா இடத்திலும் அவரால் இருக்க முடியாது.

புகைப்படக் கருவி கண்டுபிடிக்கப்பட்டபின் இம்முரண் வெளிப்படையாகத் தெரிந்தது.

நான் ஒரு கண். இயந்திரக் கண். நான், அதாவது இந்த இயந்திரம், உலகத்தை எவ்வாறு காண்கிறேனோ

ஜான் பெர்ஜர்

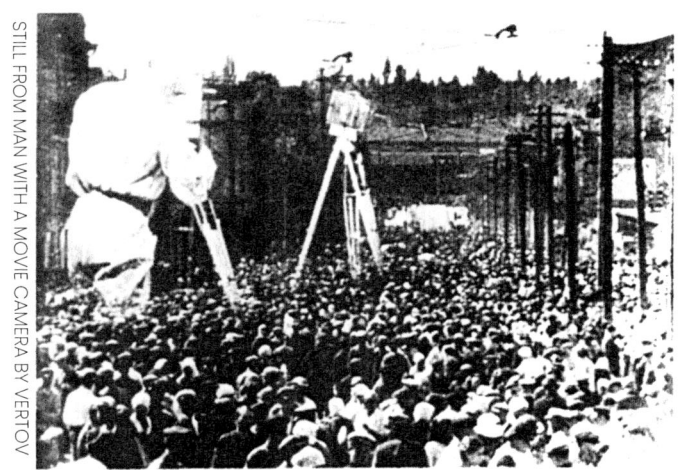

STILL FROM MAN WITH A MOVIE CAMERA BY VERTOV

அவ்வாறே உங்களுக்குக் காட்ட முடியும். நான் இன்றும் என்றும் என்னை மனிதனின் அசையாத் தன்மையிலிருந்து விடுவித்துக்கொள்கிறேன். நான் எப்போதும் இயங்கிக்கொண்டிருக்கிறேன். நான் பொருட்களின் அருகில் செல்கிறேன். அவற்றிலிருந்து விலகிச் செல்கிறேன். அவற்றின் அடியில் நுழைகி றேன். ஓடும் குதிரையின் வாயோடு நானும் பயணம் செல்கிறேன். விழும் பொருட்களோடு விழுகிறேன். எழுபவற்றோடு எழுகிறேன். இதுதான் நான், இயந்திரம். குழப்பமான இயக்கங்களினூடே திறமையோடு செயல்பட்டு மிகவும் சிக்கலான இணைப்புகளில் அவற்றை ஒன்றன் பின் ஒன்றாகப் பதிவு செய்கிறேன்.

காலம், வெளி போன்ற எல்லைகளிலிருந்து நான் விடுபட்டவன். உலகின் எந்தப் புள்ளியையும், எல்லாப் புள்ளிகளையும் எங்கே நான் விரும்பு கிறேனோ அங்கே ஒருங்கிணைக்கிறேன். என் பாதை உலகத்தைப் புதிதாகக் காணும் படைப்பை உண்டாக்கும் திசையை நோக்கிச் செல்கிறது. இவ்வாறு நான் ஒரு நவீன முறையில் இதுவரை நீங்கள் பார்த்திராத உலகை விளக்குகிறேன்.*

புகைப்படக் கருவி தாற்காலிகத் தோற்றங்களைத் தனியாக்கியது. அவ்வாறு செய்ததால் படிமங்கள் காலம்

* புரட்சிகர சோவியத் திரைப்பட இயக்குநர் ஜிகாவ் வெர்டவ் 1923இல் எழுதிய ஒரு கட்டுரையிலிருந்து.

கடந்தவை என்ற கருத்தைத் தவிடுபொடி ஆக்கியது. இன்னொரு விதமாகச் சொல்லப்போனால், காலத்தின் இடைவிடா மாற்றம் என்பது பார்ப்பதிலிருந்து பிரிக்க முடியாதது (ஓவியங்களில் தவிர) என்பதைப் புகைப்படக் கருவி நமக்குக் காட்டியது. நாம் பார்த்தது, நாம் எங்கே, எப்போது இருந்தோம் என்பதைச் சார்ந்திருந்தது. நாம் பார்த்தது காலத்திலும் வெளியிலும் நாம் இருக்கும் இடத்தைச் சார்ந்திருந்தது. எல்லாம் மனிதக் கண்ணை நோக்கிக் குவிகின்றன – முடிவிலியின் மறையும் புள்ளியில் குவிவதைப் போல – என்று எண்ணுவதற்குச் சாத்தியமே இல்லாமல் போனது.

இவ்வாறு சொல்வதால் புகைப்படக்கருவி கண்டுபிடிக்கப் படுவதற்கு முன்னால் எல்லோரும் எல்லாவற்றையும் பார்க்கலாம் என்று மனிதன் நினைத்ததாகப் பொருள் அல்ல. ஆனால் 'தெளிவாகக் காணும்' உத்தி நாம் பார்க்கும் தளத்தை அதுதான் லட்சியத்தளம் என்ற முடிவோடு ஒழுங்குபடுத்தியது. இவ்வுத்தியைப் பயன்படுத்திய ஒவ்வொரு வரைபடமும் ஓவியமும் அவற்றைப் பார்ப்பவரிடம் தாம் தனியாக உலகின் மையத்தில் நிற்கிறோம் என்ற எண்ணத்தை உருவாக்கியது. புகைப்படக் கருவி – குறிப்பாகத் திரைப்படக் கருவி – மையம் என்று ஏதும் இல்லை என்பதை நிருபித்துக் காட்டியது.

புகைப்படக் கருவியின் கண்டுபிடிப்பு மனிதன் பார்க்கும் முறையையே மாற்றியது. பார்க்கப்படுபவை என்பதற்கே ஒரு வித்தியாசமான, புதிய பொருள் கிடைத்தது. அது உடனடியாக ஓவியங்களில் பிரதிபலிக்கத் தொடங்கியது.

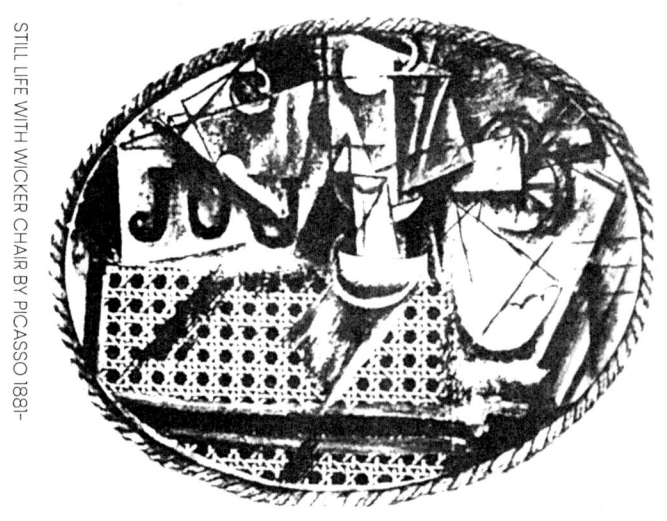

STILL LIFE WITH WICKER CHAIR BY PICASSO 1881-

இம்ப்ரஷனிஸ்டு ஓவியர்கள் பார்க்கப்படுவது மனிதன் பார்க்க வேண்டும் என்பதற்காகவே தோன்றவில்லை என்பதை உணர்ந்தார்கள். மாறாக, பார்க்கப்படுவது மாறிக்கொண்டே இருப்பதால் மறைந்துகொண்டே இருந்தது. க்யூபிஸ்டுகள் பார்க்கப்படுவது என்பது ஒற்றைக் கண்ணை நோக்கிப் பாய்வது அல்ல என்பதை உணர்ந்தார்கள். மாறாக, அது பார்க்கப்படும் பொருள் (அல்லது பார்க்கப்படும் மனிதன்) பலவிதக் கோணங்களிலிருந்தும் அதைச்/அவனைச் சுற்றியிருக்கும் பல புள்ளிகளிலிருந்தும் பார்க்கப்படுவற்றின் மொத்தம் என்பது அவர்களுக்குப் பிடிபட்டது.

CHURCH OF ST FRANCIS AT ASSISI

புகைப்படக்கருவி கண்டுபிடிக்கப்படுவதற்குப் பல்லாண்டு களுக்கு முன்னால் வரையப்பட்ட ஓவியங்களை நாம் பார்த்துக்கொண்டிருந்த முறையையும் புகைப்படக் கருவி மாற்றியது. முதலில் ஓவியங்கள், அவை எந்தக் கட்டடத்திற்காக வரையப்பட்டனவோ அதோடு இணைந்த அங்கங்களாக இருந்தன. மறுமலர்ச்சி தொடங்கிய ஆண்டுகளில் கட்டப்பட்ட தேவாலயத்தையோ, அல்லது அதன் உள்ளிருக்கும்

கோயிலையையோ பார்க்கும்போது நமக்கு அவற்றின் சுவர்களில் இருக்கும் படிமங்கள் அக்கட்டடத்தின் உள்ளார்ந்த வாழ்க்கையின் ஆவணங்களாக இருக்குமோ என்று தோன்றுகிறது. அவை அனைத்தும் சேர்ந்து அக்கட்டடத்தின் நினைவுகளைக் கட்டமைக்கின்றன, அதனாலேயே அதன் தனித்தன்மையின் அங்கங்களாக அவை மாறுகின்றன என்று தோன்றுகிறது.

ஒவ்வொரு ஓவியத்தின் தனித்தன்மையும் அது இருந்த கட்டடத்தின் தனித்தன்மையின் அங்கமாக இருந்தது. சில சமயங்களில் ஓவியம் இடம்பெயரக்கூடியதாக இருந்தது. ஆனால் அது என்றுமே ஒரே சமயத்தில் இரண்டு இடங்களில் இருந்ததில்லை. ஆனால் புகைப்படக்கருவி ஓர் ஓவியத்தைப் படம் பிடிக்கும்போது அது அவ்வோவியத்தின் தனித்தன்மையை அழிக்கிறது. படம் பிடிக்கப்படுவதால் அதன் பொருளே மாறுகிறது; இன்னும் துல்லியமாகச் சொல்ல வேண்டுமென்றால் அதன் பொருள் பலவாக மாறுகிறது. பல பொருள்களாகத் துண்டாகிறது.

தொலைகாட்சித் திரையில் ஓர் ஓவியம் காட்டப்படும் போது என்ன நடக்கிறது என்பதைக் கவனித்தால் இது தெளிவாகப் புரியும். ஓவியம் ஒவ்வொருவர் வீட்டிற்குள்ளும் நுழைகிறது. அது அவர் வீட்டின் சுவர்த்தாள்கள், அறைக்கலன்கள், காட்சிப் பொருட்கள் போன்றவற்றால் சூழப்படுகிறது. குடும்பச் சூழ்நிலையின் அங்கமாகிறது. குடும்பத்தினரின் பேசுபொருளா கிறது. தன்னுடைய அர்த்தத்தை அவர்களுடைய அர்த்தத் திற்குத் தருகிறது. அதே சமயத்தில் அது கோடிக்கணக்கான வீடுகளில் நுழைகிறது. ஒவ்வொரு வீட்டிலும் அது வெவ்வேறு விதமாகப் பார்க்கப்படுகிறது. புகைப்படக் கருவியினால், ஓவியம் பார்ப்பவரிடம் செல்கிறது; பார்ப்பவர் ஓவியத்திடம்

செல்வதில்லை. பயணத்தால் அதன் பொருள் பன்முகத்தன்மை அடைகிறது.

பிரதிகள் என்றாலே திரிபுகள்தாம், அதனால் அசல் என்றுமே தனித்தன்மை குலையாமல் இருக்கிறது என்று நாம் வாதிடலாம். இது டாவின்சியின் 'குன்றின் மேல் கன்னிமேரி'யின் பிரதி.

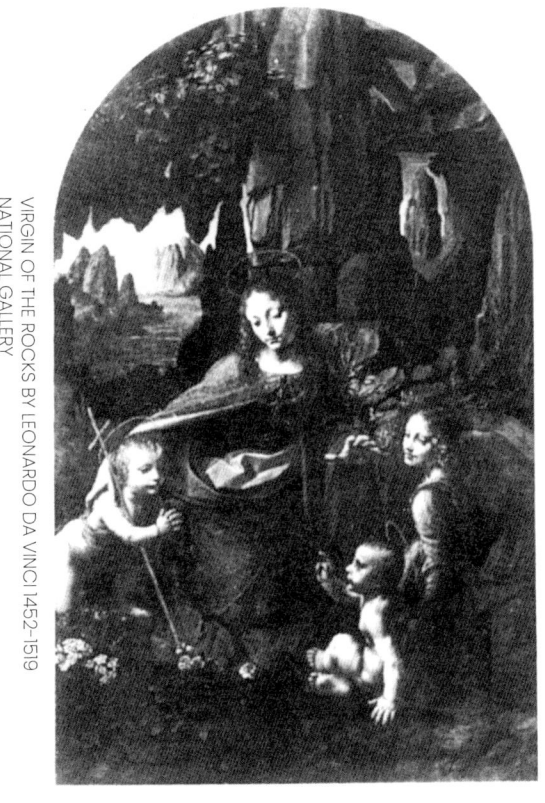

VIRGIN OF THE ROCKS BY LEONARDO DA VINCI 1452-1519
NATIONAL GALLERY

இப்பிரதியைப் பார்த்த பின் ஒருவர் லண்டன் தேசியக் கலைக்கூடத்தில் இருக்கும் அசலைப் பார்க்கச் செல்லலாம். பிரதியில் இல்லாதது எது அதில் இருக்கிறது என்பதைக் கண்டுபிடிக்கலாம். அல்லது பிரதியின் தரம் எவ்வாறு இருந்தது என்பதை ஒருவர் மறந்துவிடலாம். அசலைப் பார்க்கும்போது இது மிகவும் புகழ்பெற்ற ஓவியம்; இதன் பிரதியை எங்கோ பார்த்திருக்கிறோம் என்று நினைவில்கொள்ளலாம். எதுவாக இருந்தாலும் அசலின் தனித்தன்மை அது அசல்; அதற்கு பிரதி இருக்கிறது என்பதுதான். அதில் வரையப்பட்டிருப்பவை என்ன சொல்கின்றன என்பதால் அது தனித்தன்மை அடைவதில்லை.

கலை காணும் வழிகள்

அதன் முதல் பொருள் – முக்கியத்துவம் – அது என்ன சொல்கிறது என்பதில் கிடைப்பதில்லை; மாறாக அது என்னவாக இருக்கிறது என்பதில் கிடைக்கிறது.

அசலுக்குக் கிடைத்திருக்கும் இப்புதிய நிலை அதை பிரதி செய்யக்கூடிய சாதனங்கள் இருப்பதால்தான் என்ற புரிதல் முற்றிலும் அறிவார்ந்தது. ஆனால் இச்சமயத்தில்தான் புதிர்மயமாக்கும் செயல்முறை மூக்கை நுழைக்கிறது. அசலின் பொருள் அது எதைத் தனித்துவமாகச் சொல்கிறது என்பதில் இல்லை; அது எதில் தனித்துவமாக இருக்கிறது என்பதில் இருக்கிறது. அதன் தனித்துவ இருப்பு நம் கலாச்சாரத்தில் எவ்வாறு மதிப்பிடப்பட்டு வரையறுக்கப்படுகிறது? அதன் மதிப்பு அதன் அரிய தன்மையைச் சார்ந்திருக்கிறது என்று வரையறுக்கப்படுகிறது. சந்தையில் அதன் விலை என்னவாக இருக்கிறது என்பதைப் பொறுத்து இம்மதிப்பு அளவிடப்படுகிறது, நிறுவப்படுகிறது. ஆனால் கூடவே இது கலைப் படைப்பு, கலை என்றுமே வணிகத்தைவிட மேலானது, அதனால் இது சந்தையில் பெறும் மதிப்பு அதன் ஆன்மிக மதிப்பின் பிரதிபலிப்பு என்றெல்லாம் கூறப்படுகிறது. ஆனால் ஒரு பொருளின் ஆன்மிக மதிப்பை ஒரு செய்தியைக் கொண்டோ உதாரணம் காட்டியோ விளக்க முடியாது. மந்திரத்தாலோ அல்லது மதத்தாலோதான் முடியும். இன்றைய சமூகத்தில் மந்திரமோ அல்லது மதமோ உயிருள்ள சக்தியாக இயங்குவதில்லை. அதனால் கலைப் பொருள், 'கலைப் படைப்பு', முழுவதும் போலியான மத உணர்வால் சூழப்பட்டிருக்கிறது. கலைப் படைப்புகள் புனிதச் சின்னங்களாக முன்வைக்கப்படுகின்றன. விவாதிக்கப் படுகின்றன; பல ஆண்டுகள் அழியாமல் இன்றுவரை பிழைத் திருக்கின்றன என்ற உண்மையே அவை புனிதச் சின்னங்கள் என்பதற்கு முதலாவதும் முக்கியமானதுமான ஆதாரமாகி விடுகிறது. அவை தோன்றிய காலம் அவற்றின் அசல்தன்மையை நிறுவுவதற்கு ஆராயப்படுகிறது. அவற்றின் பாரம்பரியத்தை நிறுவ முடியுமானால் அவை கலைப்பொருட்கள் என்று அறிவிக்கப்படுகின்றன.

லண்டன் தேசியக் கலைக்கூடத்தில் 'குன்றில் மேல் கன்னிமேரி' முன்னால் நிற்கும் பார்வையாளர் அவ்வோவியத்தைப் பற்றி அவர் கேட்ட, படித்த செய்திகளின் தாக்கத்தால் இது போன்று உரை வாய்ப்பிருக்கிறது: "நான் அதன் முன்னால் நிற்கிறேன். அதைப் பார்க்கிறேன். லியனார்டோ டாவின்சியின் இவ்வோவியத்தைப் போல வேறு எதுவும் உலகத்தில் இல்லை. தேசியக் கலைக்கூடத்தில் அதன் அசல் இருக்கிறது. நாம் அதைக் கூர்ந்து பார்த்துக்கொண்டே இருந்தால், எப்படியோ

அதன் அசல்தன்மையை உணர முடியும். லியனார்டோ டாவின்சியின் 'குன்றில் மேல் கன்னிமேரி: இது அசலானது. அதனால் அழகானது."

இம்மாதிரியான உணர்வுகளைக் கற்றுக்குட்டிகளின் எண்ணங்கள் என்று ஒதுக்கித் தள்ளுவது மிகவும் தவறானது. அவை, கலை வல்லுநர்களின் மேம்பட்ட கலாச்சாரத்தோடு ஒத்துப்போகின்றன – இவர்களுக்காகத்தான் தேசியக் கலைக் கூடத்தின் கலைப்பொருட்களின் பட்டியல் எழுதப்படுகிறது. 'குன்றின் மேல் கன்னிமேரி' பற்றிய பதிவு அப்பட்டியலில் இருக்கும் மிக நீளமான பதிவுகளில் ஒன்று. மிகவும் நெருக்கமாக அச்சிட்ட பதினான்கு பக்கங்களைக் கொண்டது. அது ஓவியம் என்ன சொல்கிறது என்பதைப் பற்றிப் பேசவில்லை. யார் அதை வரையச் சொன்னார்கள், அதன் சட்டச் சிக்கல்கள் என்னென்ன, யார் அதற்குச் சொந்தக்காரர்களாக இருந்தார்கள், அது வரையப் பட்ட காலம் எது, அதன் சொந்தக்காரர்களின் குடும்ப வரலாறு போன்றவற்றைப் பற்றிப் பேசுகிறது. இச்செய்திகளுக்குப் பின்னால் பல ஆண்டுகள் தொடர்ந்த ஆய்வு இருக்கிறது.

NATIONAL GALLERY

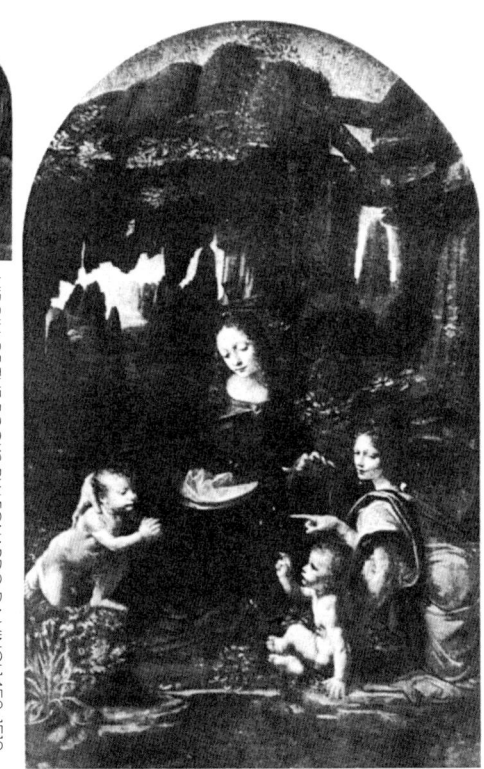

VIRGIN OF THE ROCKS BY LEONARDO DA VINCI 1452–1519 LOUVRE

கலை காணும் வழிகள்

இவ்வாய்வின் நோக்கமே இவ்வோவியம் உண்மையாகவே லியனார்டோ வரைந்ததுதான் என்பதை ஐயத்திற்கு இடமின்றி நிறுவுவதுதான். இரண்டாவது நோக்கம் பாரிஸ் லூவர் கலைக்கூடத்தில் கிட்டத்தட்ட இதுபோன்றே இருக்கும் ஓவியம், இதன் பிரதி என்பதை நிறுவுவது.

பிரெஞ்சு கலை வரலாற்றாசிரியர்கள் இதற்கு நேர்மாறாக (லண்டனில் இருப்பதுதான் பிரதி என்று) நிறுவ முயல்கிறார்கள்.

THE VIRGIN AND CHILD WITH ST ANNE AND ST JOHN THE BAPTIST BY LEONARDO DA VINCI 1452-1519

லண்டன் தேசியக் கலைக்கூடத்தில் லியனார்டோவின் 'கன்னிமேரி, குழந்தை, புனித ஆன், திருமுழுக்கு யோவான்' ஓவிய முன்வரைவின் (cartoon) நகல்கள்தாம் மற்றைய எல்லாப் படங்களைவிட அதிக விற்பனை ஆகின்றன. சில வருடங்களுக்கு முன்பு வரை அப்படி ஒரு முன்வரைவு இருக்கிறது என்பது கலை வல்லுநர்களுக்கு மட்டுமே தெரியும். ஓர் அமெரிக்கர் அதை ஐந்து லட்சம் பவுண்டுகள் கொடுத்து வாங்க முற்பட்டால் அது புகழடைந்தது.

இப்போது அது ஒரு தனி அறையில் தொங்குகிறது. அவ்வறை ஒரு சிறிய கோயில் போன்றது. குண்டு துளைக்காத பிளாஸ்டிக் திரைக்குப் பின் படைப்பு இருக்கிறது. அதன் மகத்துவம் அது எதைக் காட்டுகிறது என்பதால் அல்ல. அது என்ன சொல்கிறது என்பதாலும் அல்ல. மகத்துவமும்,

மர்மமும் அதற்குச் சந்தையில் இருக்கும் விலை மதிப்பால் வந்தவை.

புகைப்படக் கருவிகளால் அசல்களைப் பிரதி எடுக்க முடியும் என்ற நிலை ஏற்பட்டதும் அசல்கள் தங்கள் எட்டா உயரத் தன்மையை இழந்துவிட்டன. இதற்கு மாற்றாகத்தான் அசல்களைப் போலி மத உணர்வு சூழ்ந்திருக்கிறது. போலித்தனத் தின் வீரியம் அசல்களின் சந்தை மதிப்பைச் சார்ந்திருக்கிறது. இப்போலித்தனத்தின் தன்மை பழமையை அசைபோடுவது. ஜனநாயகத்தன்மையில்லாத சிறுகுழுக்களின் கலாச்சார விழுமியங்களின் சார்பாக எழுப்பப்படும் வெற்று வலியுறுத்தல் அது. கடைசி வலியுறுத்தல். அதாவது ஒரு கலைப்பொருள் தன் தனித்தன்மையை, ஒரு சிலராலேயே பார்க்க முடியும் என்ற தன்மையை இழந்துவிட்டால், அது மர்மங்கள் பொதிந்ததாக ஆக்கப்பட வேண்டும்.

பொதுமக்களில் பெரும்பாலானவர்கள் கலைக் கூடங்களுக்குச் செல்வதில்லை. கீழே கொடுக்கப்பட்ட அட்டவணையானது கலை என்பது எவ்வாறு உயர்கல்வி பெற்றவர்களுடன் தொடர்புகொண்டிருக்கிறது என்பதைக் காட்டுகிறது.

கலை அருங்காட்சியகத்திற்கு வந்தவர்களின் தேசிய அளவிலான விகிதாச்சாரம், கல்வியின் அடிப்படையில்:

	கிரேக்கம்	போலந்து	பிரான்ஸ்	ஹாலந்து
கல்வியறிவு ஏதும் அற்றவர்கள்	0.02	0.12	0.15	–
தொடக்கக்கல்வி மட்டும்	0.30	1.50	0.45	0.50
உயர்நிலைக் கல்வி மட்டும்	10.5	10.4	10	20
மேல்படிப்பு	11.5	11.7	12.5	17.3

ஆதாரம்: Pierre Bourdeu and Alain Darbel, L'Amour de l'Art, Editions de Minuit, Paris 1969, Appendix 5, table 4

பெரும்பாலான மக்கள், கலைக்கூடங்கள் புனிதச் சின்னங்களால் நிரம்பியிருக்கின்றன என்பதை வெளிப்படை யான உண்மையாக நினைக்கிறார்கள். அவையெல்லாம் மர்மமானவை என்றும் நினைக்கிறார்கள். இவர்களை விலக்கிவைக்கும் மர்மம்–கணக்கிட முடியாத செல்வம் என்ற மர்மம். இன்னொரு விதமாகச் சொல்லப்போனால் அசல் கலைச்செல்வங்கள் பணக்காரர்களுக்கு மட்டுமே (பொருள் சார்ந்தும் ஆன்மிக ரீதியாகவும்) சொந்தமானவை என்று

சாதாரண மக்கள் நினைக்கிறார்கள். இந்த அட்டவணை கலைக் கூடத்தைப் பற்றி சமுதாயத்தின் ஒவ்வொரு பிரிவைச் சேர்ந்தவர்களும் என்ன நினைக்கிறார்கள் என்பதைக் காட்டுகிறது.

கீழே உள்ள இடங்களில் எதை அருங்காட்சியகம் உங்களுக்கு அதிகம் நினைவுபடுத்துகிறது?

	உடலுழைப்பில் ஈடுபடுவோர்	திறன்மிகு தொழிலாளிகள், அலுவலகப் பணியாளர்கள்	தொழில்முறையாளர்கள், உயர் நிர்வாகத்தினர்
	%	%	%
தேவாலயம்	66	45	30.5
நூலகம்	9	34	28
உரை அரங்கம்	–	4	4.5
பொதுக் கட்டிடத்திலுள்ள நுழைவு அரங்கம் அல்லது பல்லங்காடி		7	2
தேவாலயம் மற்றும் நூலகம்	9	2	4.5
தேவாலயம் மற்றும் உரை அரங்கம்	4	2	–
நூலகம் மற்றும் உரை அரங்கம்	–	–	2
எதுவும் இல்லை	4	2	19.5
பதில் இல்லை	8	4	9
	100(n=53)	100(n=98)	100(n=99)
ஆதாரம்: Pierre Bourdeu and Alain Darbel, L'Amour de l'Art, Editions de Minuit, Paris 1969,, appendix 4, table 8			

இது பிரதியெடுக்கும் காலம் என்பதால் ஓவியங்கள் சொல்பவற்றை அவற்றை நேரில் பார்த்துத் தெரிந்துகொள்ள வேண்டிய கட்டாயம் இல்லை. ஓவியங்கள் சொல்பவற்றை பிரதிகள் மூலம் எங்கு வேண்டுமானாலும் எடுத்துச்செல்ல முடியும். அதனால் அவை ஒருவிதமான தகவலாக மாறிவிடு கின்றன. எல்லாத் தகவல்களையும் போல அவை பயன்படுத்தப் படலாம் அல்லது ஒதுக்கப்படலாம். தகவலுக்கு என்று தனிச் சிறப்புகள் ஏதும் இல்லை. மற்ற தகவல்களைப் போலவே, ஓர் ஓவியம் பயன்படுத்தப்படும்போது அது தெரிவிப்பவை திருத்தப்படுகின்றன அல்லது முழுவதுமாக மாற்றப்படுகின்றன. இது எவ்வாறு நடக்கிறது என்பதைப் பற்றி நமக்கு ஒரு தெளிவு இருக்க வேண்டும். அசலில் இருக்கும் சில அம்சங்களை பிரதி காட்டத் தவறுகிறது என்பதோடு அது நிற்பதில்லை. பிரதியைப்

பலதரப்பட்ட நோக்கங்களுக்காகப் பயன்படுத்துவதற்குத் தகுந்ததாக, இன்றியமையாததாக ஆக்குவதும் தொடர்ந்து நடக்கிறது. அதாவது பிரதியெடுக்கப்பட்ட படிமம், அசலைப் போல அல்லாமல், இப்பயன்பாடுகளுக்கு ஏற்றதாக ஆகிறது. பிரதி இவ்வாறு ஆக்கப்படுதன் முறைகள் என்னென்ன என்பதை நாம் ஆராயலாம்.

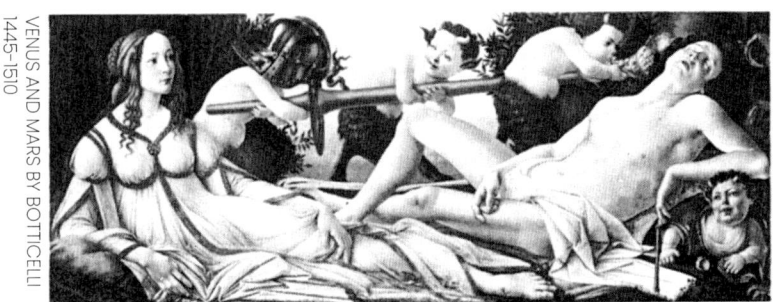

VENUS AND MARS BY BOTTICELLI 1445-1510

பிரதி, ஓவியத்தில் இருக்கும் ஒரு பகுதியை மொத்தத்திலிருந்து தனிமைப்படுத்திப் பெரிதாக்குகிறது. பெரிதாக்கியது மாற்றம் அடைகிறது. ஓவியத்தில் நாம் காணும் தொன்மப் பாத்திரம் பெரிதாக்கப்படும் போது ஓர் இளம் பெண்ணின் உருவப்படமாகிறது.

கலை காணும் வழிகள்

ஒரு திரைப்படக் கருவி ஓவியத்தை பிரதியெடுக்கும்போது அது திரைப்படம் எடுப்பவர் சொல்ல முற்படுவதன் சாதனமாகிறது.

திரைப்படம் ஓவியத்தில் இருக்கும் படிமங்களைக் காட்டும் போது பார்ப்பவர் திரைப்படம் எடுப்பவர் சொல்லவருவது என்ன என்பதை ஓவியத்தின் மூலம் அறிந்துகொள்கிறார். ஓவியம் படம் எடுப்பவருக்கு வலு சேர்க்கிறது.

ஏனென்றால் திரைப்படம் காலத்தோடு சேர்ந்து விரிகிறது. ஓவியம் அவ்வாறு செயல்படுவதில்லை.

திரைப்படத்தில் ஒரு படிமத்தை மற்றொரு படிமம் தொடர்கிறது. இவ்வாறு இடைவெளியில்லாமல் நிகழ்வதால் அது கட்டமைக்கும் வாதம் மாற்ற முடியாததாக ஆகிறது.

ஓவியத்தைப் பார்க்கும்போது அதன் அம்சங்கள் அனைத்தையும் நாம் சேர்ந்து நோக்குகிறோம். பார்ப்பவர் ஒவ்வொரு அம்சத்தையும் தனித்தனியாகப் பார்க்க நேரம் எடுத்துக்கொள்ளலாம் என்றாலும் ஓவியத்தைப் பற்றி ஒரு முடிவு எடுக்கும் தருணத்தில், அதை முற்றிலும் மாற்றிக் கொள்ள அல்லது திருத்திக்கொள்ள, முழு ஓவியத்தின் மொத்த அம்சங்களும் அவர் கண் முன்னால் நிற்கின்றன. (ஆனால்) ஓவியம் பார்ப்பவர் மேல் செலுத்தும் தாக்கத்தைத் தக்க வைத்துக் கொள்கிறது.

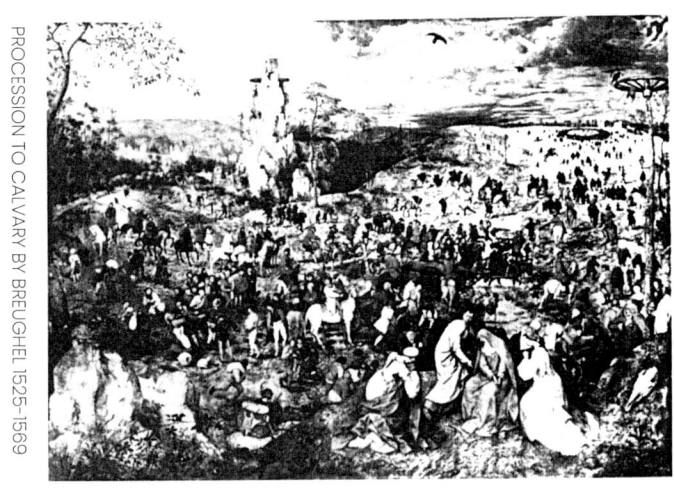

PROCESSION TO CALVARY BY BREUGHEL 1525-1569

ஓவியங்கள் பல சமயங்களில் வார்த்தைகளோடு பிரதி செய்யப்படுகின்றன.

இது நிலப்பரப்பு ஓவியம். சோளம் விளையும் நிலத்திலிருந்து பறவைகள் பறக்கின்றன. ஒரு கணம் ஓவியத்தைப் பாருங்கள். பின்னர் அடுத்த பக்கத்திற்குச் செல்லுங்கள்.

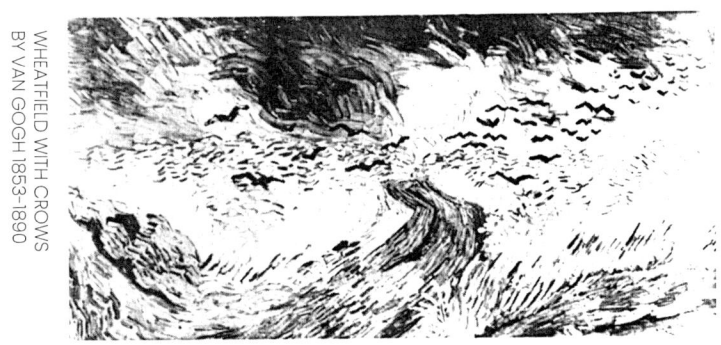

WHEATFIELD WITH CROWS BY VAN GOGH 1853-1890

கலை காணும் வழிகள்

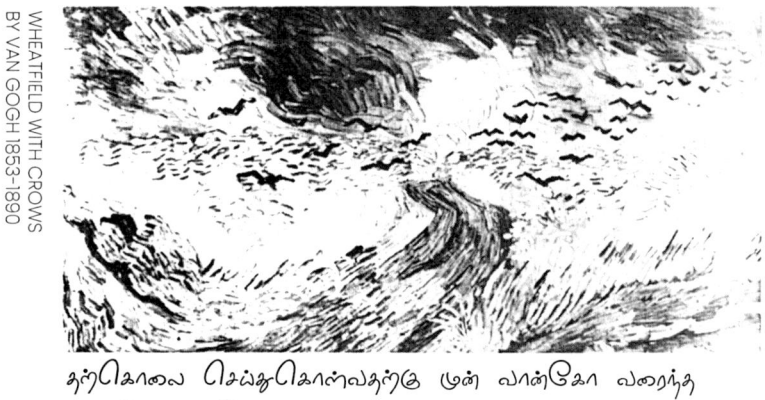

தற்கொலை செய்துகொள்வதற்கு முன் வான்கோ வரைந்த கடைசிப்படம் இது.

இந்த வார்த்தைகள் இந்தக் காட்சிப் படிமத்தை எவ்வாறு மாற்றுகின்றன என்பதை வரையறுப்பது கடினம். ஆனால் அவை ஐயத்திற்கு இடமில்லாமல் மாற்றுகின்றன. இப்போது இந்தக் காட்சிப் படிமம் வார்த்தைகளை விளக்குவதாக மாறி விடுகிறது.

இக்கட்டுரையில் கொடுக்கப்பட்ட ஒவ்வொரு பிரதியும் ஏதோ ஒரு வாதத்தின் அங்கம். அவ்வாதத்திற்கும் அசல் ஓவியம் தரும் தனிப்பட்ட பொருளுக்கும் எந்தத் தொடர்பும் இல்லை. இங்கு வார்த்தைகள் தாங்கள் சொல்பவற்றிற்கு வலுச் சேர்க்க ஓவியங்களை மேற்கோள் காட்டுகின்றன. (இப்புத்தகத்தில் வார்த்தைகளே இல்லாமல் இருக்கும் கட்டுரைகள் இவ்வேறுபாட்டைத் தெளிவாக்கலாம்.)

எல்லாத் தகவல்களையும் போல, பிரதியெடுக்கப்பட்ட ஓவியங்களும் தொடர்ந்து பரப்பப்படும் மற்ற தகவல்களின்

தாக்கத்தால் தங்கள் தனித்தன்மையை இழந்துவிடாமல் பார்த்துக்கொள்ள வேண்டியிருக்கிறது

அதனால் ஒரு பிரதி அதன் அசலின் படிமத்தைப் பற்றிச் சொல்வது மட்டுமல்லாமல் மற்றைய படிமங்களுக்கும் குறிப்புப் பொருளாக மாறுகிறது. படிமம் சொல்வது மாற்றப்படுகிறது – பார்ப்பவர் எதற்கு அடுத்து அதைப் பார்க்கிறார் அல்லது எது அதற்குப் பின்னால் வருகிறது என்பதைப் பொறுத்து.

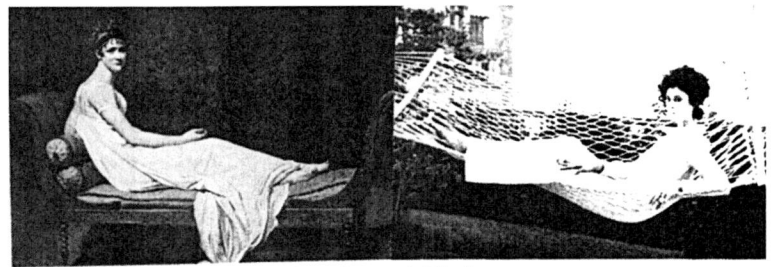

If women knew then... what they know now.

கலைப்படைப்புகளை பிரதியெடுக்க முடியும் என்பதால் அவற்றை யாராலும் பயன்படுத்த முடியும். மாற்றவும் முடியும். இருப்பினும், பெரும்பாலான சமயங்களில் – கலைப் புத்தகங் களில், பத்திரிகைகளில், திரைப்படங்களில், பளபளக்கும் சட்டங்கள் போடப்பட்டு வரவேற்பு அறைகளில் மாட்டப்

படுபவற்றில் – எதுவுமே மாறவில்லை என்ற மாயையை உறுதி செய்யவே பிரதிகள் பயன்படுத்தப்படுகின்றன. தன் தனிப்பட்ட, குன்றாத அதிகாரத்தால் கலை ஏனைய அதிகாரங்களை நியாயப்படுத்துகிறது என்ற மாயையை உறுதிசெய்ய உதவுகிறன. சமத்துவமின்மை உன்னதமானது, படிநிலைகள் மெய்சிலிர்க்க வைக்கின்றன என்பது போன்ற மாயைகளை உறுதிசெய்ய விழைகின்றன. உதாரணமாக, தேசியக் கலைப் பாரம்பரியம் என்ற கருத்து இன்றைய சமூகக் கட்டமைப்பை யும் அதன் முன்னெடுப்புகளையும் தூக்கிப் பிடிக்கக் கலையின் அதிகாரத்தைப் பயன்படுத்துகிறது.

பிரதிகள் இருப்பதால் எவற்றையெல்லாம் செய்ய முடியுமோ அவற்றை மறைக்கவும் தடுக்கவும் பிரதியெடுக்கும் சாதனங்கள் அரசியல்ரீதியாகவும் வணிகரீதியாகவும் பயன்படுத்தப் படுகின்றன. ஆனால் சில சமயங்களில் தனி மனிதர்கள் அவற்றை வேறு விதமாகப் பயன்படுத்துகிறார்கள்.

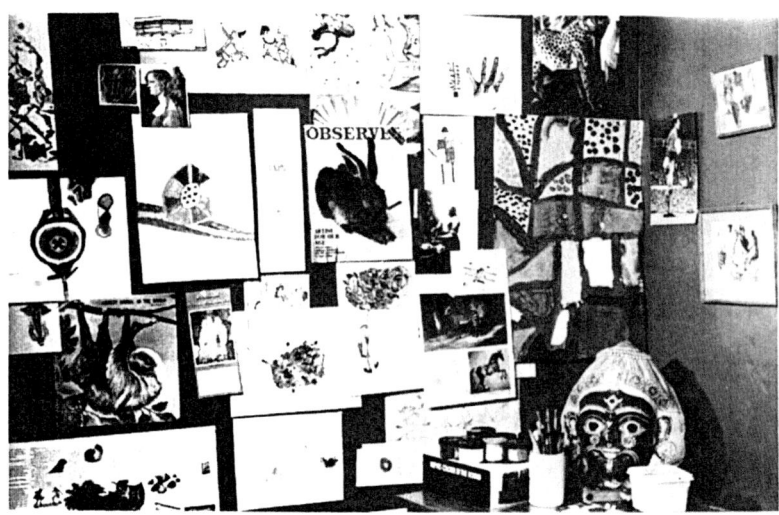

வீட்டில் பெரியவர்களும் குழந்தைகளும் தங்கள் படுக்கை அறைகளிலோ, வரவேற்பு அறைகளிலோ பலகைகளை மாட்டுகிறார்கள். அவற்றில் கடிதங்கள், புகைப்படங்கள், ஓவியங்களின் நகல்கள், பத்திரிகைத் துண்டுகள், தாங்களே வரைந்த படங்கள், அஞ்சலட்டைகள் போன்றவற்றைக் குத்தி வைக்கிறார்கள். ஒவ்வொரு பலகையிலும் இருக்கும் படிமங்கள் ஒரே மொழியைச் சார்ந்தவை. ஒன்றிற்கொன்று ஏறத்தாழச் சமமானவை. ஏனென்றால் அவை அந்த அறைக்குச் சொந்தக்காரர் தன் அனுபவத்தைப் பிரதிபலிக்கவும் சொல்லவும் தனிப்பட்ட

முறையில் தேர்ந்தெடுக்கப்பட்டவை. பார்க்கப்போனால் கலைக்கூடங்களுக்குப் பதிலாக இப்பலகைகள்தாம் இருக்க வேண்டும்.

இதன் மூலம் நாங்கள் எதைச் சொல்ல விழைகிறோம்? முதலில் நாங்கள் எதைச் சொல்லவில்லை என்பதை உறுதி செய்துகொள்வோம்.

பிழைத்திருக்கின்றன என்பதால் கிடைக்கும் பிரமிப்பைத் தவிர அசல் கலையுருவாக்கங்கள் வேறு எந்த உணர்வையும் தருவதில்லை என நாங்கள் சொல்லவில்லை. அசல் கலைப் படைப்புகளை நாம் இப்போது அணுகும் முறைகள் மட்டும்தான் – கலைக்கூடங்களின் அட்டவணைகள், வழிகாட்டிகள், வாடகைக்குக் கொடுக்கப்படும் காசட்டுகள் போன்றவை – அவற்றை அணுக வேண்டிய முறைகள் என்று சொல்ல முடியாது. கடந்த காலத்தின் கலையைப் பழமை குறித்த ஏக்கத்தோடு நாம் பார்ப்பதை நிறுத்திவிட்டால் கலைப் படைப்புகள் புனிதச் சின்னங்களாக நமக்குத் தெரியாது – பிரதிகள் எடுப்பதற்கு முன்னால் எவ்வாறு இருந்தனவோ அவ்வாறு மறுபடியும் மாற அவற்றால் எப்போதும் முடியாது. இப்படிச் சொல்வதால் அசல் படைப்புகள் தற்போது பயனற்றவையாகிவிட்டன என்று பொருளல்ல.

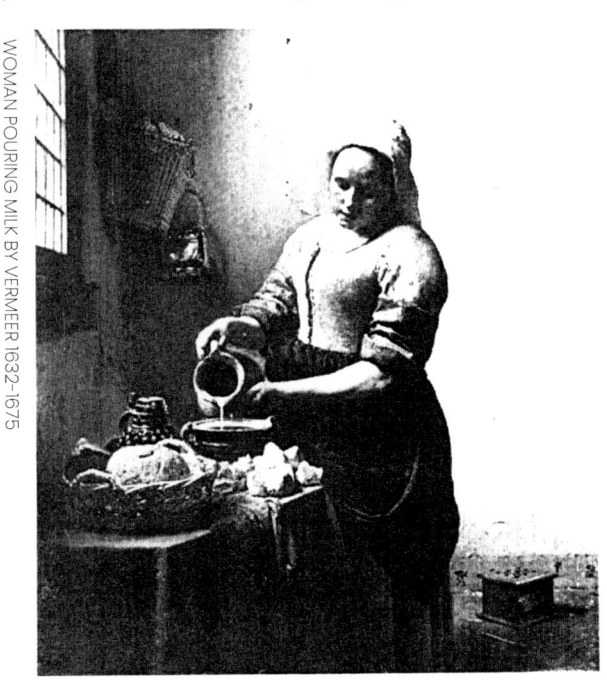

WOMAN POURING MILK BY VERMEER 1632-1675

கலை காணும் வழிகள்

அசல் ஓவியங்கள் மௌனமானவை. தகவல்கள் என்றுமே மௌனமாக இருக்க முடியாது. அசலில் பயன்படுத்தப்பட்ட பொருள்களில், வண்ணங்களில் நாம் உணரும் மௌனமும் அசைவின்மையும், அவற்றில் நமக்குப் பிடிபடும் ஓவியனின் உடடியான சமிக்ஞைகளின் சாயல்களும், சுவரில் தொங்கும் அதன் மறுபிரதியில் (எவ்வளவு சிறப்பாக நகலெடுக்கப்பட்டிருந் தாலும்) வராது. இது ஓவியத்தை வரைந்த காலகட்டத்திற்கும் நாம் அதைப் பார்க்கும் செய்கைக்கும் இடையில் உள்ள கால இடைவெளியை அடைக்கின்ற விளைவை ஏற்படுத்துகிறது. இந்தத் தனித்தன்மையான கண்ணோட்டத்தில் பார்த்தால் எல்லா ஓவியங்களுமே தற்காலத்தவை. அதனால்தான் அவை சொல்பவை நமக்கு உடடியாக உறைக்கின்றன. அவற்றின் வரலாற்றுத் தருணம் உண்மையாகவே நம் கண்களின் முன்னால் நிற்கிறது. செசான் ஓர் ஓவியனின் கண்ணோட்டத்திலிருந்து கிட்டத்தட்ட இது போன்றுதான் அவதானித்தார்: "ஒரு நிமிடம் என்பது உலகின் வாழ்க்கையில் தோன்றி உடனே மறைவது. அதன் உண்மையை வரைந்து அதற்காக எல்லாவற்றையும் மறந்துவிடுவது என்பது எத்தகையது! நாமே அந்தக் கணமாவது, உணர்வுள்ள ஓவியப் பலகையாவது... நாம் பார்ப்பதற்குப் படிமம் தருவது, அச்சமயத்திற்கு முன்னால் நடந்ததை யெல்லாம் மறப்பது எத்தகையது..." ஓவியம் நம் கண்முன்னால் இருக்கும்போது அது வரையப்பட்ட தருணத்தை நாம் எவ்வாறு அணுகுகிறோம் என்பது நாம் கலையிலிருந்து என்ன எதிர்பார்க்கிறோம் என்பதைப் பொருத்திருக்கிறது. அது நாம் (அசலைப் பார்ப்பதற்கு முன்னால்) பிரதிகளிடமிருந்து ஓவியம் சொல்லும் செய்தி பற்றி அடைந்த அனுபவத்தைச் சார்ந்திருக்கிறது.

எல்லாக் கலையும் உடடியாகப் பிடிபட்டுவிடும் என்று நாங்கள் சொல்லவரவில்லை. ஒரு பழைய கிரேக்கச் சிலையின் தலைப் பகுதியின் பிரதியை, அது ஏதோ பழைய ஞாபகங்களைக் கிளறிவிடுகிறது என்பதால் பத்திரிகையிலிருந்து கத்தரித்து, பலகை ஒன்றில் இதர வேறுபட்ட படிமங்களோடு குத்திவைத்தால் அந்தத் தலை எதைக் குறிக்கிறது என்பது நமக்குப் பிடிபட்டு விடும் என்றும் நாங்கள் சொல்லவரவில்லை.

அறியாமல் இருப்பது என்பதை இருவிதமாகப் பார்க்கலாம். சதியில் பங்கு பெற மறுக்கும்போது நாம் சதியைப் பற்றிய அறிதல் இல்லாமல் இருக்கிறோம். ஆனால் அறியாமல் இருப்பது, சில சமயங்களில் அறிவில்லாமல் மூடராக இருப்பது என்றும் பொருள்படும். இங்கு முரணானது அறியாமைக்கும் அறிவுக்கும் இடையே உள்ளது அல்ல (அல்லது இயற்கையானதற்கும் கலை

உருவாக்கத்திற்கும்). இங்கு முரண் கலையை அனுபவத்தின் ஒவ்வொரு அம்சங்களுடனும் பொருத்திப் பார்க்க முயற்சி செய்யும் முழுமையான அணுகுமுறைக்கும், பழைமையை வழிபடும், வீழ்ச்சியில் இருக்கும் ஆளும் வர்க்கத்திற்கு குமாஸ்தா வேலை பார்க்கும் கலை 'வித்தகர்'களின் மறைவான குழு அணுகுமுறைக்கும் இடையே இருப்பது. வீழ்ச்சி என்பது தொழிலாளர் வர்க்கத்தை எதிர்கொண்டதால் அல்ல; கார்ப்பரேட்டுகளின், அரசின் புதிய அதிகாரத்தை எதிர்கொள்வதால். உண்மையான கேள்வி கடந்த காலக் கலை சொல்பவை யாருக்குச் சொந்தம் என்பதுதான். அதைத் தங்கள் வாழ்க்கையோடு பொருத்திப் பார்ப்பவர்களுக்கா? அல்லது கலைச் சின்ன வல்லுநர்களின் கலாச்சாரப் படிநிலை அமைப்பிற்கா?

காட்சிக் கலைகள் என்றுமே ஒரு சில தனிப்பட்ட குழுவினருக்கே சொந்தமாக இருந்தன. முதலில் பூசாரிகளுக்கும் மந்திரவாதிகளுக்குமே சொந்தமாக இருந்தன. அவற்றிற்கென்று ஒரு பொருண்மை இருந்தது. எங்கு அல்லது எதற்காகக் கலைபடைப்பானது படைக்கப்பட்டதோ அந்த இடம், குகை அல்லது கட்டடம். கலை அனுபவம், முதலில் சடங்குகளின் அனுபவமாக இருந்தது. அது வாழ்க்கையின் மற்ற அனுபவங்களிலிருந்து தனித்து வைக்கப்பட்டது – வாழ்க்கையின் மீது ஆதிக்கம் செலுத்த முடியும் என்ற துல்லியமான காரணத்திற்காக. பின்னால் கலை என்பது சமூகம் சார்ந்ததாக மாறியது. ஆளும் வர்க்கக் கலாச்சாரத்தின் அங்கமாக ஆகி அது தனியாக மக்களிடமிருந்து பிரிக்கப்பட்டு அரண்மனைகளிலும் பெரிய வீடுகளிலும் வைக்கப்பட்டது. இந்த வரலாற்றுக் காலகட்டத்தில் கலையின் அதிகாரம், கலையைப் பராமரித்த வர்க்கத்தின் அதிகாரத்திலிருந்து பிரிக்க முடியாமல் இருந்தது.

தற்கால பிரதியெடுக்கும் உத்திகள் கலையின் அதிகாரத்தை அழித்தன. கலையை வர்க்கப் பராமரிப்பிலிருந்து விடுதலை செய்தன. சரியாகச் சொல்லப்போனால் அவை நகலெடுக்கப் பட்ட கலைப் படிமங்களை விடுதலை செய்தன. முதல் முறையாகக் கலையின் படிமங்கள் தாற்காலிகமாக, செறிவற்ற தாக, எளிதாகக் கிடைக்கக்கூடியதாக, மதிப்பில்லாததாக, இலவசமாக மாறின. மொழி நம்மை எவ்வாறு சூழ்ந்திருக்கிறதோ அவ்வாறே அவையும் சூழ்ந்திருக்கின்றன. அவை வாழ்க்கையின் மைய ஓட்டத்தில் நுழைந்துவிட்டன. ஆனால் வாழ்வின்மீது அவற்றிற்கு எந்த அதிகாரமும் இல்லை.

இருந்தாலும் ஒரு சிலருக்கே என்ன நிகழ்ந்திருக்கிறது என்பது பற்றிய புரிதல் இருக்கிறது. ஏனென்றால் பிரதியெடுக்கும்

உத்திகள் ஒரு மாயையைப் பரப்பப் பயன்படுத்தப்படுகின்றன. எதுவும் மாறவில்லை என்ற மாயையை. ஆனால் பிரதியெடுக்கும் உத்திகளின் தயவினால் மக்கள் கலையை அறிந்து, கலாச்சாரம் தெரிந்த சிறுபான்மையினரைப் போல விமர்சனம் செய்ய முடியும். இருந்தாலும் மக்கள் இதைப் பற்றி எந்த அக்கறையையும் எடுத்துக்கொள்ளவில்லை என்பதையும், சந்தேகப்படுகிறார்கள் என்பதையும் புரிந்துகொள்ள முடிகிறது.

இப்படிமங்களின் புதிய மொழி வேறு விதமாகப் பயன்படுத்தப் பட்டால், அப்பயன்பாடு ஒரு புதிய அதிகாரத்தை அளிக்கும். அம்மொழியின் உதவியுடன் நாம் வார்த்தைகளால் விவரிக்க இயலாத அனுபவங்களை இன்னும் துல்லியமாக வரையறை செய்யத் தொடங்க முடியும். (பார்ப்பது வார்த்தைகளுக்கு முன் வருகிறது.) நம்முடைய தனிப்பட்ட அனுபவங்களை மட்டுமல்ல, நம் கடந்த காலத்திற்கும் நமக்கும் உள்ள உறவு சார்ந்த வரலாற்று அனுபவங்களை: அதாவது நம் வாழ்க்கைக்கு அர்த்தத்தைக் கொடுக்க விழையும் அனுபவங்களை, வரலாற்றை அறிந்து அதன் இயங்கும் முகவர்களாக மாறும் அனுபவங்களை.

பழங்காலத்திய கலை, முன்பு எவ்வாறிருந்ததோ அவ்வாறு இப்போது இல்லை. அது தன் அதிகாரத்தை இழந்து விட்டது. அதிகாரம் இருந்த இடத்தில் இப்போது இருப்பது பிம்பங்களின் மொழி. அம்மொழியை யார், எதற்காகப் பயன் படுத்துகிறார்கள் என்பதுதான் இப்போது முக்கியமானது. பிரதியெடுப்பதற்கான காப்புரிமை, கலை அச்சகங்கள், பதிப்பகங்களின் உரிமையாளர்கள் ஆகியவற்றுடன், பொதுக் கலைக்காட்சியங்கள், கலைக்கூடங்கள் குறித்த முழுமையான கொள்கை பற்றிய கேள்வியையும் இது எழுப்புகிறது. முன்னால் சொன்னதுபோல இவை எல்லாம் குறுகிய, வல்லுநர்களுக்கு இடையே பேச வேண்டிய விஷயங்கள். இந்தக் கட்டுரை எழுதுவதற்கான காரணங்களின் ஒன்று நாம் நினைப்பதைவிடப் பிரச்சினை மிகப் பெரிதானது என்பதைக் காட்டுவதுதான். கடந்த காலத்திலிருந்து தங்களை முற்றிலும் பிரித்துக்கொண்ட மக்களோ வர்க்கமோ மக்கள் குழுவாகவோ அல்லது வர்க்கமாகவோ தடையின்றி இயங்க முடியாது. வரலாற்றோடு தங்களை இணைத்துக்கொண்டவர்களே அவ்வாறு இயங்க முடியும். அதனால்தான், அதனால் மட்டும்தான், கடந்த காலத்திய கலை என்பது அரசியல் பிரச்சினையாக மாறிவிட்டது.

இக்கட்டுரையின் பல கருத்துகள், ஜெர்மானிய விமர்சகரும் தத்துவவாதியுமான வால்டேர் பெஞ்சமின், நாற்பது ஆண்டு களுக்கு முன்னால் எழுதிய கட்டுரையொன்றிலிருந்து எடுக்கப் பட்டவை.

அவருடைய கட்டுரையின் பெயர் 'கருவிகளின் வழி பிரதி யெடுக்கும் காலத்தில் கலைப் படைப்பு' *(The Work of Art in the Age of Mechanical Reproduction)*. அதன் ஆங்கில வடிவம் 'வெளிச்சங்கள்' *(Illuminations)* என்ற தொகுப்பில் இருக்கிறது *(Cape, London 1970).*

2

ஜான் பெர்ஜர்

கலை காணும் வழிகள்

ஜான் பெர்ஜர்

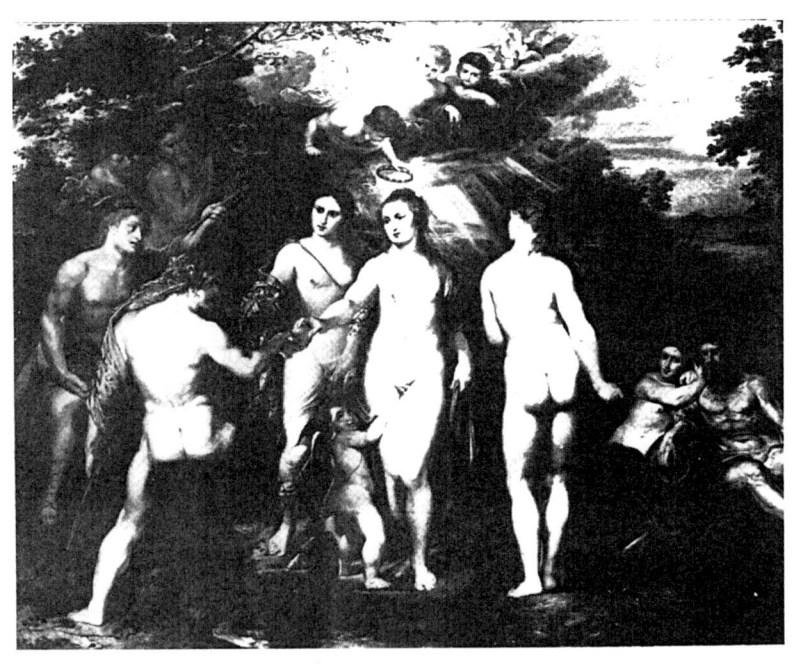

3

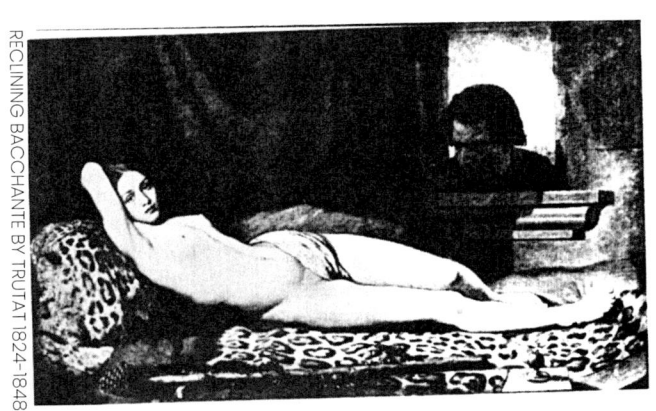

RECLINING BACCHANTE BY TRUTAT 1824-1848

இப்போது நாம் கேள்விக்குள்ளாக்கும், ஆனால் இப்போதுவரை அதிகமும் மாற்ற முடியாததாகவும் இருக்கும் நடைமுறைகளிலும் மரபுகளிலும் பெண்களுக்குச் சமூகத்தில் இருக்கும் இடம் ஆண்களின் இடத்தினின்று வேறுபட்டதாக இருக்கிறது. ஆணின் இடம் அவன் உருவகப் படுத்தும் அதிகாரம் ஏற்படுத்தும் உறுதியைப் பொறுத்திருக்கிறது. உறுதி பெரிதாகவும் நம்பக் கூடியதாகவும் இருந்தால் அவனின் இடம் வலுவாக அமைகிறது. அது சிறிதாகவும் சந்தேகத்திற்கிடமாகவும் இருந்தால் அவன் இடமும் கண்ணுக்கே தெரியாத அளவில் இருக்கிறது. உறுதியளிக்கும் அதிகாரமானது, ஒழுக்கம், உடல், குணம், பொருளாதாரம், சமூகம், பாலியல் முதலானவற்றைச் சார்ந்ததாக இருக்கலாம். ஆனால் அதன் இலக்கு ஆணை நோக்கியது அல்ல. ஆணின் இருப்பு அவன் நம்மை அல்லது நமக்கு என்ன செய்ய முடியும் என்பதைக் காட்டுகிறது.

கலை காணும் வழிகள்

அவன் இருப்பே கட்டமைக்கப்பட்டதாக இருக்கலாம். அதாவது அவன் செய்ய முடியாததைச் செய்யக்கூடியதாகக் காட்டுவது. ஆனால் அக்கட்டமைப்பு அவன் மற்றவர்கள்மீது செலுத்தும் அதிகாரத்தைச் சார்ந்தே இருக்கும்.

மாறாக ஒரு பெண்ணின் இருப்பு அவள் தன்னைப் பற்றி என்ன நினைக்கிறாள் என்பதைக் காட்டுகிறது. அது அவளை என்ன செய்ய முடியும் அல்லது செய்ய முடியாது என்பதை வரையறுக்கிறது. அவளுடைய இருப்பு அவள் சைகைகளில், குரலில், கருத்துகளில், பாவங்களில், ஆடைகளில், தேர்ந்தெடுத்த சுற்றுப்புறங்களில், விருப்பங்களில், வெளிப்படுகிறது. தன் இருப்பின் மீது தாக்கமுறாமல் அவளால் எதுவும் செய்ய முடியாது. பெண்ணின் இருப்பு என்பது அவள் உடலோடு இறுக்கமாகப் பிணைந்திருப்பதால் ஆண்கள் ஏறக்குறைய அதை அவள் உடல் சார்ந்த வெளிப்பாடாகவே பார்க்கிறார்கள் – அவள் தரும் வெப்பம்போல, மணம்போல, அவள் கொடுக்கும் ஒளிபோல.

பெண்ணாகப் பிறப்பது என்பது ஒதுக்கப்பட்ட, வரையறுக்கப் பட்ட இடத்தில் பிறப்பது. ஆண்களால் பராமரிக்கப்படப் பிறப்பது. பெண்களின் சமுதாய இருப்பு என்பது அவர்களின் அறிவுத்திறனால் வளர்ந்தது. அதிகம் நகர முடியாத இடத்தில் ஆண்களின் மேற்பார்வையில் வாழ்ந்து கொண்டிருப்பதால் கிடைத்த திறன் அது. இதற்காகப் பெண் கொடுத்த விலை தன் தனித்துவம் இரண்டாகப் பிளவுபட அனுமதித்ததுதான். பெண் தன்னைத்தானே எப்போதும் கண்காணித்துக்கொள்ள வேண்டும். அவளோடு அவள் பிம்பமும் தொடர்ந்து வந்து கொண்டிருக்கிறது. அவள் ஒரு அறையில் குறுக்கு நெடுக்காக நடக்கும்போதோ, அல்லது தன் தந்தையின் மரணத்தைக் கேட்டு அழும்போதோ, தான் எப்படி நடக்கிறேன், எப்படி அழுகிறேன் என்பதை நினைவில் கொள்ளாமல் இயங்கவே முடியாது. சிறு குழந்தையாக இருக்கும் காலத்திலிருந்தே அவள் தன்னை எப்போதும் மதிப்பீடு செய்துகொள்ள வேண்டும் என்று கற்பிக்கப்பட்டிருக்கிறாள், வற்புறுத்தப்பட்டிருக்கிறாள்.

அதனால் அவள் எப்போதும் தன்னுள் இருக்கும் மதிப்பீடு செய்பவளையும் மதிப்பீடு செய்யப்படுபவளையும் தனித்தன்மையோடு இருக்கும் இரண்டு வெவ்வேறான பகுதிகளாகப் பெண் என்ற அடையாளத்தைத் தனக்குத் தரும் உறுப்புகளாகப் பார்க்கிறாள்.

அவள், தான் என்று எதைக் கருதுகிறாளோ அதை மதிப்பீடு செய்ய வேண்டும். எதையெல்லாம் செய்கிறாளோ அதை யெல்லாம் மதிப்பீடு செய்ய வேண்டும். ஏனென்றால் அவள்

மற்றவர்களுக்கு, குறிப்பாக ஆண்களுக்கு எவ்வாறு தெரிகிறாள் என்பது மிகவும் முக்கியமானது. அதுதான் அவள் வாழ்க்கையின் வெற்றியைத் தீர்மானிக்கக்கூடியது என்று கருதப்படுகிறது. அவளுக்குத் தானாக இருப்பது பற்றி இருக்கும் உணர்வு அவளை மற்றவர்கள் எவ்வாறு மதிக்கிறார்கள் என்ற உணர்வினால் மாற்றப்படுகிறது.

பெண்களை எவ்வாறு நடத்த வேண்டும் என்பதைத் தீர்மானிக்கும் முன்பு ஆண்கள் அவர்களை மதிப்பீடு செய்கிறார்கள். அதனால் ஆணுக்கு அவள் எப்படித் தெரிகிறாள் என்பதைப் பொறுத்துத்தான் ஒரு பெண் எவ்வாறு நடத்தப்படுகிறாள் என்பது தீர்மானிக்கப்படுகிறது. இச்செயல்முறையின்மீது ஒரு சிறிய அளவாவது தாக்கம் செலுத்த வேண்டுமென்றால் பெண்கள் அதைக் கட்டுப்படுத்த வேண்டும். உள்வாங்க வேண்டும். பெண்ணின் எந்தப் பகுதி மதிப்பிடுகிறதோ அதுவே அவளுள்ளே இருக்கும் மதிப்பிடப்படும் பகுதியை நடத்துகிறது. தான் எவ்வாறு நடத்தப்பட வேண்டும் என்பதை மற்றவர் களுக்குக் காட்டுவதற்காகத் தன்னைத் தானே நடத்திக்கொள்ளும் இந்த முன்மாதிரிதான் அவளுடைய இருத்தலைத் தீர்மானிக்கிறது. ஒவ்வொரு பெண்ணின் இருத்தலும் அவள் முன்னால் எது அனுமதிக்கப்படுகிறது, எது அனுமதிக்கப்படவில்லை என்பதை ஒழுங்குசெய்கிறது. அவளுடைய ஒவ்வொரு நடவடிக்கையும் – அதன் நேரடியான நோக்கமோ, அதற்கான உந்துதலோ எதுவாக இருந்தாலும் – தான் எவ்வாறு நடத்தப்பட வேண்டும் என்று அவள் விரும்புகிறாள் என்பதற்கான அறிகுறியாகக் கருதப்படு கிறது. ஒரு பெண் கண்ணாடிக் கோப்பையைத் தரையில் வீசுகிறாள் என்றால் அது தன்னுடைய கோபத்தை அவள் எவ்வாறு கையாளுகிறாள் என்பதற்கும், மற்றவர்கள் அதை எவ்வாறு கையாள வேண்டும் என்று அவள் விரும்புகிறாள் என்பதற்கும் உதாரணமாகிறது. இதையே ஒரு ஆண் செய்தால் அது அவனுடைய கோபத்தின் வெளிப்பாடாக மட்டும் கருதப்படு கிறது. ஒரு பெண் நகைச்சுவையாக ஏதாவது சொன்னால் அது அவள் தன்னுள் இருக்கும் ஒரு நகைச்சுவையாளரை எவ்வாறு நடத்துவாள் என்பதற்கு உதாரணமாக மாறுகிறது. அதேபோலப் பெண் நகைச்சுவையாளர் என்ற முறையில் அவள் எவ்வாறு மற்றவர்கள் தன்னை நடத்த விரும்புகிறாள் என்பதற்கும் உதாரணமாகிறது. ஆண் மட்டுமே நகைச்சுவையை நகைச்சுவைக்காக மட்டும் செய்ய முடியும்.

இதை எளிதாகச் சொல்லலாம்: ஆண்கள் செயல்படு கிறார்கள். பெண்கள் தோற்றமளிக்கிறார்கள். ஆண்கள் பெண்களைப் பார்க்கிறார்கள். பெண்கள் மற்றவர்கள் தங்களைப்

பார்ப்பதைக் கவனிக்கிறார்கள். இது ஆண்களுக்கும் பெண்களுக்கும் இடையே உள்ள உறவுகளை மட்டும் அல்லாது பெண்கள் தங்களுக்குள்ளே ஏற்படுத்திக்கொள்ளும் உறவையும் தீர்மானிக் கிறது. பெண்ணுக்குள் இருந்து மதிப்பீடு செய்பவர் ஆண். மதிப்பீடு செய்யப்படுபவர் பெண். ஆகவே பெண் தன்னை ஒரு பொருளாக மாற்றிக்கொள்கிறாள் – மிக முக்கியமாக, காட்சிப் பொருளாக; பார்க்க வேண்டிய காட்சிப் பொருளாக.

ஐரோப்பிய எண்ணெய்ச் சாய ஓவிய வகை ஒன்றில் பெண்கள் நடுநாயகமாக, திரும்பத் திரும்ப இடம்பெறும் பொருளாக இருந்தார்கள். அந்த வகைதான் நிர்வாண ஓவியம். ஐரோப்பிய நிர்வாண ஓவியங்களில் பெண்கள் எவ்வாறு பார்க்க வேண்டிய பொருளாகக் காணப்படுகிறார்கள் என்பதற்கும் மதிப்பீடு செய்யப்படுகிறார்கள் என்பதற்குமான சில வரைமுறைகளையும் வழக்கங்களையும் நாம் கண்டடைய முடியும்.

முதலில் இம்மரபில் வந்த நிர்வாண ஓவியங்கள் ஆதாமையும் ஏவாளையும் காட்டின. பைபிளின் தொடக்க நூலில் சொல்லப்படும் ஆதாம் ஏவாள் கதைக்குச் செல்வது நல்லது:

> அந்த மரம் உண்பதற்குச் சுவையானதாகவும் கண்களுக்குக் களிப்பூட்டுவதாகவும் அறிவு பெறுவதற்கு விரும்பத்தக்கதாகவும் இருந்ததைக் கண்டு, பெண் அதன் பழத்தைப் பறித்து உண்டாள். அதைத் தன்னுடனிருந்த தன் கணவனுக்கும் கொடுத்தாள். அவனும் உண்டான்.
>
> அப்பொழுது அவர்கள் இருவரின் கண்களும் திறக்கப்பட்டன; அவர்கள் தாங்கள் ஆடையின்றி இருப்பதை அறிந்தனர். ஆகவே, அத்தி இலைகளைத் தைத்துத் தங்களுக்கு ஆடைகளைச் செய்து கொண்டனர்.
>
> ஆண்டவராகிய கடவுள் மனிதனைக் கூப்பிட்டு, "நீ எங்கே இருக்கிறாய்?" என்று கேட்டார்.
>
> "உம் குரல் ஒலியை நான் தோட்டத்தில் கேட்டேன். ஆனால் எனக்கு அச்சமாக இருந்தது. ஏனெனில், நான் ஆடையின்றி இருந்தேன். எனவே, நான் ஒளிந்து கொண்டேன் ..." என்றான் மனிதன்.
>
> அவர் பெண்ணிடம், "உன் மகப்பேற்றின் வேதனையை மிகுதியாக்குவேன்; வேதனையில் நீ குழந்தைகள் பெறுவாய்; ஆயினும் உன் கணவன்மேல் நீ

வேட்கைகொள்வாய். அவனோ உன்னை ஆள்வான்" என்றார்.

இந்தக் கதையில் நமக்கு உடனடியாகத் தெரிவது எது? ஆப்பிளை உண்டதனால் அவர்கள் தங்களை வேறு வேறாக உணர்ந்தார்கள். அதனாலேயே தாங்கள் நிர்வாணமாக இருப்பதையும் உணர்ந்தார்கள். நிர்வாணம் என்பது பார்ப்பவர் மனத்தில் உருவாக்கப்பட்டது.

அடுத்தாக, நமக்கு உறைப்பது இது: பெண் குற்றம் சாட்டப்பட்டு ஆணுக்கு அடிபணிந்து நடக்க வேண்டும் என்ற தண்டனையையும் கொடுக்கப்படுகிறாள். பெண்ணைப் பொறுத்தவரை ஆண் இறைவனின் முகவர்.

இடைக்கால மரபில் இக்கதை படங்கள் மூலமாகச் சொல்லப்பட்டது. காட்சிக்குப் பின் காட்சியாக, கார்ட்டூன் தொடரில் வருவதுபோல.

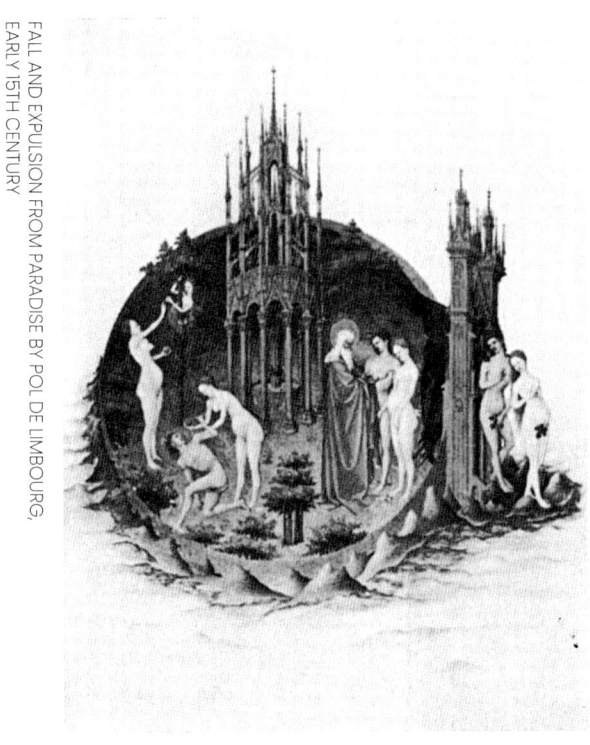

FALL AND EXPULSION FROM PARADISE BY POL DE LIMBOURG, EARLY 15TH CENTURY

மறுமலர்ச்சிக் காலத்தில் இத்தொடர் விவரணம் மறைந்து போனது. ஓவியங்களில் காட்டப்படும் தருணம் அவமானமுறும்

தருணமாக ஆகியது. இருவரும் அத்தி இலைகளை அணிந்து கொள்கிறார்கள். அல்லது கைகளால் மறைத்துக்கொள்கிறார்கள். ஆனால் இப்போது அவர்கள் அவமானம் அவர்களுக்கு இடையே ஏற்படுவதை விடப் பார்ப்பவருக்கு ஏற்படுவதாக மாறிவிடுகிறது.

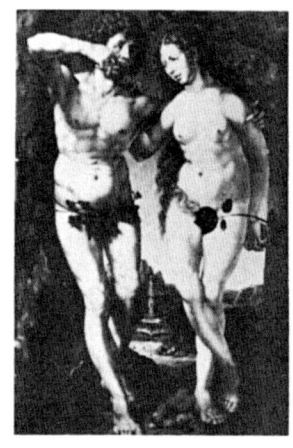

ADAM AND EVE BY MABUSE, EARLY 16TH CENTURY

பின்னால் அவமானம் ஒருவிதமான காட்சியாக மாறி விடுகிறது.

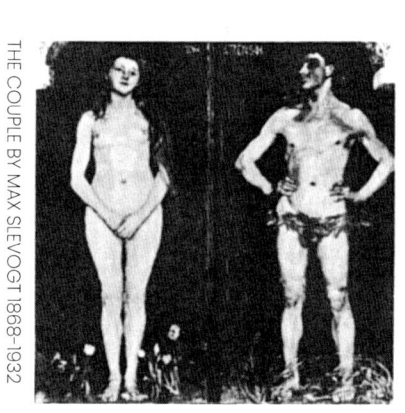
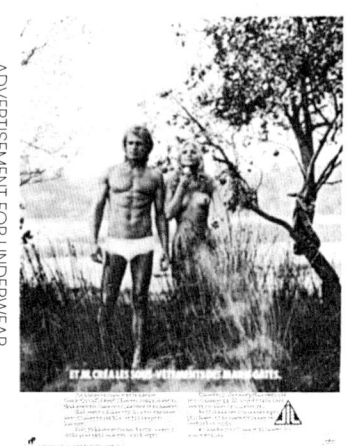

THE COUPLE BY MAX SLEVOGT 1868-1932

ADVERTISEMENT FOR UNDERWEAR

ஓவிய மரபு மதத்திலிருந்து விடுதலை பெற்றபோது நிர்வாண ஓவியங்கள் வரைவதற்கான வாய்ப்புகளை மற்றைய கருப்பொருட்கள் அளித்தன. ஆனால் அவை எல்லாவற்றிலும் பொதிந்திருப்பது பார்க்கப்படுபவர் (பெண்) தான் பார்வையாள ரால் பார்க்கப்படுகிறோம் என்பதை அறிந்திருந்தார் என்ற தாக்கம்தான்.

ஜான் பெர்ஜர்

அவள் இயற்கையாக நிர்வாணமாக இல்லை. அவள் நிர்வாணம் பார்வையாளர் பார்வையைப் பொறுத்திருக்கிறது.

'சுசானாவும் பெரியவர்களும்' போன்ற ஓவியங்களின் உண்மையான பொருளே இதுதான். நாம் பெரியவர்களுடன் சேர்ந்து சுசானா குளிப்பதை மறைந்திருந்து பார்க்கிறோம். பார்க்கும் நம்மை அவள் திரும்பப் பார்க்கிறாள்.

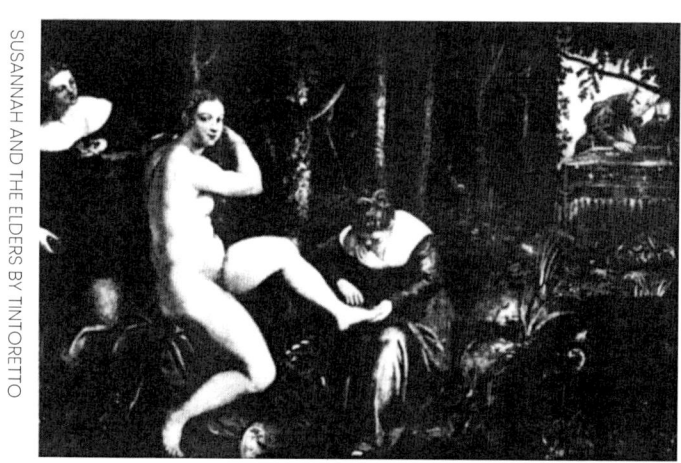

SUSANNAH AND THE ELDERS BY TINTORETTO

டின்டொரெட்டோவின் இதே பொருள்கொண்ட ஓவியத்தில் சுசானா தன்னை மற்றொரு கண்ணாடியில் பார்த்துக்கொள்கிறாள். இதனால் அவளும் பார்ப்பவர்களுடன் சேர்ந்துகொள்கிறாள்.

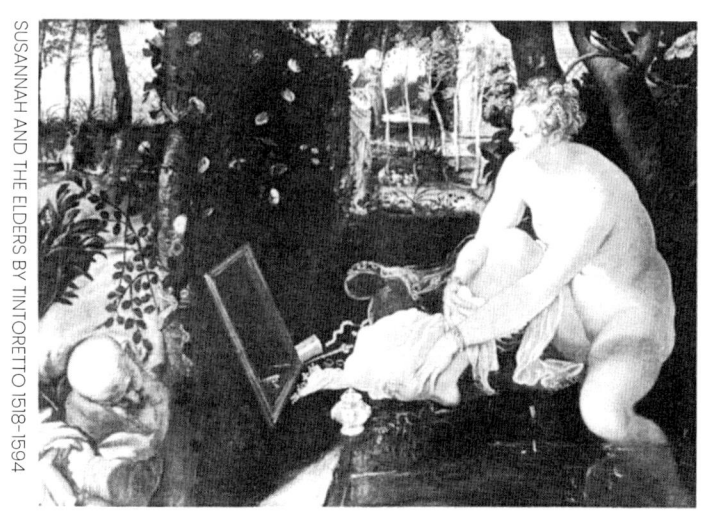

SUSANNAH AND THE ELDERS BY TINTORETTO 1518-1594

கண்ணாடி பல சமயங்களில் பெண்ணின் பகட்டிற்கு அடையாளமாகக் கருதப்படுகிறது. ஆனால் ஒழுக்கத்தைப் பற்றி இப்படிப் பேசுவது பெரும்பாலும் போலியானது.

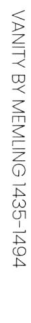

ஒரு பெண்ணைப் பார்க்க விரும்புவதால் அவளை நீங்கள் நிர்வாணமாக வரைகிறீர்கள். அவள் கையில் ஒரு கண்ணாடியைக் கொடுத்து அவ்வோவியத்தைப் 'பகட்டு' என்று அழைக்கிறீர்கள். உங்கள் இன்பத்திற்காக நீங்கள் வரைந்த நிர்வாணத்திற்கு அவளுடைய ஒழுக்கத்தைக் குற்றம் சுமத்துகிறீர்கள்.

கண்ணாடியின் உண்மையான செயல்பாடு வேறு. அது பெண்ணை, தன்னை முதலாகவும் முதன்மையாகவும் காட்சிப் பொருளாக மாற்றச் சம்மதிக்கவைப்பது.

'பாரிசின் தீர்ப்பு' ஓவியத்தின் உள்ளே எழுதப்பட்டிருக்கும் பொருளும்கூட, ஆண்கள் நிர்வாணப் பெண்களைப் பார்ப்பதுதான்.

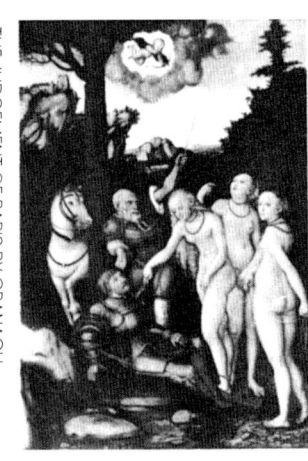

ஆனால் அதில் இன்னொரு பொருளும் சேர்க்கப்படு கிறது. அது தீர்ப்பு என்ற பொருள். பாரிஸ் அழகான பெண் என்று தான் கருதுபவளுக்கு ஆப்பிளை அளிக்கிறான். எனவே அழகு என்பது போட்டியாக மாறுகிறது. (இன்றைய அழகிப் போட்டிகள் எல்லாம் பாரிசின் தீர்ப்பைப் போன்றவைதான்.) அழகானவர் என்று தீர்ப்பளிக்கப்படாதவர் அழகானவர் அல்லர். அவ்வாறு தீர்ப்பளிக்கப்பட்டவர்களே பரிசு பெறுகிறார்கள்.

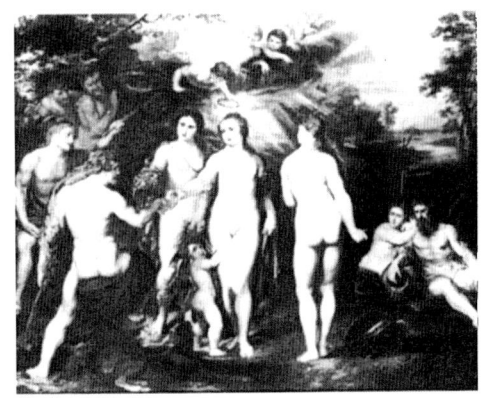

THE JUDGEMENT OF PARIS BY RUBENS 1577-1640

பரிசு என்பது தீர்ப்பளிப்பவருக்குச் சொந்தமாக இருக்க வேண்டும். அதாவது கொடுப்பதற்கு அது அவரிடம் இருக்க வேண்டும். இரண்டாம் சார்லஸ், லெலியை ரகசிய ஓவியம் ஒன்று வரையப் பணித்தார். இது அந்த மரபின் சிறந்த எடுத்துக்காட்டுகளில் ஒன்று. பெயர் வேண்டுமானால் வீனஸும் க்யூபிட்டும் என்று சூட்டப்பட்டிருக்கலாம். உண்மையில் இது அரசரின் ஆசை நாயகியான நெல் குவைன் படம். தனது நிர்வாணத்தைப் பார்ப்பவரை எந்தச் சலனமும் இல்லாமல் பார்த்துக்கொண்டிருக்கும் ஒரு பெண்ணை ஓவியம் சித்திரிக்கிறது.

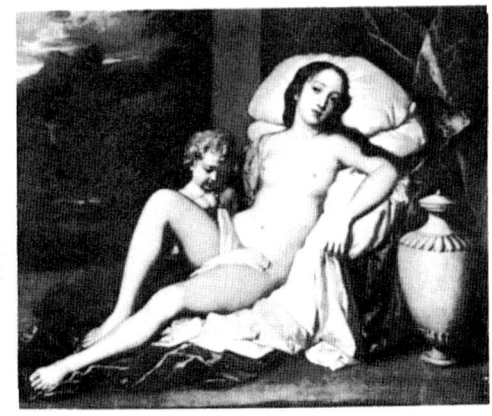

NELL GWYNNE BY LELY 1618-1680

இந்த நிர்வாணம் அவளுடைய உணர்ச்சிகளின் வெளிப்பாடு அல்ல. உடைமையாளரின் உணர்ச்சிகளுக்கு அல்லது தேவைகளுக்கு அவள் முற்றிலும் தன்னைச் சமர்ப்பித்துக்கொண்டதன் குறியீடு அது. (பெண்ணுக்கும் ஓவியத்திற்கும் சொந்தக்காரர்.) ஓவியத்தை அரசர் தன் விருந்தினருக்குக் காட்டியபோது, அவளுடைய கீழ்ப்படிதலை அது வெளிப்படையாக்கியது. அவர்கள் அரசர்மீது பொறாமைப்பட்டார்கள்.

மற்றைய கலாச்சாரங்களில் – இந்திய, பெர்சிய, ஆப்பிரிக்க, அமெரிக்கப் பூர்வகுடியினர் கலாச்சாரங்களில் – நிர்வாணம் என்பது உணர்ச்சியே இல்லாமல் படுத்துக் கிடப்பது அல்ல. இக்கலாச்சாரங்களில் பாலியியல் ஈர்ப்பு என்பது ஓவியத்தின் கருத்தாக இருந்தால் ஓவியம் பாலியல் உறவை வெளிப்படையாகக் காட்ட, ஆணுக்கு நிகராகப் பெண்ணும் அதில் ஈடுபடுவதைக் காட்ட, இருவரும் ஒருவருள் ஒருவர் முயங்கும் செயல்களைக் காட்ட வாய்ப்புகள் இருக்கின்றன.

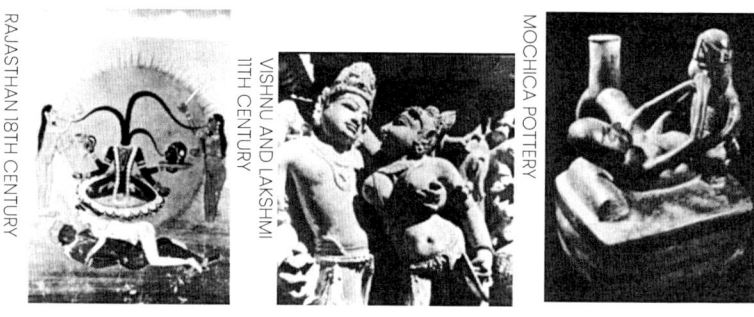

நிர்வாணத்தன்மைக்கும் ஐரோப்பிய மரபில் காட்டப்படும் நிர்வாணத்திற்கும் இடையே உள்ள வேறுபாடு இப்போதுதான் நமக்குப் பிடிபடத் தொடங்கியிருக்கிறது. எளிமையாகச் சொல்லப்போனால் நிர்வாணத்தன்மை என்பது துணிகள் இல்லாமல் இருப்பது. ஆனால் நிர்வாணம் என்பது கலையின் ஓர் அம்சம் என்று கென்னத் கிளார்க் தன் புத்தகத்தில் அறுதியிட்டுச் சொல்கிறார். அவரைப் பொருத்தவரை நிர்வாணம், ஓவியத்தின் தொடக்கப்புள்ளி அல்ல. அது ஓவியம் எதைச் சாதித்திருக்கிறது என்பதைக் காணும் முறை. அவர் சொல்வது ஒருவகையில் சரிதான் – ஆனால் 'நிர்வாணத்தைக்' காண்பது கலையோடு மட்டும் நின்றுவிடவில்லை: நிர்வாணப் புகைப்படங்கள், நிர்வாணமாகத் தோன்றும் விதங்கள், நிர்வாணச் சைகைகள் போன்றவையும் இருக்கின்றன. நிர்வாணம் வரைமுறைகளுக்குள் வந்துவிட்டது என்பதுதான் உண்மை.

இவற்றிற்கான அதிகாரம் கலையின் சில மரபுகளிலிருந்து கிடைக்கிறது.

இந்த வரைமுறைகள் என்ன சொல்கின்றன? நிர்வாணம் எதைக் குறிக்கிறது? கலையின் ஒரு அம்சம் என்ற அளவையை வைத்துக்கொண்டு மட்டும் இக்கேள்விகளுக்குப் பதிலளிக்க முடியாது. நிர்வாணம் என்பது உயிரோடு இருக்கும் ஒருவரின் பாலியல் தன்மையும்கூட.

நிர்வாணத்தன்மையோடு இருப்பது என்பது தானாக இருப்பது.

நிர்வாணமாக இருப்பது என்பது மற்றவர்களால் நிர்வாணத்தன்மை பார்க்கப்படுவது. ஆனால் அவ்வாறு இருப்பவர்களின் தனித்தன்மை கண்டுகொள்ளப்படாதது. நிர்வாணத்தன்மையோடு இருக்கும் ஒரு உடல் நிர்வாணம் என்று அறியப்பட அது ஒரு பொருளாக மாற வேண்டும். (அது ஒரு பொருளாகப் பார்க்கப்படும்போது அப்பொருளின் பயன்பாடு என்ன என்பது பிடிபடத் தொடங்குகிறது.) நிர்வாணத்தன்மை தன்னை வெளிப்படுத்திக்கொள்கிறது. நிர்வாணம் காட்சிப்பொருளாக வைக்கப்படுகிறது.

நிர்வாணத்தன்மை என்பது மறைவில்லாதது.

காட்சிப் பொருளாக மாறுவது என்பது ஒருவரின் சருமத்தின் மேற்புறம், உடலில் இருக்கும் ரோமங்கள் போன்றவை களைய முடியாத மறைக்கும் சாதனங்களாக மாறுவதுதான். ஆடையின்மையாக ஒருபோதும் மாற முடியாது என்பது நிர்வாணம் பெற்ற சாபம். நிர்வாணம் என்பது ஒருவகையான உடைதான்.

சாதாரணமான எந்த ஐரோப்பிய ஓவியத்திலும் முக்கிய நாயகன் நிர்வாணமாக வரையப்படுவதில்லை. அவன் ஓவியத்தின் முன் நிற்கும் பார்வையாளன். ஆணாக அறியப்படு பவன். எல்லோமே அவனை நோக்கிச் சொல்லப்படுகிறது.

அங்கு இருப்பதாலேயே எல்லாம் அவன் முன் தோன்ற வேண்டும். அவனுக்காகவே வடிவங்கள் நிர்வாணம் ஆகின்றன. ஆனால் அவர்களுக்கு அவன் அன்னியன் என்பது நியதி. ஆடைகள் அணிந்த அன்னியன்.

ப்ரான்சினோவின் 'காலம் மற்றும் காதலின் உருவகம்' என்ற ஓவியத்தைப் பாருங்கள்.

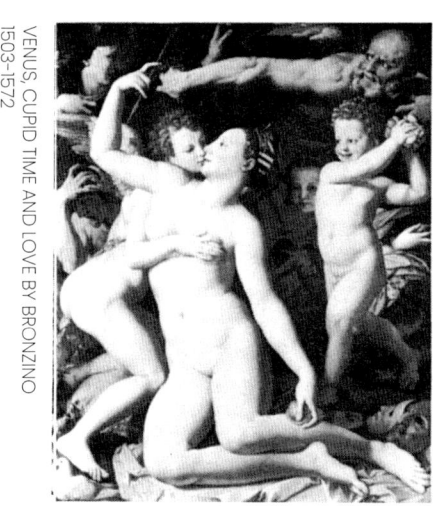

VENUS, CUPID TIME AND LOVE BY BRONZINO
1503-1572

ஓவியம் வரையப்பட்டதற்குப் பின்னால் இருக்கும் சிக்கலான குறியீட்டைப் பற்றி நாம் கவலைப்பட வேண்டாம். அது ஓவியத்தின் பாலுணர்வுத் தூண்டுதலைப் பாதிக்க வில்லை. இது எல்லாவற்றிற்கும் முன்னதாகப் பாலுணர்வுத் தூண்டுதலை விளைவிக்கும் ஓவியம்.

இவ்வோவியம் ஃப்ரான்ஸ் அரசருக்கு ஃப்ளாரன்ஸ் நகரத்தின் முதன்மைக் கோமகனால் பரிசாக அனுப்பப்பட்டது. தலையணையில் காலை மடித்து வைத்துக்கொண்டு பெண்ணை முத்தமிடும் சிறுவன் க்யூபிட். அவள் வீனஸ். ஆனால் அவள் உடல் அமைக்கப்பட்டிருக்கும் விதத்திற்கும் அவர்கள் முத்தத்திற்கும் தொடர்பே இல்லை. முன்னால் நின்று பார்ப்பவனுக்குக் காண்பிப்பதற்காக அவள் உடல் அமைக்கப்பட்டிருக்கிறது. ஓவியம் அவனுடைய பாலுணர்வைத் தூண்டுவதற்காகவே வரையப்பட்டது. ஆனால் அவளுடைய பாலுணர்விற்கும் ஓவியத்திற்கும் எந்தத் தொடர்பும் இல்லை. (இந்த ஓவியத்திலும், பொதுவாக ஐரோப்பிய மரபிலும் பெண்ணை அவளுடைய சரும ரோமத்துடன் வரையாமல் வழவழப்பாகக் காட்டுவது வழக்கம். சருமத்தின் ரோமம் விருப்பத்தோடு கூடிய பாலியல்

அதிகாரத்துடன் தொடர்புகொண்டது. பெண்ணின் பாலியல் விருப்பம் குறைக்கப்பட்டால்தான் ஆண் பார்வையாளர் அத்தகைய விருப்பம் தனக்கே உரியது எனக் கருத முடியும்.) பெண்கள் பசியை ஆற்றுவதற்கு இருப்பவர்கள். அவர்களுக்குப் பசி என்று ஒன்று இருக்க முடியாது.

இந்த இரண்டு பெண்களின் உணர்ச்சிகளையும் ஒப்பிட்டுப் பாருங்கள்.

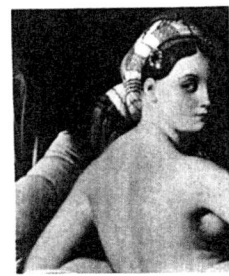

ஒருவர் ஆங்கிரே வரைந்த புகழ்பெற்ற ஓவியத்தின் மாடல். மற்றவர் பெண் பத்திரிகை ஒன்றில் வெளிவந்த புகைப்படத்தின் மாடல்.

படங்களில் பெண்களின் வெளிப்பாடுகள் ஒரே மாதிரியாக இருக்கின்றன அல்லவா? அது தன்னைப் பார்ப்பதாக நினைக்கும் ஆணுக்குப் பெண் அளந்தெடுத்து அளிக்கும் கவர்ச்சியின் வெளிப்பாடு. அவளுக்கு அந்த ஆணைத் தெரியாது என்றாலும்கூடத் தான் பார்க்கப்படுபவள் என்பதை நினைவில் வைத்துக்கொண்டு அவள் தன் பெண்மையைத் தருகிறாள்.

சில சமயங்களில் ஓவியம் ஆண் காதலனையும் உள்ளடக்கி யிருக்கிறது என்பது உண்மை.

கலை காணும் வழிகள்

ஆனால் பெண்ணின் கவனம் அவன்மீது அரிதாகவே திரும்புகிறது. அவள் அனேகமாக வேறுபுறம் பார்க்கிறாள். ஆணுக்கு எதிர்ப்புறம். அல்லது அவள் படத்திற்கு வெளியே இருக்கும் அவளுடைய உண்மையான காதலனாகத் தன்னை நினைத்துக்கொண்டிருக்கும் பார்வையாளர்–சொந்தக்காரரைப் பார்க்கிறாள்.

18ஆம் நூற்றாண்டில் ஒரு சிலர் மட்டும் பார்ப்பதற்காக வரையப்பட்ட, ஆண் பெண் கலவியில் ஈடுபடும் காட்சிகளைக் கொண்ட ஓவியங்கள் தோன்றின. ஆனால் இதைப் பார்க்கும் பார்வையாளர்–சொந்தக்காரரும் படத்தில் இருக்கும் ஆணை விரட்டிவிட்டுத் தான் அங்கு இருப்பதாகக் கற்பனை செய்துகொள்கிறார். மாறாக ஐரோப்பாவைச் சாராத மரபுகளில் கலவியைக் காட்டும் படிமங்கள் பல தம்பதிகள் சேர்ந்து கூட்டமாகக் கலவி செய்வதைக் காட்டுவதுபோன்ற எண்ணத்தை ஏற்படுத்துகின்றன. 'எங்களுக்கு ஆயிரம் கைகள், ஆயிரம் கால்கள். நாங்கள் என்றும் தனியாக இயங்கமாட்டோம்' என்று அவை சொல்கின்றன.

மறுமலர்ச்சிக் காலத்திற்குப் பின்னால் வந்த ஏற்றாழ எல்லாப் பாலியல் சித்திரிப்புகளும் கண்முன்னால் நடப்பதையே – உண்மையாகவும் உருவகமாகவும் – காட்டுகின்றன. ஏனென்றால் பார்வையாளர்–சொந்தக்காரர்தான் அவற்றைப் பார்த்துக் கொண்டிருக்கும் செயலில் ஈடுபட்டுக்கொண்டிருக்கும் பாலியல் நாயகன்.

பத்தொன்பதாம் நூற்றாண்டின் அமைப்பு சார்ந்த பொதுக் கலை மரபில் இந்த ஆணைத் துதிபாடும் அபத்தம் உச்சத்தை அடைந்தது.

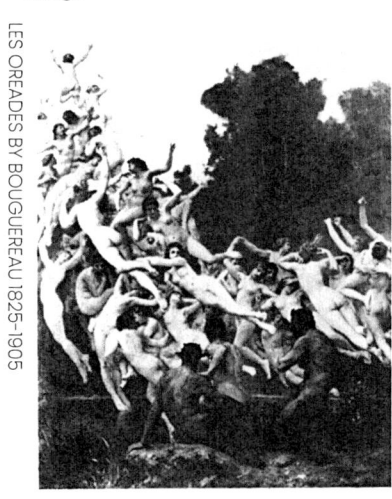

LES OREADES BY BOUGUEREAU 1825-1905

அரசைச் சார்ந்தவர்களும், பெருவியாபாரிகளும் இது போன்ற ஓவியங்களின் கீழ் கூடிப் பேசிக்கொண்டார்கள். மற்றவர் கை ஓங்கி விட்டதாக ஒருவர் நினைத்தால் ஆறுதல் பெறுவதற்காக மேலே நோக்கினார். அவர் பார்த்த ஓவியம் நீங்கள் ஆண்தான் என்று அவருக்கு நினைவுறுத்தியது.

ஐரோப்பிய மரபில் சில விதிவிலக்கான நிர்வாண ஓவியங்கள் இருக்கின்றன. மேலே சொன்ன எதுவும் அவற்றிற்குப் பொருந்தாது. அவற்றை நிர்வாண ஓவியங்கள் என்றே சொல்ல முடியாது. அக்கலை மரபிற்கான எல்லா வரைமுறைகளையும் அவை உடைக்கின்றன. அவை காதலிக்கப்பட்ட பெண்களின் ஓவியங்கள். ஏறத்தாழ நிர்வாணமாக இருப்பவர்கள். இக்கலை மரபைச் சார்ந்த பல லட்சக்கணக்கான நிர்வாண ஓவியங்களில் இவ்விதிவிலக்குகள் ஒரு சில நூறுகள் இருக்கலாம். ஒவ்வொரு ஓவியத்திலும் வரையப்பட்ட பெண்ணைக் குறித்த ஓவியரின் பார்வை மிகவும் வலுவாக இருப்பதால் பார்ப்பவர்களுக்கு எந்தச் சலுகையையும் ஓவியம் அளிப்பதில்லை. ஓவியனின் கலை நோக்கு வரையப்பட்ட பெண்ணை நெருக்கி அணைப்பதால் அவர்கள் இருவரும் கல்லில் வடித்த இணையர்போலப் பிரிக்க முடியாதவர்களாக ஆகிவிடுகிறார்கள். பார்ப்பவர் இவ்வுறவைக் காணலாம். வேறு எதுவும் செய்ய முடியாது. தான் வெளியில் நினைக்கிறோம் என்பதை உணர அவன் வலியுறுத்தப்படுகிறான். பெண் நிர்வாணமாக இருக்கிறாள் என்று அவன் தன்னைத்தானே ஏமாற்றிக்கொள்ள முடியாது. அவளை நிர்வாணமாக அவனால் மாற்ற முடியாது. ஓவியன் அவளை வரைந்திருக்கும் முறை அவளுடைய விருப்பத்தையும் எண்ணங்களையும

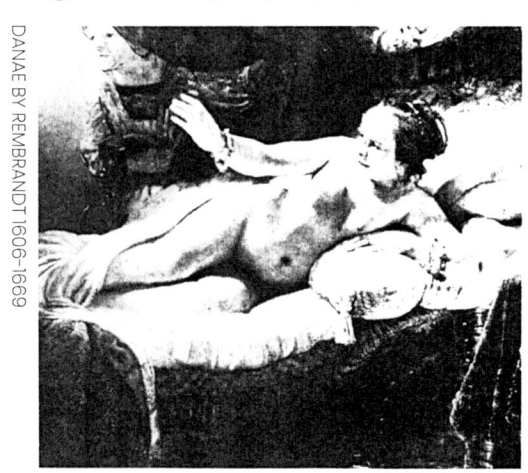

DANAE BY REMBRANDT 1606-1669

கலை காணும் வழிகள்

ஓவியத்தின் அமைப்பிலேயே உள்ளடக்கிக்கொள்கிறது – அவள் உடல் வெளிப்பாட்டில், அவள் முகத்தில்.

எது மரபைச் சார்ந்தது, எது விதிவிலக்கானது என்பதை ஆடையின்மை/நிர்வாணம் என்ற உடற்கூற்றின் அடிப்படையில் எளிதாக வகைப்படுத்த முடியும் என்றாலும் ஆடையின்மையை வரைவது நாம் நினைப்பதுபோல அவ்வளவு எளிதானது அல்ல.

ஆடையின்மையின் பாலியல் செயற்பாடு நிஜ வாழ்வில் எத்தகையது? ஆடைகள் தொடுவதற்கும் இயங்குவதற்கும் இடையூறாக இருக்கின்றன. ஆனால் ஆடையின்மைக்கு அதற்கே உரித்தான, காட்சி சார்ந்த, நேரடியான மதிப்பு இருக்கிறது என்று தோன்றுகிறது. நாம் மற்றவரை ஆடையின்றிக் காண நினைக்கிறோம். மற்றவர் அத்தகைய காட்சியைத் தாமாகவே நமக்கு அளிக்கிறார். நாம் வாய்ப்பை உடனே கைப்பற்றிக் கொள்கிறோம் – சிலசமயங்களில் அது முதல்முறையே நடக்கிறதா அல்லது நூறாவது முறையா என்பதைக் கூடக் கருத்தில் கொள்ளாதபடி. நாம் இதனால், அதாவது மற்றவரின் ஆடையின்மையைக் கண்டால், அடைவது என்ன? ஆடையின்மையைக் காணவைத்த அந்தத் தருணம் நம் ஆசைகளை எவ்வாறு பாதிக்கிறது?

அவர்களின் ஆடையின்மை ஒன்றை நிச்சயம் உறுதிப் படுத்தும் விதமாகச் செயல்படுகிறது. அச்செயல்பாடு மிகுந்த ஆறுதலை அளிக்கிறது. அவளும் மற்றைய பெண்களைப் போன்றவர்தான். இவரும் மற்றைய ஆண்களைப் போன்றவர்தான். நமக்குப் பரிச்சயமான பாலியல் செயல்முறையின் வியக்கத்தக்க எளிமை நம்மை ஆட்கொண்டுவிடுகிறது.

இது வேறு விதமாக இருக்கும் என்று நாம் உணர்வு நிலையில் எதிர்பார்க்கவில்லை: நனவிற்கு அப்பால் செயல்படும் ஒரினச் சேர்க்கை ஆசைகளும் (அல்லது ஒரினச்சேர்க்கையை விரும்புபவராக இருந்தால் ஈரினச் சேர்க்கை ஆசைகளும்) நம்மை வேறு ஏதாவது வித்தியாசமானதை ஓரளவு எதிர்பார்க்க வைத்திருக்கலாம். ஆனால் நாம் அடையும் ஆறுதல் என்பது நனவிற்கு அப்பால் நடப்பதைக் கருத்தில் கொள்ளாமல் விளக்க முடியும்.

நாம் அவர்கள் வேறு விதமாக இருப்பார்கள் என்று எதிர்பார்க்கவில்லை. ஆனால் நம்முடைய உணர்வுகளின் அவசரத்தன்மையும் சிக்கல்தன்மையும் நம்முள் நாம் காணப்போவது இதுவரை கண்டிராததாக இருக்குமோ என்ற எண்ணத்தை வளர்த்தன. அவளை அல்லது அவனை அவளாக அல்லது அவனாகப் பார்த்த காட்சி அவ்வெண்ணத்தை மறையச்

ஜான் பெர்ஜர்

செய்துவிட்டது. அவர்கள் தமது இனத்தைச் சார்ந்தவர்களை அதிகம் ஒத்திருக்கிறார்கள். வேறுபாடுகள் அதிகம் இல்லை. இந்த உண்மையின் வெளிச்சத்தில்தான் ஆடையின்மை தரும் பரிச்சயமில்லாத்தன்மையின் நட்பும் அன்பும் வெளிப்படுகிறது – அணுக்கமின்மைக்கும் அன்பில்லாமைக்கும் நேர் எதிராக.

இதையே வேறு விதமாகவும் சொல்லலாம்: ஆடையின்மையை முதலில் உணர்ந்த தருணத்தில் ஒரு சாதாரணத்தன்மையும் உள்ளே புகுந்துவிடுகிறது: நமக்குத் தேவை என்பதால்தான் அது இருக்கிறது.

அந்தத் தருணம்வரை மற்றவர் ஏறத்தாழ மர்மமானவராக இருந்தார். ஆடையுடன் இருப்பதன் இங்கிதங்கள் தூய நெறியினையும் உணர்ச்சியையும் மட்டும் சார்ந்ததல்ல. மர்மத்தின் இழப்பை அறிவது இயற்கையானதுதான். இவ்விழப்பிற்கு முக்கியக் காரணம் நாம் காணும் முறையில் இருக்கலாம். இதை இவ்வாறு விளக்கலாம்: நம் உணர்வுகளின் குவியம் கண், வாய், தோள்கள், கைகள் ஆகியவற்றிலிருந்து பாலியல் உறுப்புகளுக்கு மாறுகிறது. இவ்வுறுப்புகள் அனைத்தும் வெளிப்பாடுகளின் நயங்களை அறிந்தவை என்பதனால் இவை வெளிப்படுத்துபவை பலதரப்பட்டவை. இம்மாற்றத்தினால் மற்றவர் ஆணாகவோ அல்லது பெண்ணாகவோ குறுக்கப்படுகிறார் அல்லது உயர்த்தப்படுகிறார். இதனால் நமக்குக் கிடைக்கும் ஆறுதல் கேள்விக்கு உட்படுத்த முடியாத உண்மையைக் கண்ட ஆறுதல். அவ்வுண்மையின் நேரடியான தேவைகளுக்கு நமக்கு அதை அடைவதற்கு முன்னால் இருந்த சிக்கல் மிகுந்த புரிதல்களை விட்டுக்கொடுக்க வேண்டும்.

இத்தருணத்தில் – உண்மை வெளிப்படும் தருணத்தில் – அடையும் சாதாரணத்தன்மை நமக்குத் தேவையாக இருக்கிறது. ஏனென்றால் அது நம் கால்களை நிதர்சனத்தில், மெய்மையில் பதியவைக்கிறது. அது மட்டுமல்ல. இந்த நிதர்சனம் நாம் மிகவும் நன்கறிந்த பாலியல் எழுச்சிகளை உறுதிப்படுத்துவதோடு அதே எழுச்சிகள் மற்றவருக்கு இருக்கலாம் என்ற சாத்தியத்தையும் உணர வைக்கிறது.

மர்மத்தின் இழப்பும் மர்மத்தைப் பகிர்ந்துகொள்ளக்கூடிய வாய்ப்பை அளிப்பதும் சேர்ந்தே நடக்கின்றன. அது இந்த வரிசையில் நடக்கிறது. அகவயம்–புறவயம்–அகவயத்தின் வர்க்கம்–அதாவது அகவயம் x அகவயம்.

இப்போது ஆடையின்றி இருப்பதன் நிலையான படிமத்தைச் சமைப்பதில் இருக்கும் கடினங்கள் நமக்குப் புரிகின்றன. பாலியல் உறவு நடக்கும்போது ஆடையின்மை

என்பது செயலாக்கம். ஒரு நிலையல்ல. இச்செயலாக்கத்தின் ஒரு தருணத்தை உறையவைத்தால் அதன் படிமம் மிகவும் சாதாரணமாக இருக்கும். இச்சாதாரணம் உச்ச உணர்வோடு இயங்கக்கூடிய இருநிலைகளுக்குப் பாலமாக இருக்காது. உணர்ச்சியற்ற மரக்கட்டையாக அந்நிலைகளை மாற்றுவதாக இருக்கும். இதனால்தான் உணர்ச்சியை வெளிப்படுத்தும் 'ஆடையின்மை'ப் புகைப்படங்கள் அவ்வகை ஓவியங்களைவிட அரிதாக இருக்கின்றன. புகைப்படம் எடுப்பவர் இதற்கு எளிதான தீர்வை எடுக்கிறார். அவர் ஆடையின்மையை நிர்வாணமாக மாற்றுகிறார். பார்க்கும் முறையையும் பார்ப்பவரையும் பொதுப்படுத்துகிறார். புகைப்படத்தில் இருப்பவரின் பாலியல் தன்மையைத் தெளிவற்றதாக ஆக்குகிறார். அவ்வாறு செய்வதன் மூலம் ஆசையைக் கற்பனையாக மாற்றுகிறார்.

ஆடையின்மை குறித்த ஒரு அசாதாரண ஓவியத்தைப் பார்க்கலாம். இது ரூபன்ஸ் தன் இரண்டாவது மனைவியை வரைந்தது. அவருக்கு வயதாகிய பின் திருமணம் செய்துகொண்ட பெண்.

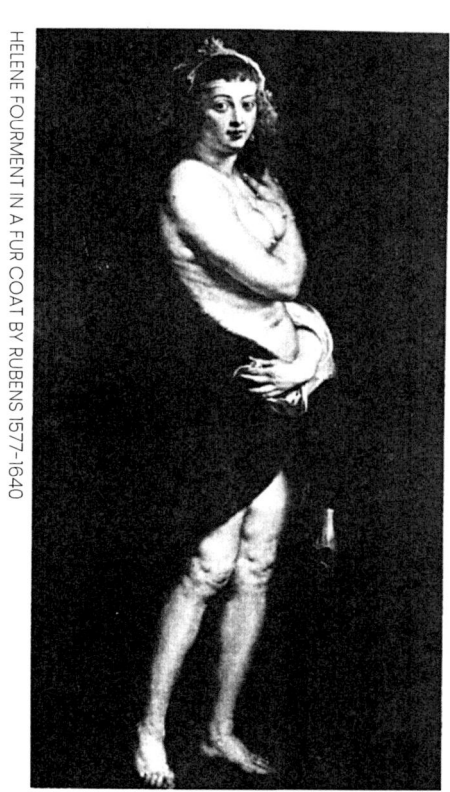

HELENE FOURMENT IN A FUR COAT BY RUBENS 1577-1640

அவள் திரும்பும்போது வரையப்பட்ட ஓவியம் இது. அவள் தோளில் இருக்கும் ரோம மேலாடை நழுவப்போகும் தருணம். நிச்சயம் அவள் ஒரு விநாடிக்கு மேல் இந்நிலையில் இருக்க மாட்டாள். மேலோட்டமாகப் பார்க்கப்போனால் இவ்வோவியம் புகைப்படத்தைப் போல உடனடியாக நடப்பதை உறைய வைத்துக் காட்டுகிறது. ஆனால் ஆழுமாகப் பார்த்தால் ஓவியத்தில் காலம் இருக்கிறது. காலம் எதை உணர்ந்ததோ அது இருக்கிறது. அவள் மேலாடையைத் தோளைச் சுற்றி வளைத்து அணிவதற்கு முன்னால் அவள் ஆடையின்றி இருந்திருக்கிறாள் என்பதை எளிதாகக் கற்பனை செய்ய முடிகிறது. ஓவியம் அவள் ஆடையின்றி இருந்த தருணத்திற்கு முன்னாலும் பின்னாலும் இருந்த நிலைகளைக் கடந்து நிற்கிறது. அவள் அந்த நிலைகளில் ஏதாவது ஒன்றிற்கு அல்லது எல்லாவற்றிற்கும் சொந்தமாக இருக்கலாம்.

அவள் உடல் நம்மை ஆடையற்ற காட்சியாக எதிர் கொள்ளவில்லை. ஒரு அனுபவமாக, ஓவியனின் அனுபவமாக எதிர்கொள்கிறது. ஏன்? மேலோட்டமாகப் பார்த்தால் பல காரணங்கள் இருக்கின்றன – அவளுடைய கலைந்த தலைமுடி, அவனை நோக்கி அவள் பார்க்கும் பார்வை, அவளுடைய சருமத்தின் மிருதுத்தன்மையை மிகைப்படுத்திக் காட்டும் விதமாக மென்மையாக ஓவியம் வரையப்பட்டிருக்கும் விதம் போன்றவை. ஆனால் ஆழுமான காரணம் ஓவியம் வரையப்படும் விதிகளைச் சார்ந்தது. அவள் ஓவியத்தில் காணப்படும் விதம் ஓவியர் பார்வைக்கு ஏற்ப மாற்றப்பட்டிருக்கிறது. அவள் தன்னைச் சுற்றிக்கொண்டிருக்கும் மேலாடைக்குக் கீழ் இருக்கும் அவள் உடலில் மேல்பகுதியும் கால்களும் எப்போதும் சேரவே முடியாது. ஒன்பது அங்குலம் இடைவெளி அதில் இருக்கிறது. அவளுடைய தொடைகள் பிருஷ்டத்திலிருந்து ஒன்பது அங்குலங்கள் இடப்புறத்தில் இருக்கின்றன.

ரூபன்ஸ் வேண்டுமென்றே இவ்வாறு திட்டமிடவில்லை என்று கூறலாம். பார்ப்பவர்களும் இதைக் கவனிக்க மாட்டார்கள். எனவே இத்தகவல் தன்னளவில் அவ்வளவு முக்கியம் வாய்ந்தது அன்று. அது எதை அனுமதிக்கிறது என்பதே முக்கியமானது. அது உடலுக்கு அதனால் அடைய முடியாத இயக்கத்தைக் கொடுக்கிறது. அதன் ஒருங்கியைவு அதைச் சார்ந்தன்று. அது ஓவியனின் அனுபவத்தைச் சார்ந்தது. துல்லியமாகச் சொல்லப்போனால், அது உடலில் மேற்பாகங்களையும் கீழ்ப்பாகங்களையும் தனித்தனியாக, எதிர்த்திசைகளில் சுழல வைக்கிறது – மறைக்கப்பட்டிருக்கும் பாலியல் மையத்தைச் சுற்றி. உடலில் மேற்பகுதி வலது புறம் சுழற்கிறது. கால்கள்

இடதுபுறம். அதே சமயத்தில் மறைக்கப்பட்டிருக்கும் பாலியல் மையம் கரிய மேலாடையின் மூலமாக ஓவியத்தைச் சுற்றியிருக்கும் இருளுடன் தொடர்புகொண்டது. இருளைச் சுற்றியும் இருளுக் குள்ளும் அவள் சுழல்வது அவளுடைய பாலியல் தன்மையின் குறியீடாக அமைக்கப்பட்டிருக்கிறது.

அவள் இருக்கும் அந்த ஒரு தருணத்தைக் கடந்து, ஓவியனின் அனுபவத்தையும் கருத்தில் கொள்ள வேண்டும் என்ற கட்டாயத்தைத் தவிர ஆடையின்மை என்பது உயரிய படிமம் ஆவதற்கு இன்னொரு அடிப்படைத் தேவையிருக்கிறது. அதுதான் சாதாரணத்தன்மை. அது மறைக்கப்படக் கூடாது. அதே சமயத்தில் நம்மை உணர்வே இல்லாத மரக்கட்டையாக ஆக்கக் கூடாது. இதுதான் பார்ப்பவனைக் காதலனிடமிருந்து வேறுபடுத்திக் காட்டுகிறது. இவ்வோவியத்தில் ஹெலன் போர்மெயினின் சாதாரணத்தன்மை அவளுடைய சதையின் மென்மையை அழுத்தமாக ரூபன்ஸ் வரைந்த விதத்தில் வெளிப்படுகிறது. அது ஓவியம் வரைவதற்கு உதாரணமாகக் காட்டப்படும் ஒவ்வொரு மரபையும் தொடர்ந்து மீறுகிறது. அவளுடைய அசாதாரணத் தனித்தன்மையை ஓவியனுக்கு உறுதிப்படுத்துகிறது.

ஐரோப்பிய ஓவிய மரபில் நிர்வாணம் என்பது ஐரோப்பிய மனிதநேயத்தின் சிறந்த வெளிப்பாடாக முன்வைக்கப்படுகிறது. இதையும் தனிமனிதச் சுதந்திரத்தையும் வேறுபடுத்த முடியாது. தனிமனிதச் சுதந்திரம் என்ற உணர்வு சார்ந்த கோட்பாடு சமூகத்தில் வளர்ந்திராவிட்டால் மரபிற்கு மாறான (அசாதாரணத் தனித்தன்மை கொண்ட ஆடையின்மையின் படிமங்கள்) ஓவியங்களை வரைந்திருக்கவே முடியாது. இருந்தாலும், இம்மரபில் தீர்க்க முடியாத ஒரு முரண் இருந்தது. சில கலைஞர்கள் தனிப்பட்ட முறையில் உணர்வுப்பூர்வமாக அதற்குத் தீர்வுகளைக் கண்டார்கள். ஆனால் அவை மரபின் கலாச்சாரப் பொது விதிகளின் பகுதியாக ஆகவே இல்லை.

இம்முரண் எளிதாக விளக்க முடியும். ஒருபுறம் கலைஞனின், அறிவுஜீவியின், ஓவியத்தை வரையப் பணிப்பவரின்,

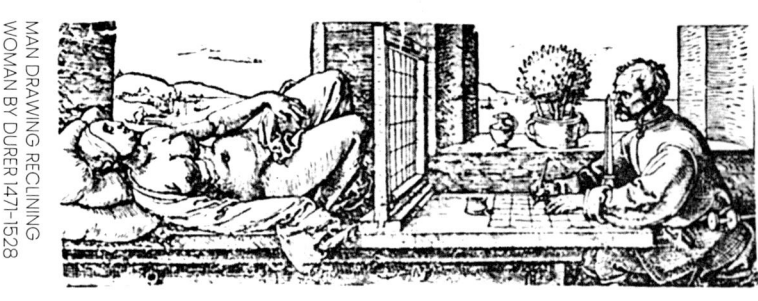
MAN DRAWING RECLINING WOMAN BY DURER 1471-1528

ஓவியத்தின் சொந்தக்காரரின் தனித்துவம் இருக்கிறது. மறுபுறம் வரையப்படும் பெண். அவள் ஒரு பொருளாக, ஒரு கருத்தாக நடத்தப்படுகிறாள்.

'லட்சிய நிர்வாண' ஓவியம் முகத்தை ஒருவிடமிருந்தும் மார்பகங்களை இரண்டாமவரிடமிருந்தும் கால்களை மூன்றாவமரிடமிருந்தும், தோள்களை நான்காமவரிட மிருந்தும், கைகளை ஐந்தாமவரிடமிருந்தும் எடுத்துக்கொண்டு வரையப்பட்ட வேண்டும் என்று ட்யூரர் கருதினார்.

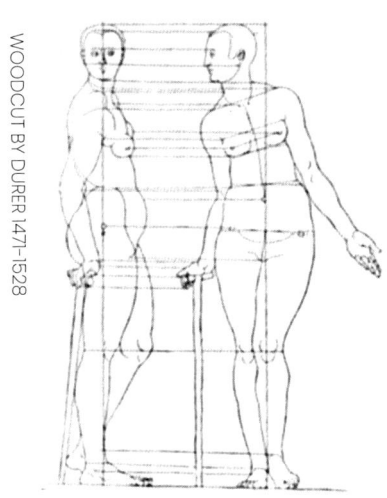

WOODCUT BY DURER 1471-1528

இதனால் ஏற்படும் விளைவு ஆண்மகனின் புகழைப் பாடும். ஆனால் அது இவர்கள் உண்மையில் யார் என்பதைக் கருத்தில் கொண்டிருக்காது.

ஐரோப்பிய நிர்வாண ஓவியக் கலை மரபில் ஓவியர்களும் பார்வையாளர்–சொந்தக்காரர்களும் வழக்கமாக ஆண்களாக இருந்தார்கள். வரையப்பட்டவர்கள் வழக்கமாகப் பெண்கள். இந்தச் சமத்துவமல்லாத உறவு நம் கலாச்சாரத்தில் ஆழ்ந்து கலந்து விட்டது. இதுவே இன்றும் பல பெண்களின் உணர்வு களைக் கட்டமைக்கிறது. ஆண்கள் அவர்களுக்கு என்ன செய்கிறார்களோ அதையே அவர்கள் தங்களுக்குச் செய்து கொள்கிறார்கள். ஆண்களைப் போலவே, அவர்கள் தங்கள் பெண் தன்மையை மதிப்பீடு செய்துகொள்கிறார்கள்.

நவீன ஓவிய மரபில் நிர்வாணம் என்ற பிரிவே முக்கியத்துவம் அல்லாததாக மாறிவிட்டது. கலைஞர்கள் அம்மரபைக் கேள்வி கேட்கத் தொடங்கிவிட்டார்கள். இதிலும் மற்ற

பல விஷயங்களைப் போல மானே ஒரு திருப்புமுனைக்கு அடையாளமாக இருக்கிறார். அவருடைய 'ஒலிம்பியா' ஓவியத்தை திஷியன் வரைந்த முன்மாதிரியோடு ஒப்பிட்டுப் பார்த்தால், நாம் ஒலிம்பியாவில் ஒரு பெண்ணைப் பார்க்கிறோம் என்பது தெளிவாகும். மரபு சார்ந்த தன் பங்கை ஆற்றுபவராகக் காட்டப்பட்டிருந்தாலும் உண்மையில் அதை அவர் உறுதியாக மறுத்துக் கேள்வி கேட்கத் தொடங்குகிறார்.

THE VENUS OF URBINO BY TITIAN C 1487-1576

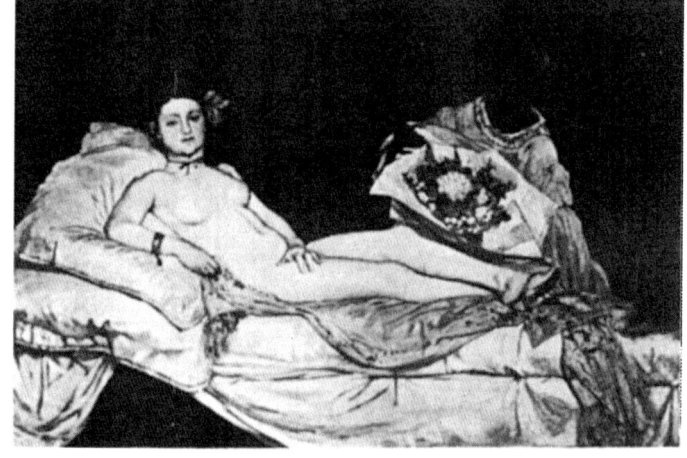

OLYMPIA BY MANET 1832-1883

மரபு சார்ந்த கருத்து உடைக்கப்பட்டது. ஆனால் அதற்கு மாற்றாக எதுவும் இல்லை – விலைமகளின் 'உண்மை'யைத் தவிர. அவளே இருபதாம் நூற்றாண்டின் முந்தைய ஆண்டுகளில்

ஜான் பெர்ஜர்

வரையப்பட்ட பரிசோதனை (Avant Garde) ஓவியங்களின் தூலூஸ் லாட்ரெக், பிக்காஸோ, ருவா போன்றோர் வரைந்த, ஜெர்மானிய எக்ப்ரஷனிஸம் போன்ற முறைகளில் வரையப்பட்ட பெண்ணின் வடிவம்) நாயகியாகத் திகழ்கிறாள். ஆனால் ஓவியக்கூடங்களில் மரபு மாறாமல் இருந்தது.

இன்று அம்மரபின் அணுகுமுறைகளும் கோட்பாடுகளும் பரந்த விளம்பரம், பத்திரிகைத் துறை, டெலிவிஷன் போன்ற ஊடகச் சாதனங்களின் வாயிலாக மக்களைச் சேர்ந்தடைகின்றன.

ஆனால் பெண்களைப் பார்க்கும் முறை, பெண் படிமங்களைப் பயன்படுத்தும் விதம், அடிப்படையாக எந்த மாற்றத்தையும் அடையவில்லை. பெண்கள் ஆண்களிடமிருந்து முற்றிலும் வேறுபட்டவர்களாகக் காட்டப்படுகிறார்கள். காரணம், பெண் தன்மை ஆண் தன்மையிடமிருந்து வேறுபட்டது என்பதால் அல்ல. பார்ப்பவர் எப்போதும் ஆணாகவே கருதப்படுகிறார் என்பதே காரணம். பெண் ஆணை மகிழ்ச்சிப்படுத்துவதற்காக அமைக்கப்பட்டிருக்கிறாள் என்று கருதப்படுகிறது. சந்தேகம் இருந்தால் இந்தப் பரிசோதனையைச் செய்யுங்கள். இந்தப் புத்தகத்தில் இருக்கும் எந்த நிர்வாணப் படத்தையும் எடுத்துக் கொள்ளுங்கள். அதிலிருக்கும் பெண்ணை ஆணாக மாற்றுங்கள். மனத்தில் அல்லது மறுபடியும் வரைந்து. இந்த மாற்றம் ஏற்படுத்தும் வன்முறையைக் கவனியுங்கள் – படிமத்திற்கு அல்ல. பார்ப்பவரின் நினைப்புகளுக்கு.

4

RAPHAEL 1483-1520

MURILLO 1617-1682

FORD MADOX BROWN 1821-1893

கலை காணும் வழிகள்

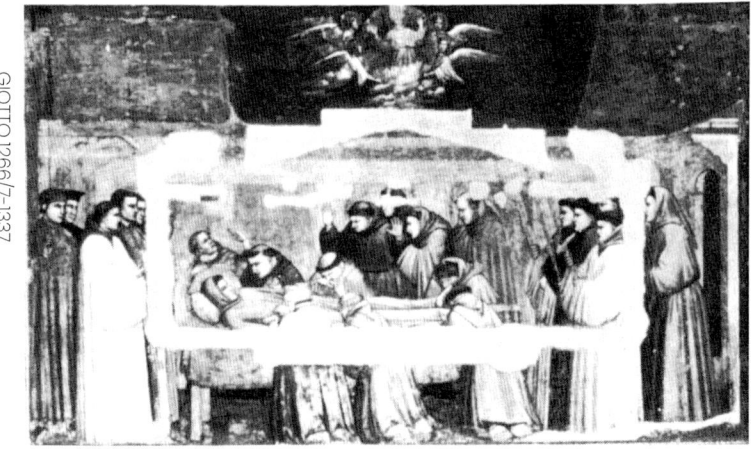

GIOTTO 1266/7-1337

PIETER BREUGHEL 1525-1569

ஜான் பெர்ஜர்

HANS BALDUNG GRIEN 1483-1545

GERICAULT 1791-1824

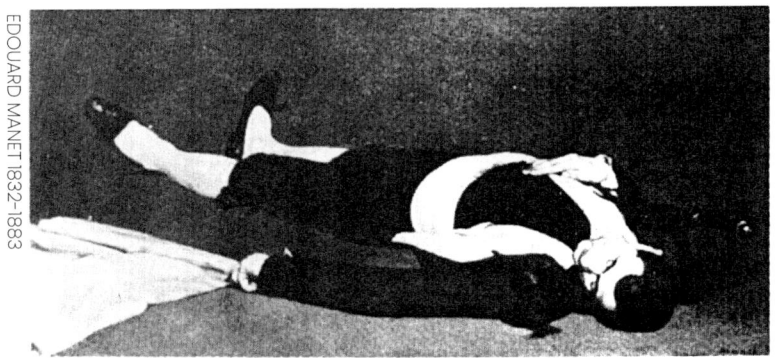

EDOUARD MANET 1832-1883

கலை காணும் வழிகள் 81

ஜான் பெர்ஜர்

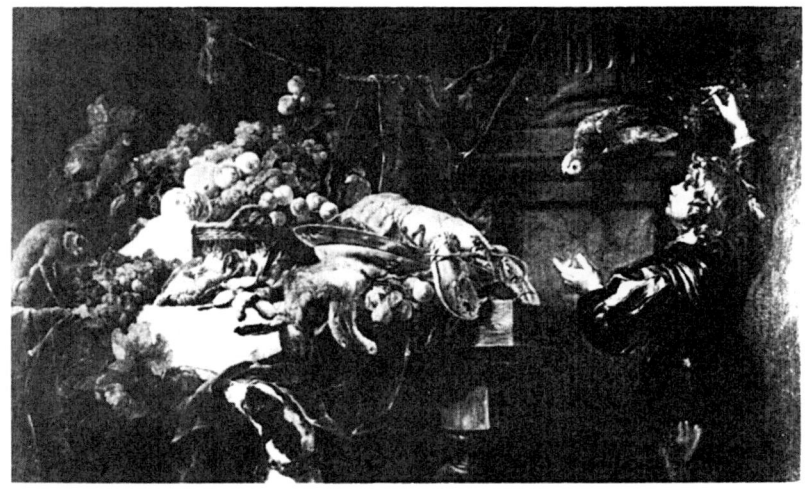

கலை காணும் வழிகள்

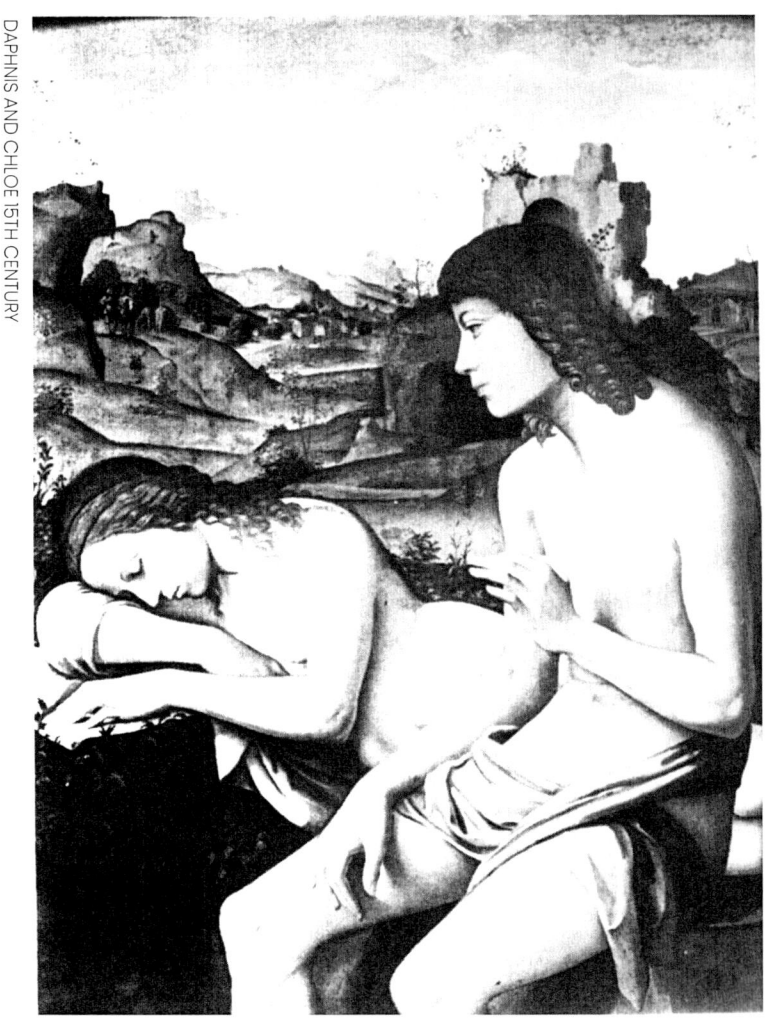

DAPHNIS AND CHLOE 15TH CENTURY

ஜான் பெர்ஜர்

VENUS AND MARS 15TH CENTURY

கலை காணும் வழிகள்

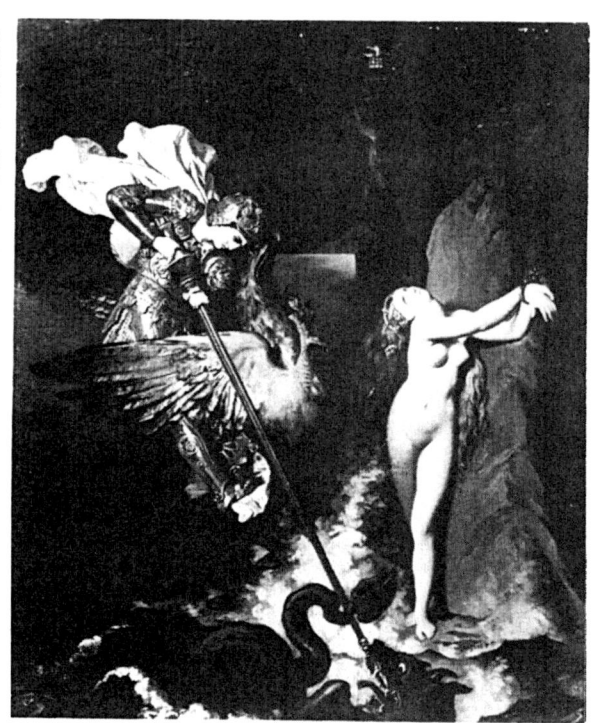

ANGELICA SAVED BY RUGGIERO 19TH CENTURY

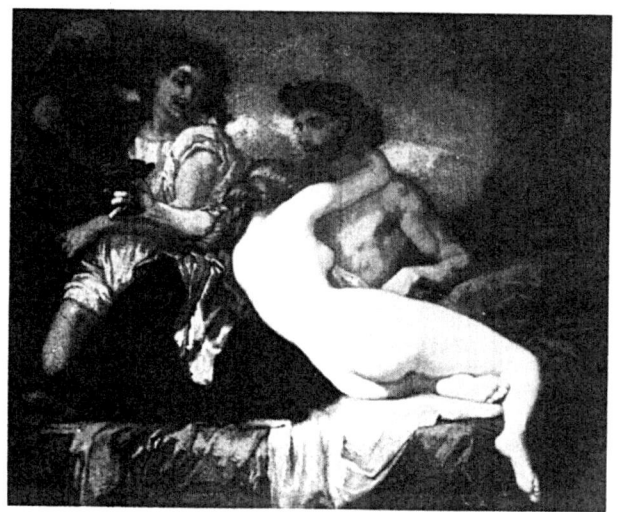

A ROMAN FEAST 19TH CENTURY

ஜான் பெர்ஜர்

PAN AND SYRINX 18TH CENTURY

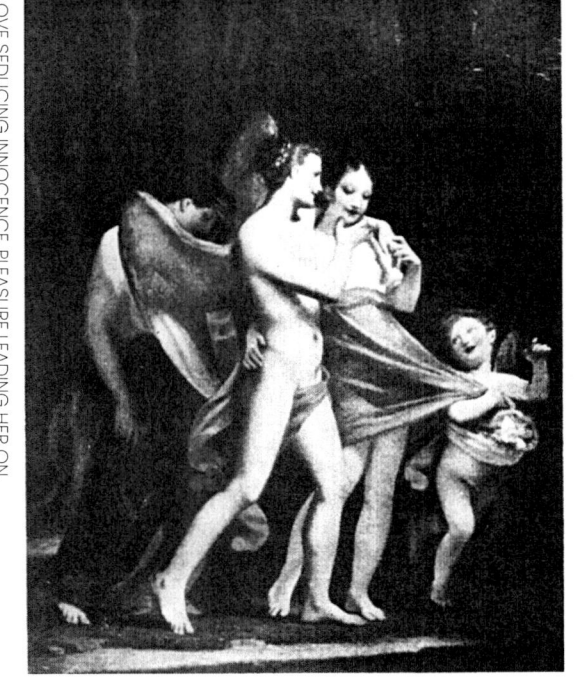

LOVE SEDUCING INNOCENCE, PLEASURE LEADING HER ON, REMORSE FOLLOWING 18TH CENTURY

கலை காணும் வழிகள்

கலை காணும் வழிகள்

ஜான் பெர்ஜர்

ஜான் பெர்ஜர்

கலை காணும் வழிகள்

5

எண்ணெய்ச் சாய ஓவியங்கள் பெரும்பாலும் பொருட்களைச் சித்திரிக்கின்றன. இவை வாங்குவதற்குரிய பொருட்கள். ஒரு பொருளைக் கித்தானில் வரையச் செய்வது அந்தப் பொருளை வீட்டில் வாங்கி வைப்பதைப் போலத்தான். நீங்கள் ஓர் ஓவியத்தை வாங்கினால் அது எந்தப் பொருளைச் சித்திரிக்கிறதோ அதன் பிரதிபலிப்பை வாங்குகிறீர்கள்.

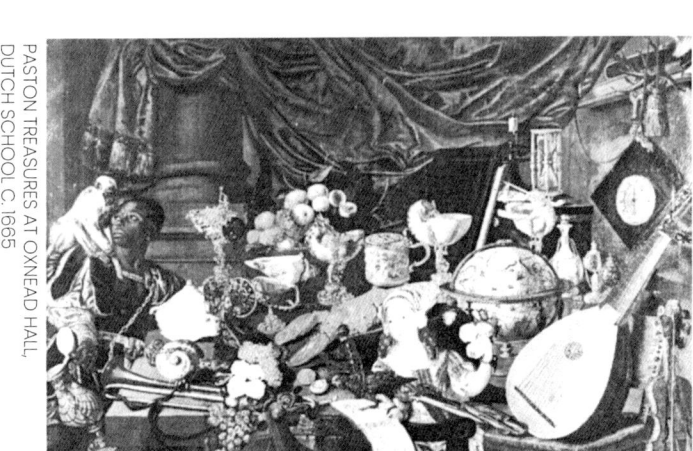

PASTON TREASURES AT OXNEAD HALL,
DUTCH SCHOOL C. 1665

ஒரு பொருளுக்குச் சொந்தக்காரராக இருப்பதையும் அது எண்ணெய்ச் சாய ஓவியம் ஒன்றில் இருப்பதைப் பார்க்கும் முறையையும் ஒப்பு நோக்குதல் என்ற காரணியைக் கலை வல்லுநர்களும் வரலாற்றாசிரியர்களும் பொதுவாகப் பொருட்படுத்தாமல் விட்டுவிடுகிறார்கள். ஒரு மானுடவியலாளர் இதை ஏறத்தாழ கருத்தில் கொண்டிருக்கிறார் என்ற செய்தி குறிப்பிடத்தக்கது.

கலை காணும் வழிகள்

லெவி ஸ்ட்ராஸ் எழுதுகிறார்*:

மேற்கத்திய கலை மரபின் முக்கியமான அம்சங்களில் ஒன்று எந்தப் பொருளை ஓவியம் சித்திரிக்கிறதோ அந்தப் பொருளை ஓவியத்தின் சொந்தக்காரரின் சார்பாகவோ அல்லது அதைப் பார்ப்பவரின் சார்பாகவோ சொந்தமாக்கிக் கொள்ள ஆர்வமும் ஆசையும் காட்டுவது.

இது உண்மையென்றால் – லெவி ஸ்ட்ராஸ் சொல்லும் கருத்தின் கால அளவு மிகவும் பெரியது – இந்தப் போக்கு எண்ணெய்ச் சாய ஓவியங்கள் வரையப்பட்ட சமயத்தில் உச்சத்தை அடைந்தது.

எண்ணெய்ச் சாய ஓவியம் என்ற சொல் தொழில்நுட்பத்தை மட்டும் குறிப்பதல்ல. அது ஒரு கலை வடிவத்தைக் குறிக்கிறது. வண்ணங்களை எண்ணெயோடு சேர்த்துக் கலக்கும் தொழில் நுட்பம் பண்டைய காலத்திலிருந்தே இருந்துவருகிறது. ஆனால் இந்தத் தொழில்நுட்பத்தை வளர்த்து முழுமையாக்கும் தேவை ஏற்பட்ட பின்புதான் எண்ணெய்ச் சாய ஓவியம் ஒரு கலை வடிவமாக உருப்பெற்றது. (இதனால் மரப்பலகைகளுக்குப் பதில் கித்தானில் வரையப்பட்டது.) வாழ்க்கையைச் சித்திரிக்க விழையும் தனித்துவமான பார்வையை டெம்பரா (பற்றோவிய) முறையோ அல்லது சுவரோவிய முறையோ சரியாகக் காட்ட முடியவில்லை என்பதே எண்ணெய்ச் சாய ஓவியங்கள் பிறக்கக் காரணமாக இருந்தது. எண்ணெய்ச் சாய ஓவிய முறை முதன்முதலில் பதினைந்தாம் நூற்றாண்டு வடக்கு ஐரோப்பாவில் ஒரு புதிய அடையாளத்தோடு ஓவியங்களை வரையப் பயன்படுத்தப்பட்டது. தொடர்ந்து புழக்கத்தில் இருந்த இடைக்காலக் கலை மரபுகளும் இந்தப் புதிய அடையாளத்திற்குள் இருந்தன. எண்ணெய்ச் சாய ஓவியங்கள் பதினாறாம் நூற்றாண்டுவரையில் தமக்கான நெறிமுறைகளையும் காணும் முறையையும் உறுதி செய்துகொள்ளவில்லை.

எண்ணெய்ச் சாய ஓவியங்களை வரையும் வழக்கம் எப்போது முடிவடைந்தது என்பதையும் அறுதியிட முடியாது. இன்றுவரை அவை வரையப்பட்டுவருகின்றன. ஆனாலும் இக்காணும் முறையின் அடிப்படையை இம்ப்ரஷனிஸம் ஆட்டம் காண வைத்தது. க்யூபிஸம் தூக்கி எறிந்தது. ஏறத்தாழ இதே சமயத்தில்தான் புகைப்படம் எண்ணெய்ச் சாயத்தின் இடத்தைக் கைப்பற்றிக்கொண்டது. ஏதாவது பொருளின் வடிவத்தைப் பார்க்க வேண்டுமென்றால் புகைப்படத்தை நாடத் தொடங்கினோம்.

* Conversations with Charles Charbonnier, Cape Editions.

இந்தக் காரணங்களால்தான் எண்ணெய்ச் சாய ஓவியத்தின் காலத்தை ஏறத்தாழ 1500இலிருந்து 1900வரை என்று கொள்ளலாம்.

ஆனால் இந்த மரபு இன்றுவரை கலையைப் பற்றி நாம் கொண்டிருக்கும் பல சிந்தனைகளின் அடித்தளமாக இருக்கிறது. இதுதான் பார்ப்பதுபோலவே வரையப்பட்டிக்கிறது என்று நாம் சொல்வதை வரையறுக்கிறது. நாம் நிலப்பரப்பு, பெண்கள், உணவு, பெருந்தலைகள், புராணங்கள் போன்றவற்றை எவ்வாறு பார்க்கிறோம் என்பதை இன்றுவரை இதன் வழிமுறைகள் பாதிக்கின்றன. கலை மேதைமை என்பதற்கான உதாரணங்களை அதுதான் நமக்குக் கொடுக்கிறது. இந்த முறையின் வரலாற்றைப் பற்றிய பாடம் நடத்தப்படும்போது, கலை வளர வேண்டுமென்றால், சமூகத்தில் இருக்கும் மனிதர்கள் ஒரு குறிப்பிடத்தக்க எண்ணிக்கையில் அதன்மீது காதலுற வேண்டும் என்று வழக்கமாகச் சொல்லிக் கொடுக்கப்படுகிறது.

கலையின்மீது காதலுறுதல் என்றால் என்ன?

ஓவிய ஆர்வலர்களைச் சித்திரமாகத் தீட்டும் மரபைச் சேர்ந்த ஓவியம் இது.

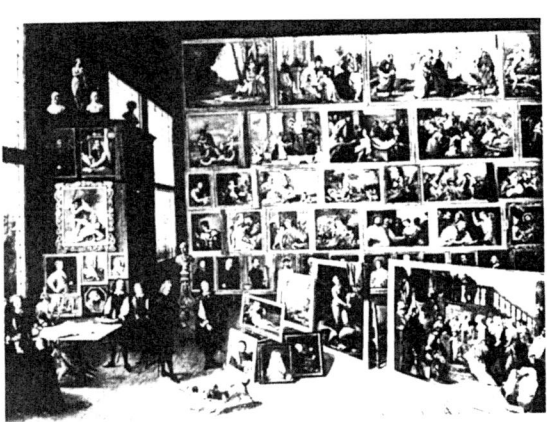

ARCHDUKE LEOPOLD WILHELM IN HIS PRIVATE PICTURE GALLERY BY TENIERS 1582-1649

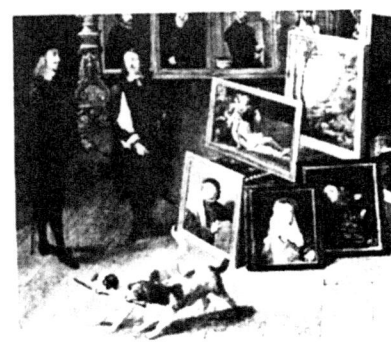

கலை காணும் வழிகள்

அது எதைக் காட்டுகிறது?

யாருக்காகப் பதினேழாம் நூற்றாண்டு ஓவியர்கள் வரைந்தார்களோ அவர்களின் தன்மையைக் காட்டுகிறது.

இவ்வோவியங்கள் எதைக் குறிக்கின்றன?

அவை வாங்கக்கூடியவை; சொந்தமாக்கிக்கொள்ளக் கூடியவை. தனித்துவமானவை. கவிதைகளையோ அல்லது இசையையோ கொண்டு ஒருவர் தன்னைச் சுற்றி வளைத்துக் கொள்ள முடியாது. ஓவியங்களால் தன்னை வளைத்துக் கொள்ள முடியும்.

ஓவியங்களால் கட்டப்பட்ட வீடு ஒன்றில் இவ்வோவியங் களைச் சேகரிப்பவர் வாழ்கிறார் என்று தோன்றுகிறது. கல்சுவரைக் காட்டிலும் மரச்சுவரைக் காட்டிலும் ஓவியச் சுவர்கள் அவருக்குத் தருவது என்ன?

அவை காட்சிகளைத் தருகின்றன: அவருக்கே சொந்தமான காட்சிகள்.

ஓவியங்களைச் சேகரித்தல் எவ்வாறு அவற்றைச் சேகரிப்பவ ருடைய பெருமையையும் சுயமதிப்பையும் தூக்கிப்பிடிக்க உதவுகிறது என்பதைப் பற்றியும் லெவி ஸ்ட்ராஸ் பேசுகிறார்:

> மறுமலர்ச்சிக் கால ஓவியர்களுக்கு ஓவியம் என்பது அறிவின் கருவியாக இருந்தது என்று சொல்லலாம்; அது உடைமையின் கருவியாக இருந்தது என்றும் சொல்ல முடியும். இன்று நாம் மறுமலர்ச்சிக் கால ஓவியங்களைப் பற்றிப் பேசுகிறோம் என்றால் அதற்குக் காரணம் ஃப்ளாரன்ஸ் போன்ற நகரங் களில் பெருமளவில் செல்வ வளங்கள் குவிக்கப் பட்டதுதான் என்பதை மறந்துவிடக் கூடாது. செல்வந்தர்களாக இருந்த இத்தாலிய வணிகர்கள் ஓவியர்களை முகவர்களாகப் பார்த்தார்கள். வணிகர்களிடம் உலகின் மிக அழகியவை, மதிப்பு மிக்கவை இருக்கின்றன என்பதை ஓவியர்கள்தாம் உறுதி செய்தார்கள். ஃப்ளாரன்ஸ் நகர வணிகர் அரண்மணையிலிருந்த ஓவியங்கள் அதன் சொந்தக்காரரின் உலகைச் சிறிய அளவில் பிரதிபலித்தன. ஓவியர்களின் உதவியினால் அவரை ஈர்த்த உலகில் எல்லா அம்சங்களும் கைக்கெட்டும் தூரத்தில், எந்த அளவு அசலைப் போல இருக்க முடியுமோ, அந்த அளவுக்கு ஓவியங்களில் கொண்டு வரப்பட்டன.

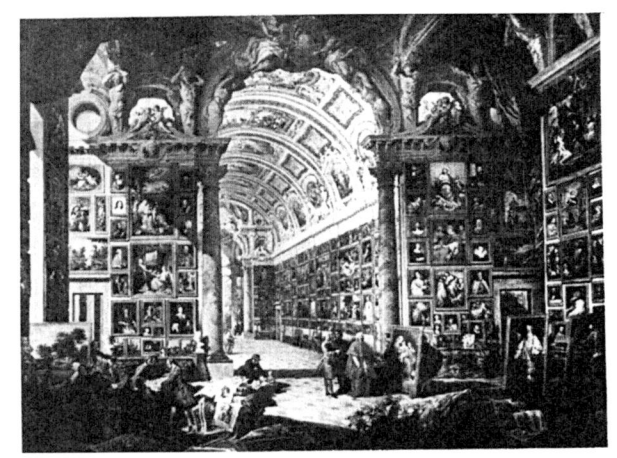

PICTURE GALLERY OF CARDINAL VALENTI GONZAGA BY PANINI 1692-1765/8

எந்தக் காலகட்டத்தின் கலையும் அக்காலகட்டத்திய ஆளும் வர்க்கத்தின் தேவைகளைப் பிரதிபலிக்கின்றன. 1500இலிருந்து 1900 வரையில் உருவாக்கப்பட்ட ஐரோப்பியக் கலைப் படைப்புகள் அவை உருவான காலகட்டங்களில் ஆட்சி செய்தவர்களின் தேவைகளைப் பிரதிபலித்தன என்றும் அவ்வர்க்கத்தினர் மூலதனம் தந்த புதிய வலிமையைப் பல்வேறு வகைகளில் சார்ந்திருந்தார்கள் என்றும் நாம் பொதுவாகச் சொன்னால், ஏதும் புதிதாகச் சொல்லிவிடப் போவதில்லை. இங்கு சொல்லப்படுவது இன்னும் சற்றுத் துல்லியமானது; உலகத்தைப் பார்க்கும் முறை எண்ணெய்ச் சாய ஓவியங்களில் காட்சிகளாக வடிவம் பெற்றது – அதை உறுதி செய்தவை சொத்து, பணமாற்றம் குறித்த புதிய அணுகுமுறைகள். பார்வையைச் சார்ந்த, வேறு எந்த விதமான கலை வடிவங்களிலும் அது நடைபெறவில்லை.

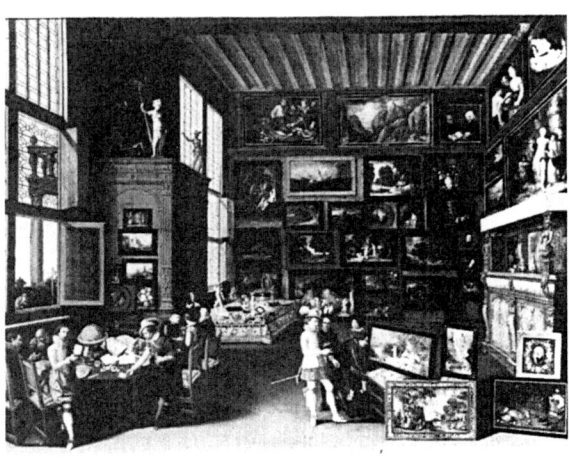

INTERIOR OF AN ART GALLERY, FLEMISH 17TH CENTURY

கலை காணும் வழிகள்

மூலதனம் சமூக உறவுகளுக்கு என்ன செய்ததோ, அதையே எண்ணெய்ச் சாய ஓவியம் தோற்றங்களுக்குச் செய்தது. எல்லாவற்றையும் சமமான பொருட்களாகக் குறுக்கியது. எதுவும் விற்கக்கூடிய பண்டமாகியதால். எதையும் பண்டங்களைப் போல மாற்றிக்கொள்ள முடியும் என்ற நிலை வந்தது. மெய்மை என்பது இயந்திரத்தனமாக அதன் பொருண்மையினால் அளவிடப்பட்டது. கார்ட்டிசியன் முறை இருந்ததால், ஆன்மா என்பது தனிவகையாகப் பிரிக்கப்பட்டுக் காப்பாற்றப்பட்டது. ஓர் ஓவியம் அது எதைக் குறிப்பிடுகிறது என்பதைப் பொறுத்து ஆன்மாவிடம் பேச முடியும். அது எவ்வாறு அறியப்படுகிறது என்பதைப் பொறுத்து அல்ல. எண்ணெய்ச் சாய ஓவியங்கள் மொத்த வெளிப்புறத்தன்மையையே தெரிவித்தன.

இந்த வலியுறுத்தலுக்கு எதிர்வினையாக, ரெம்பிராண்ட், எல் கிரேக்கோ, ஜியார்ஜியோன், வெர்மீர், டர்னர் போன்றவர்களின் ஓவியங்களைச் சுட்டிக்காட்ட முடியும். ஆனால் ஓவிய மரபை முழுவதும் ஆராய்ந்தால் இவையனைத்தும் விதிவிலக்குகள், சிறப்பான விதிவிலக்குகள் என்பதை அறியலாம்.

ஐரோப்பா முழுவதும் பரவியிருந்த லட்சக்கணக்கான கித்தான் ஓவியங்களும் நிலைச்சட்டங்களில் பொருத்தப்பட்டிருந்த ஓவியங்களும் இம்மரபில் வந்தவைதான். பெரும்பாலான வற்றைக் காலம் கொண்டுபோய்விட்டது. மீதமிருப்பவற்றில் ஒரு சிறிய பகுதியே இன்று நுட்பமான கலைப்படைப்புகளாக தீவிர கவனம் பெறுகிறது. இவற்றிலும் மிகச்சிலவே பிரதியெடுக்கப்பட்டு 'மேதைகளின்' படைப்புகளாக முன்னிறுத்தப்படுகின்றன.

கலைக்கூடங்களுக்குச் செல்பவர்கள் அங்கிருக்கும் ஓவியங்களைக் கண்டு மலைத்துப்போகிறார்கள். ஒரு சிலவற்றைத் தவிர மற்றவற்றின்மீது கவனம் செலுத்த முடியவில்லையே என்ற உணர்வும் அவர்களை மலைக்கவைக்கிறது. இவ்வுணர்வு இயற்கையானது. ஐரோப்பிய மரபில் வரையப்பட்ட சாதாரண ஓவியத்திற்கும் மிகச்சிறப்பான ஓவியத்திற்கும் இடையே உள்ள உறவுகளின் சிக்கலைக் கலை வரலாறு கண்டுகொள்ளாமல் விட்டுவிட்டது. மேதைமை என்று சொல்வதுகூடச் சரியான பதிலாக இருக்காது. இதனால் கலைக்கூடச் சுவர்களில் குழப்பமே நிலவுகிறது. உயரிய படைப்பு மூன்றாம்தரப் படைப்புகளால் சூழப்பட்டிருக்கிறது. அதற்கும் மற்றவற்றிற்கும் இடையே என்ன வித்தியாசம் என்பதை விளக்குவது இருக்கட்டும் – மற்றவையோடு ஒப்பிடும்போது ஏன் அது தனியாக நிற்கிறது என்பதைக் காட்டும் அடையாளமே இல்லாமல் இருக்கிறது.

எந்தக் கலாச்சாரத்தின் கலையிலும் பலதரப்பட்ட திறன்கள் வெளிப்படுவது இயற்கை. ஆனால் எந்தக் கலாச்சாரத்திலும்

மேதைமைக்கும் சாதாரணத்தன்மைக்கும் இடையே எண்ணெய்ச் சாய ஓவிய மரபில் இருப்பதுபோல மிகப் பெரிய இடைவெளி இருந்ததில்லை. இந்த மரபில் இருக்கும் இடைவெளி திறனையோ அல்லது கற்பனையையோ மட்டும் பொறுத்ததல்ல. அது ஓவியன் தான் வரைவதன்மீது வைத்திருக்கும் மரியாதையையும் பொறுத்திருக்கிறது. பதினேழாம் நூற்றாண்டிற்குப் பின் வரையப்பட்ட பல சாரசரி ஓவியங்கள் இம்மரியாதை இல்லாமல், வருமானத்திற்காகவே வரையப்பட்டவை. ஓவியம் என்ன சொல்ல நினைக்கிறது என்பது ஓவியனுக்கு முக்கியம் அல்ல. அதை எப்போது முடிக்க முடியும் அல்லது எப்படி விற்க முடியும் என்பதுதான் அவனுக்கு முக்கியமாக இருந்தது. சாதாரணமான படைப்பு என்பது ஓவியன் திறமையற்றவன் என்பதையோ அல்லது அவன் ஒரு குறிப்பிட்ட குழுவிற்காக வரைகிறான் என்பதையோ சார்ந்ததல்ல. அது சந்தைப் பொருளாதாரத்தால் ஏற்படும் இடையறாத தேவைகளைச் சார்ந்து இருக்கிறது. நிச்சயம் கலையைச் சார்ந்து இல்லை. எண்ணெய்ச் சாய ஓவியத்தின் இக்காலகட்டம் திறந்த சந்தையின் வளர்ச்சிக் காலகட்டத்தோடு ஏறத்தாழ ஒன்றியிருக்கிறது. கலைக்கும் சந்தைக்கும் இடையே உள்ள இந்த முரணிலேயே மேதைமைப் படைப்பிற்கும் சாதாரணப் படைப்பிற்கும் இடையே இருக்கும் முரண்களுக்கும் பகைமைக்கும் விளக்கங்களைத் தேட வேண்டும்.

மேதைமைப் படைப்புகள் நிச்சயம் இருக்கின்றன என்பதை ஒப்புக்கொள்வதில் எந்த ஐயமும் இருக்க முடியாது. அதற்கு நாம் பின்னால் வருவோம். இப்போது இக்கலை மரபைச் சிறிது விரிவாகப் பார்ப்போம்.

எண்ணெய்ச் சாய ஓவியம் மற்றைய முறைகளைவிடச் சிறந்ததாக இருப்பதன் காரணம் என்ன? அதைப் போன்று தெளிவையும், இழையமைவையும், ஒளிரும் தன்மையையும், செறிவையும் வேறு எந்த முறையாலும் கொண்டுவர முடியாது. நாம் தொட்டு உணரக்கூடிய உண்மையை அது வரையறை செய்கிறது. அதன் பரிமாணங்கள் இரண்டுதான். ஆனால் அது ஏற்படுத்தும் தோற்றஜாலம் சில நமக்கு ஏற்படுத்தும் உணர்வை மிகவும் பின்னுக்குத் தள்ளிவிடுகிறது. காட்டுவதற்கு அதனிடம் வண்ணம் இருக்கிறது. செறிவு இருக்கிறது. உயிரின் வெப்பம் இருக்கிறது. இடத்தை நிரப்பியதால், உலகையே நிரப்பியது போன்ற மாயத்தோற்றத்தை அது நமக்கு அளிக்கிறது.

ஹால்பென் வரைந்த 'தூதர்கள்' (1553) ஓவியம் இம்மரபின் தொடக்க காலத்தில் வரையப்பட்டது. அதனாலேயே அதன் தன்மையில் ஒளிவு மறைவு இல்லை.

ஓவியம் வரையப்பட்ட விதம் அது எதைப் பற்றியது என்பதை நமக்குக் காட்டுகிறது. அது எவ்வாறு வரையப்பட்டது?

THE AMBASSADORS BY HOLBEN 1497/8-1543

மிகவும் திறமையாக வரையப்பட்ட ஓவியம் இது. பார்ப்பவர் உண்மையான பொருட்களையும் அவற்றின் பொருண்மையின் தன்மைகளையும் பார்க்கிறோம் என்ற உணர்வை அடையச்செய்யும் மாயையை உருவாக்குகிறது. நாம் முதல் கட்டுரையில் சொல்லியதுபோலத் தொடும் உணர்வு என்பது பார்க்கும் உணர்வைப் போன்றதுதான். குறுகிய, அசைவற்ற பார்வை போன்றது அது. இந்த ஓவியப் பரப்பின் ஒவ்வொரு அங்குலமும் நம் பார்வையுணர்விற்கு உட்பட்டிருந்தாலும், நம் தொடும் உணர்வைத் தூண்டுகிறது; என்னைத் தொடு என்று இறைஞ்சுகிறது. (ஓவியத்தில் வரையப்பட்டிருக்கும்) மென்மையான ரோமத்தில் செய்யப்பட்ட ஆடையிலிருந்து பட்டிற்கும், உலோகத்திற்கும், மரத்திற்கும், வெல்வெட்டிற்கும், பளிங்கிற்கும், காகிதத்திற்கும், கம்பளிக்கும் கண்கள் நகரும்போதெல்லாம் நாம் பார்ப்பதனைத்தும் ஓவியத்தின் உள்ளே சென்று அவற்றைத் தொடுவதன் மொழியாக மாற்றப்படுகிறது. ஓவியத்தின் இரு மனிதர்களும் பார்ப்பவர்களை ஈர்ப்பவர்களாக இருக்கிறார்கள். அவற்றில் வரையப்பட்டிருக்கும் பல பொருட்கள் கருத்துகளின் குறியீடுகள். ஆனாலும் எல்லாவற்றையும் மீறி நிற்பது மனிதர் களைச் சூழ்ந்திருக்கும் பொருட்களின் பொருண்மைத்தன்மை; அவர்கள் உடுத்தியிருக்கும் ஆடைகளின் பொருண்மைத்தன்மை.

ஜான் பெர்ஜர்

முகங்களையும் கைகளையும் தவிர, ஓவியத்தின் ஒவ்வொரு பரப்பும் – நெசவாளர்களால், பூத்தையல் வினைஞர்களால் (Embroiderers), தரைக் கம்பளம் செய்பவர்களால், பொற் கொல்லர்களால், தோல் வினைஞர்களால், மொசைக் வல்லுநர்களால், மென்மயிர் ஆடை செய்பவர்களால், தையல் காரர்களால், நகை செய்பவர்களால் – மிகவும் நுட்பமாகச் செய்யப்பட்ட வேலைப்பாடுகளால் நிறைந்திருக்கிறது என்பதை உணரவைக்கத் தவறவில்லை. இவ்வேலைப்பாடுகளின் வளத்தை ஒவ்வொரு இடத்திலும் ஓவியனின் கைவண்ணம் துல்லியமாகக் கொண்டுவந்திருக்கிறது என்ற உணர்வையும் அது அளிக்கத் தவறவில்லை.

ஒவ்வொன்றையும் கூர்மையாக நோக்க வேண்டும் என்ற அழுத்தமும் நோக்கியதை ஓவியத்தில் வடிக்கும் திறனும் இருக்க வேண்டும் என்பதே எண்ணெய்ச் சாய ஓவிய மரபின் நிலையான கோட்பாடாக ஆகியது.

முந்தைய கலை மரபுகளும் செல்வத்தைக் கொண்டாடின. ஆனால் செல்வம் என்பது அக்காலங்களில் சமூகம் அல்லது இறைவனால் கொடுக்கப்பட்ட, மாறாத நிலையின் அடையாளம். எண்ணெய்ச் சாய ஓவியங்கள் ஒரு புதுவிதமான செல்வத்தைக் கொண்டாடின – மாறிக்கொண்டே இருக்கும் செல்வத்தை. அதற்கு அங்கீகாரம் தருவது எதையும் வாங்கக் கூடிய பணத்தின் மகத்தான சக்தி. எனவே ஓவியம் பணத்தின் கவர்ச்சியை, அதனால் எவற்றையெல்லாம் வாங்க முடியும் என்பதை, சித்திரிக்க வேண்டியதாக இருந்தது. எதையெல்லாம் வாங்க முடியும் என்பதைக் கண்ணால் பார்ப்பதால் அடையும் கவர்ச்சி ஓவியத்தின் தொட்டறியக்கூடிய தன்மையைப் பொறுத்து இருந்தது. கையால் தொட்டு அறிய முயலும் ஓவியத்தின் சொந்தக்காரருக்குக் கொடுக்கும் மனநிறைவைப் பொருத்து அது இருக்கிறது.

ஹால்பைனின் 'தூதர்கள்' ஓவியத்தின் முன்புலத்தில் சரிந்து முட்டை அமைப்பில் தோன்றும் மர்ம வடிவம் ஒன்றிருக்கிறது. அது பெருமளவு உருத்திரிந்த மண்டையோட்டைக் குறிக்கிறது. அதாவது ஒரு மண்ணையோட்டை, வடிவங்களைத் திரித்துக்

காட்டும் கண்ணாடியில் பார்த்தால் எப்படி இருக்குமோ, அப்படி. ஏன் இது வரையப்பட்டது என்பது பற்றியும் தூரதர்கள் ஏன் அதை ஓவியத்தில் பதியச் சொன்னார்கள் என்பது பற்றியும் பல விளக்கங்கள் சொல்லப்படுகின்றன. ஆனால் எல்லா விளக்கங்களும் அது மரணத்தின் நிச்சயத்தைக் குறிக்கிறது என்பதை ஒப்புக்கொள்கின்றன; மரணம் பின்னால் நிற்கிறது என்பதைத் தொடர்ந்து நினைவுபடுத்துவதற்காக மத்திய காலங்களில் மண்டையோடு குறியீடாக இருந்ததைக் காட்ட. எங்கள் வாதத்தில் முக்கியமானது என்னவென்றால் மண்டையோடு மற்ற பொருள்கள் வரையப்பட்ட விதத்திலிருந்து வேறுபட்ட பார்வையில் வரைப்பட்டிருப்பதுதான். மற்ற பொருள்களைப் போல மண்டையோடும் வரையப்பட்டிருந்தால் அது சொல்ல விரும்பும் தத்துவத்தின் உட்பொருள் காணாமல் போயிருக்கும். மற்ற பொருட்களைப் போல அதுவும் ஒரு பொருளாகக் கருதப்பட்டிருக்கும் – இறந்துபோன ஒரு சாதாரண மனிதனின் சாதாரண எலும்புக்கூட்டின் பகுதியாக.

இந்தப் பிரச்சினை இம்மரபு இருக்கும்வரை தொடர்ந்தது. தத்துவார்த்தக் குறியீடுகள் (பின்னால் மண்டையோடுகளின் உண்மையான வடிவங்களையே மரணத்தின் சின்னமாக ஓவியர்கள் வரைய ஆரம்பித்தார்கள்) ஓவியத்தில் பதிவு செய்யப்படும்போதெல்லாம் அவை சொல்ல நினைத்தவற்றைச் சரியாகச் சொல்ல முடியவில்லை. நேரடியாக, குத்துக்கல்போல இருக்கும் பொருள்முதல்வாதத்திற்கு முன்னால் அவை ஏற்க முடியாததாகவும் செயற்கையாகவும் தோன்றின.

VANITY BY DE POORTER 1608–1648

இந்த முரண்பாடுதான் இம்மரபின் சாதாரண மதம் சார்ந்த ஓவியங்கள் போலித்தனத்தைச் சித்திரிப்பதாக நம்மைக் கருத வைக்கிறது. ஓவியம் எந்தக் கருத்தைச் சொல்ல நினைக்கிறதோ அதை வரையப்பட்ட விதம் வெறுமையாக மாறுகிறது. ஓவியத்தின் சொந்தக்காரரை மகிழ்விப்பதற்காக என்ன செய்ய வேண்டுமோ அதைச் செய்யும் நிலையிலிருந்து ஓவியம் விடுதலை அடைவதில்லை. இப்பின்புலத்தில் 'மேரி மகதலே'னின் மூன்று ஓவியங்களைப் பார்ப்போம்.

THE MAGDALEN READING STUDIO OF AMBROSIUS BENSON, ACTIVE 1519-1550

MARY MAGDALENE BY VAN DER WERFF 1659-1722

THE PENITENT MAGDALEN BY BAUDRY, SALON OF 1859

மேரியின் வாழ்க்கையின் உட்கருத்து இது: ஏசுவை முழுமையாக நேசித்ததால் தன் கடந்த காலத் தவறுகளைக் குறித்து அவள் வருத்தப்பட்டாள்; மனித உடலின் அழியும் தன்மையையும் ஆன்மாவின் அழியாத்தன்மையையும் ஏற்றுக் கொண்டாள். ஆனால் இவ்வோவியங்கள் வரையப்பட்ட விதம் அவளுடைய வாழ்க்கையின் சாரத்தையே மறுப்பதாக இருக்கிறது. செய்த தவறுகளுக்கு வருந்தியதால் ஏற்பட்ட மாற்றம் அவள் வாழ்க்கையில் நடக்கவேயில்லை என்ற எண்ணம் ஓவியங்களைப் பார்த்தால் ஏற்படுகிறது. அவள் துறந்தவற்றைக் காட்டும் திறன் இவ்வோவியங்கள் வரையப்பட்ட முறைக்கு இல்லை. முக்கியமாக, ஓவியங்களில் கவர்ச்சியாக, அடையக்கூடிய பெண்ணாகச் சித்திரிக்கப்பட்டிருக்கிறாள். வேறு எந்த விதமான சித்திரிப்பும் முன்னுக்கு வருவதில்லை. இவ்வோவிய உத்தியின் மயக்க வைக்கும் திறனுக்கு அடிபணிந்த ஓர் உதாரணமாகத்தான் அவள் இருக்கிறாள்.

ஆனால் வில்லியம் ப்ளேக் ஒரு விதிவிலக்கு. வரைவதையும் செதுக்குவதையும் அவர் முறையாகப் பயின்றவர். ஓவியம்

வரையும்போது அவர் எண்ணெய்ச் சாயத்தை அரிதாகவே பயன்படுத்தினார். பாரம்பரிய வரையும் முறைகளை அவர் தொடர்ந்து கையாண்டாலும், வரைந்தவற்றின் பொருண்மையை இழக்கவைத்தார். ஒளி நுழையும் தன்மையை அவற்றிற்குக் கொடுத்து ஒன்றிலிருந்து ஒன்றை வரையறுக்க முடியாமல் செய்தார். ஈர்ப்புச் சக்தியை எதிர்த்து, மிதக்கும் தன்மையோடு, இருந்தும் இல்லாததாகச் செய்தார். மேற்பரப்பு இல்லாமல் இருந்தும் பளபளக்கக்கூடியதாகச் செய்தார். பொருள்களாக வகைப்படுத்த முடியாமல் அவை இருப்பதற்கு என்னவெல்லாம் செய்ய முடியுமோ அவை அனைத்தையும் செய்தார்.

ILLUSTRATION TO DANTE'S DIVINE COMEDY BY BLAKE 1757-1827

எண்ணெய்ச் சாயம் அளித்த பொருண்மையைத் தாண்டி ஓவியம் படைக்கும் எண்ணம் ப்ளேக்கிற்கு உருவானதின் காரணம் அப்பாரம்பரியத்தின் உட்பொருளையும் குறைபாடுகளையும் குறித்து அவருக்கிருந்த ஆழமான அறிதல்.

இரண்டு தூதர் ஓவியத்திற்குத் திரும்பலாம் – அவர்கள் ஆண்களாக வரையப்பட்டிருக்கும் விதத்திற்கு. இதற்கு நாம் ஓவியத்தை வேறு விதமாகக் காண வேண்டும். ஓவியத்தின்

சட்டகத்திற்கு உட்பட்டு அது காட்டும் தளத்தில் அல்ல; அதற்கு வெளியே அது எதைக் குறிப்பிடுகிறது என்பதைக் காணும் தளத்தில்.

THE AMBASSADORS BY HOLBEIN 1497/8-1543

இருவரும் முறையான உடைகளை அணிந்திருக்கிறார்கள். தன்னம்பிக்கைக் கொண்டவர்களாகத் தெரிகிறார்கள். அவர்களுக்கிடையே எந்த இறுக்கமும் இருப்பதாகத் தெரிய வில்லை. ஆனால் அவர்கள் ஓவியனை – அல்லது நம்மை – எவ்வாறு நோக்குகிறார்கள்? அவர்களை நாம் கண்டுகொள்ள வேண்டும் என்ற எதிர்பார்ப்பே அவர்களுக்கு இல்லை என்ற வினோத எண்ணமே அவர்கள் பார்வையிலிருந்தும் நிற்கும் முறையிலிருந்தும் நமக்குப் பிறக்கிறது. அதாவது கொள்கையளவில் தங்களுடைய மதிப்பை யாராலும் கண்டுகொள்ள முடியாது என்ற உறுதியோடு அவர்கள் நிற்கிறார்கள். தங்களோடு தொடர்பில்லாத எதையோ பார்த்துக் கொண்டிருப்பதுபோலத் தோன்றுகிறார்கள். அவர்களைச் சுற்றியிருப்பவற்றை, ஆனால் அவற்றோடு தங்களை வேறுபடுத்திக் கொள்ள விரும்புபவற்றை. உச்சபட்சமாக அவர்களைக் கொண்டாடும் கூட்டத்தை அல்லது அனாவசியமாக இடையூறு செய்பவர்களை.

இவர்களைப் போன்றவர்களுக்கும் உலகின் மற்றவர்களுக்கும் இடையே இருக்கும் உறவு என்ன?

ஓவியத்தில் இருக்கும் திறந்த அலமாரித் தட்டுகளில் இருக்கும் பொருட்கள் அவர்களுக்கு உலகில் இருக்கும் இடம் எத்தகையது என்பதைப் பற்றிய தகவல்களை – அவை சொல்லும் கதைகளை அறிந்தவர்களுக்கு – கொடுப்பதற்காக வரையப்பட்டிருக்கின்றன. நான்கு நூற்றாண்டுகளுக்குப் பின்னர், நம் பார்வையில் அவற்றை நாம் அளவிடலாம்.

மேல்தட்டில் இருக்கும் அறிவியல் சாதனங்கள் கடல் பயணத்திற்கு உகந்தவை. அது கடல் வணிகப் பாதைகள் உருவான காலம். அடிமை வணிகத்தின் காலம். மற்ற கண்டங்களின் செல்வங்களை உறிஞ்சி ஐரோப்பாவிற்குக் கொண்டுசென்ற காலம். பின்னால் தொழிற்புரட்சிக்கு மூலதனம் அளித்த காலம்.

1519இல் மெகெல்லன் ஐந்தாம் சார்லஸின் (ஸ்பெயினின் அரசர்) உதவியோடு உலகைக் கடல்வழியாகச் சுற்றப் புறப்பட்டார். அவரும் அவருடைய தோழரும் (வான்வெளி அறிஞர்) இப்பயணத்தை திட்டமிட்டனர். ஸ்பெயின் அரசவையோடு செய்துகொண்ட ஒப்பந்தத்தின்படி லாபத்தில் இருபது சதவீதமும் எந்த நாட்டை அவர்கள் கைப்பற்றுகிறார்களோ அதில் முழுவதும் ஆட்சி செய்யும் உரிமையும் அவர்களுக்கு.

அடித்தட்டில் இருக்கும் உலக உருண்டை புதியது. மெகல்லன் செய்த சமீபத்திய பயணங்களைப் பட்டியலிடுவது. ஹால்பைன் உலக உருண்டைமீது, ஓவியத்தின் இடதுபுறத்தில் இருப்பவருக்குச் சொந்தமான, பிரான்சில் இருக்கும் பண்ணை ஒன்றின் பெயரை எழுதியிருக்கிறார். உலக உருண்டையைத் தவிர, ஒரு கணித நூலும் வழிபாட்டு நூலும் ல்யூட் என்று அழைக்கப்படும் இசைக்கருவியும் அடித்தட்டில் இருக்கின்றன. ஒரு நிலப்பரப்பில் காலனி ஆதிக்கத்தை அமைப்பதற்கு அங்குள்ள மக்களுக்குக் கிறிஸ்தவத்தையும் கணக்கு முறைகளையும் அளிப்பது தேவையாக இருந்தது. ஐரோப்பிய நாகரிகமும் அதன் கலைமரபும் உலகிலேயே உயர்ந்தது என்பதை நிறுவுவதற்கும் அத்தேவை இருந்தது.

ADMIRAL DE RUYTER IN THE CASTLE OF ELMINA BY DE WITTE 1617-1692

ஆப்பிரிக்கர் தன் முதலாளியின் காலடியில் அமர்ந்து ஓர் எண்ணெய்ச் சாய ஓவியத்தைக் காட்டுகிறார். ஓவியம் மேற்கு ஆப்பிரிக்க அடிமை வணிக மையங்களில் ஒன்றில் இருந்த கோட்டையைச் சித்திரிக்கிறது.

இவ்விரு தூதர்களும் காலனிய முயற்சிகளில் பங்கு பெற்றார்களா இல்லையா என்பது அவ்வளவு முக்கியமல்ல. இங்கு பார்க்க வேண்டியது அவர்கள் உலகத்தைக் குறித்து எடுத்த நிலைப்பாடுதான். அந்நிலைப்பாடு அவர்கள் வர்க்கத்திற்கே பொதுவானது. இவ்விரு தூதர்களும் உலகமே தங்கள் வீட்டை அலங்கரிக்கும் பொருள்களைத் தருவதற்காக இருக்கிறது என்று நினைத்துக்கொண்டிருந்த வர்க்கத்தைச் சார்ந்தவர்கள். இந்த நினைப்பின் உச்சத்தைத்தான் காலனிகளை வென்றவர்களுக்கும் காலனி ஆதிக்கத்திற்கு உட்பட்டவர்களுக்கும் இடையே அமைக்கப்படும் உறவுகள் தீர்மானித்தன.

INDIA OFFERING HER PEARLS TO BRITANNIA 18TH CENTURY

ஆதிக்கம் செலுத்துபவர்களுக்கும் அதற்கு உட்பட்டவர்களுக்கும் இடையே உள்ள உறவுகள் தாமாகவே தொடர்ந்து நீடித்தன. ஒருவரை மற்றவர் பார்த்துக்கொண்டிருப்பதே

கலை காணும் வழிகள்

அவரவர் தங்கள் மனிதத்தன்மையற்ற நிலை குறித்துத் தாங்களே செய்துகொண்ட மதிப்பீட்டைத் தீர்மானித்தது. இந்த வட்ட வடிவமான உறவை—தொடங்கிய இடத்தில் முடிந்து மறுபடியும் அங்கேயே தொடங்குவது—இப்படத்தில் காணலாம். ஒருவர் மற்றவரைக் காணும் முறை அவர் தன்னைப் பற்றி என்ன நினைத்துக்கொள்கிறார் என்பதைத் தீர்மானிக்கிறது.

தூதர்களின் பார்வை நெருக்கமற்றதாகவும் நம்பிக்கையின்மை கொண்டதாகவும் தோன்றுகிறது. தங்கள் இருப்பின் சித்திரிப்பு மற்றவர்களை அதன் விழிப்புணர்வினாலும் எட்டாத் தன்மையாலும் ஈர்க்க வேண்டும் என்று அவர்கள் விரும்புகிறார்கள். ஒரு காலத்தில் அரசர்களும் சக்கரவர்த்திகளும் அவ்வாறு ஈர்த்தார்கள். ஆனால் அவர்களின் சித்திரிப்புகள் தனித்தன்மை கொண்டவையல்ல. இங்கு புதியதும் நம் அமைதியைக் குலைப்பதும் இவர்களின் தனித்தன்மைதான். தள்ளி நில் என்று சொல்லும் தனித்தன்மை. சொல்லப் போனால், தனித்தன்மை என்பது சமத்துவத்தைச் சுட்டுகிறது. ஆனால் சமத்துவம் என்பதை உணர முடியாததாக ஆக்க வேண்டும்.

இந்த முரண்பாடு ஓவியம் வரைந்த விதத்தில் வெளிப்படுகிறது. எண்ணெய்ச் சாய ஓவியப் பரப்பின் நேரில் காண்பதுபோல இருக்கும் தன்மை பார்ப்பவர்களைத் தாங்கள் பார்க்கும் பொருளுக்கு மிகவும் அருகில்—தொட்டுவிடும் தூரத்தில்—இருப்பது போன்ற எண்ணத்தை அளிக்கிறது. பார்க்கும் பொருள் ஒரு மனிதனாக இருந்தால் அண்மை நெருக்கத்தைக் குறிக்கிறது.

FERDINAND THE SECOND OF TUSCANY AND VITTORIA DELLA ROVERE BY SUTTERMANS 1597–1681

இருந்தாலும் பொதுவெளியில் வைப்பதற்காக வரையப் பட்ட மனிதர்களின் படம் பார்ப்பவர்களிடமிருந்து சிறிது தள்ளித்தான் இருக்க வேண்டும். இத்தன்மைதான்—வரைபவரின்

ஜான் பெர்ஜர்

திறமையின்மை அல்ல – பொதுவாக இப்பாரம்பரியத்தில் வரையப்பட்ட மனிதர்களின் படங்களை விரைப்பாகவும் அசைவற்றதாகவும் ஆக்குகிறது. செயற்கைத்தன்மை இப்பாரம்பரியத்தின் பார்க்கும் முறைகளில் ஆழங்களில் ஊடுருவி இருக்கிறது. ஏனென்றால் பார்க்கப்படுவது நெருக்கமாகவும் அதே சமயத்தில் தொலைவிலும் இருக்க வேண்டும். உதாரணத் திற்குச் சொல்ல வேண்டுமானால் இது நுண்ணோக்கியின் மூலமாகப் பொருட்களைப் பார்ப்பது போன்றது.

அவை அங்கு இருக்கின்றன. தங்கள் தனித்தன்மையோடு. அவற்றை ஆராயலாம். ஆனால் அவையும் நம்மை அதே போன்று ஆராயும் என்று நினைத்துக்கூடப் பார்க்க முடியாது.

MR AND MRS WILLIAM ATHERTON BY DEVIS 1711-1787

உருவப் படத்தால் – தன்னுருவப் படத்தைப் போலவோ அல்லது ஓவியன் தன் நண்பனை இயற்கையாக வரைந்த படத்தைப் போலவோ அல்லாமல் – இந்தப் பிரச்சினையைத் தீர்க்கவே முடியவில்லை. ஆனால் பாரம்பரியம் தொடரத் தொடர படத்திற்காக உட்காருபவனின் முகம் (தனித்தன்மையை இழந்து) பொதுவாக ஆகியது.

THE BEAUMONT FAMILY BY ROMNEY 1734-1802

கலை காணும் வழிகள்

அவனுடைய தனி அம்சங்களே அவனை மறைக்கும் முகமூடியாக மாறின – அவன் அணிந்துகொண்டிருக்கும் உடையோடு பொருந்தக்கூடிய வகையில். இவ்வளர்ச்சியின் கடைசிக்கட்டமாக நம் அரசியல்வாதிகள் இன்று தொலைக்காட்சியில் காட்டப்படும் முறை இருக்கிறது என்று சொல்ல முடியும். அவர்கள் பொம்மைகள் வடிவில் வருகிறார்கள். அடையாளம் காண முடியும். ஆனால் தனித்தன்மை இருக்காது.

இப்போது நாம் சில எண்ணெய்ச் சாய வகைகளைச் சுருக்கமாகப் பார்க்கலாம். அவை இம்முறையில் மட்டும் இருப்பவை. வேறெந்த முறையிலும் இல்லாதவை.

எண்ணெய்ச் சாய முறை தொடங்குவதற்கு முன் மத்திய கால ஓவியர்கள் தங்க ரேக்குகளைத் தங்கள் ஓவியங்களில் பல சமயங்களில் பயன்படுத்தினர். பின்னால் தங்கம் ஓவியத்திலிருந்து மறைந்து ஓவியச் சட்டத்திற்குச் சென்றுவிட்டது. ஆனால் எண்ணெய்ச் சாய ஓவியங்கள் தங்கத்தாலும் பணத்தாலும் எதை வாங்க முடியும் என்பதைக் காட்டுவதாக மாறிவிட்டன. வாங்கப்படுபவை ஓவியத்தில் வரையத் தகுந்த பொருட்களாக ஆயின.

STILL LIFE WITH A LOBSTER BY DE HEEM 1606-1684

இங்கு உண்ணுவது காட்சிப் பொருளாக மாற்றப்பட்டிருக்கிறது. இவ்வோவியம் ஓவியனின் அசாதாரணமான திறமையின் வெளிப்பாடு மட்டுமல்ல. ஓவியத்தின் உரிமையாளரிடம் இருக்கும் செல்வத்தின் வெளிப்பாடு. அவர் வாழும் முறையின் வெளிப்பாடு.

LINCOLNSHIRE OX BY STUBBS 1724-1806

ஜான் பெர்ஜர்

விலங்குகளின் ஓவியங்கள். இங்கு விலங்குகள் தம்முடைய இயற்கையான சூழலில் இல்லை. கால்நடைகளின் மதிப்புக்கான நிரூபணமாக அவற்றின் பரம்பரை இங்கு வலியுறுத்தப்படுகிறது. அந்தப் பரம்பரை அவற்றின் சொந்தக்காரர்களுக்குச் சமூகத்தில் இருக்கும் நிலையை வலியுறுத்துகிறது. (மிருகங்கள் நான்கு கால்கள் உள்ள மரச்சாமான்களைப் போல வரையப்பட்டிருக்கின்றன.)

STILL LIFE ASCRIBED TO CLAESZ 1596/7-1661

பொருட்களின் ஓவியங்கள். குறிப்பாக, கலைப் பொருட்களாக மாறிய பொருட்கள்.

கட்டடங்களின் ஓவியங்கள். இவை மறுமலர்ச்சியின் ஆரம்ப கால ஓவியர்களின் சில ஓவியங்களைப் போலக் கட்டடக்கலைக்கான எடுத்துக்காட்டுகள் அல்ல. நிலவுடமையின் ஒரு பகுதியாக இருக்கும் கட்டடங்கள்.

CHARLES II BEING PRESENTED WITH A PINEAPPLE BY ROSE THE ROYAL GARDENER BY HEWART AFTER DANCKERTS C. 1630-1678/9

எண்ணெய்ச் சாய ஓவியங்களிலேயே சிறந்த வகையாகக் கருதப்பட்டவை, வரலாறு அல்லது தொன்மம் சார்ந்த ஓவியங்கள். ஒரு காலத்தில் கிரேக்கப் பாத்திரங்களையோ, மற்ற தொன்மை யான பாத்திரங்களையோ கொண்ட ஓவியம் அசையாப் பொருள்களை அல்லது நிலப்பரப்பைச் சித்திரிக்கும் ஓவியத்தை

விட மதிப்பு மிக்கதாகக் கருதப்பட்டது. இன்று மிகச்சில விதி விலக்குகளைத் தவிர (அவை ஓவியர்களின் சொந்த உணர்வுகளின் வெளிபாடுகளை நமக்குச் சொல்பவை) அனேகமாக அனைத்தும் வெற்றுப் படைப்புகளாகத் தெரிகின்றன. உருகாத மெழுகால் வடிக்கப்பட்ட சோர்வடைந்த காட்சிப் பொருட்களைப் போன்றவை அவை. இருந்தாலும் அவற்றின் மதிப்பும் வெறுமையும் ஒன்றுக்கொன்று நேரடியாகத் தொடர்புடையவை.

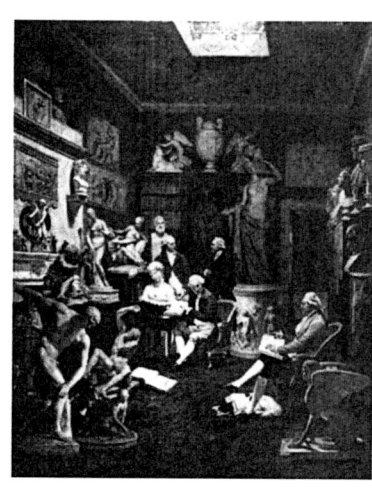

MR TOWNELEY AND FRIENDS BY ZOFFANY 1734/5-1810

TRIUMPH OF KNOWLEDGE BY SPRANGER 1546-1627

மிகச்சமீப காலம்வரை – சில சூழ்நிலைகளில் இன்று வரை – செவ்வியல் படைப்புகளைப் படிப்பது தார்மீக அளவில் உயரியதாகக் கருதப்பட்டது. காரணம் அவற்றின் உள்ளார்ந்த மதிப்பு எத்தகையதாக இருந்தாலும், ஆளும் வர்க்கத்தின் மேல்தட்டில் இருப்பவர்களின் இலட்சிய வாழ்க்கை முறையின் பல்வேறு வடிவங்களுக்கான அடிப்படைகளை அவை அளித்தன. கவிதை, தர்க்கமுறை, தத்துவம் போன்றவற்றுடன், செவ்வியல் படைப்புகள் மனிதர்கள் எப்படி நடந்துகொள்ள வேண்டும் என்பதற்கான சட்டகத்தைத் தந்தன. வாழ்க்கையின் முக்கியமான தருணங்களில் – வீரச்செயல்கள் புரியும்போது, அதிகாரத்தைக் கண்ணியமாகப் பயன்படுத்தும்போது, காதலுறும்போது, வீர மரணம் அடையும்போது, உயரிய இன்பங்களில் ஈடுபடும்போது – எப்படி வாழ வேண்டும் என்பதற்கு அல்லது எப்படி வாழ்வதாகப் பிறருக்குத் தெரிய வேண்டும் என்பதற்கு உதாரணங்களைத் தந்தன.

இருந்தாலும் மீளுருவாக்கம் செய்ய நினைத்த காட்சிகளை இவ்வோவியங்கள் ஏன் வெறுமையாகவும் அக்கறையின்மை யோடும் படைத்திருக்கின்றன? அவை நம் கற்பனையைத் தூண்டத்

தேவையே இல்லை என்ற எண்ணத்தோடு வரையப்பட்டிருக் கின்றன. அவ்வாறு செய்திருந்தால் அவை வரையப்பட்டதன் நோக்கம் நிறைவேறாமலே போயிருக்கும். ஓவியங்களைப் பார்த்துக்கொண்டே இருக்கும் சொந்தக்காரர்களை ஒரு புதிய அனுபவத்திற்கு எடுத்துச் செல்வது அவற்றின் நோக்கமல்ல. அவர்கள் ஏற்கெனவே அனுபவித்துக்கொண்டிருப்பதை வளப்படுத்துவதுதான் அவற்றின் நோக்கம். ஓவியங்களின் முன் நின்றுகொண்டிருக்கும் சொந்தக்காரர் தங்கள் காதலுக்கும் துயரத்திற்கும் செய்த கொடைக்கும் செவ்வியல் வடிவங்கள் கொடுத்தால் அவை எவ்வாறு இருக்கும் என்பதைப் பார்க்க விரும்பினார். அதையே ஓவியங்கள் நிறைவுசெய்தன. இவர் தன்னைப் பற்றி என்ன நினைத்துக்கொண்டிருக்கிறாரோ அதை வலுப்படுத்துவதற்குத் துணையாக அவை நின்றன. தன்னுடைய (அல்லது மனைவி, மகள்களுடைய) உயர்குலப் பெருமையைச் செவ்வியல் வடிவங்களில் பார்த்தார்.

GRACES DECORATING HYMEN BY REYNOLDS 1723-1792

சில சமயங்களில் செவ்வியல் வடிவங்களைக் கடன் வாங்குவது மிகவும் எளிதானது. இது ரெய்னால்ட்ஸ் வரைந்தது. குடும்பத்தின் பெண்கள் Three Graces decorating Hymen என்ற தொன்மத்தை நினைவூட்டும் வகையில் வரையப்பட்டிருக்கிறார்கள். அதாவது மனிதர்களின் (குறிப்பாகப் பெண்களின்) உயரிய பண்புகளான, அழகு, வசீகரம், இயற்கை, படைப்புத்திறன், உயிரைத் தாங்கி உருவாக்கும் திறன் போன்றவற்றின் செவ்வியல் வடிவங்கள் ஹைமன் என்ற கிரேக்க தேவதையை அலங்கரிக்கின்றன.

சில சமயங்களில் தொன்மத்தின் மொத்தக் காட்சியே ஓவியத்தின் சொந்தக்காரர் அணியும் ஆடைபோலப் பயன்படு கிறது. காட்சி உண்மையில் செறிவானது. ஆனால் செறிவிற்குப் பின்னால் இருக்கும் வெறுமை அதை 'அணிந்து' கொள்ளும் வாய்ப்பைக் கொடுக்கிறது.

கலை காணும் வழிகள்

OSSIAN RECEIVING NAPOLEON'S MARSHALLS IN VALHALLA BY GIRODET 1767/1824

(இந்த ஓவியம் பிரெஞ்சு வீரர்களின் ஆவிகள் வீர சொர்க்கத்தில் (வல்ஹலா) வரவேற்கப்படுவதைக் குறிக்கிறது. நெப்போலியன் புரிந்த போர்களில் மரணமடைந்த பல லட்சக்கணக்கான வீரர்களின் இழப்பை வீர மரணம் என்ற பெயரில் நியாயப்படுத்தும் ஓவியம். போரைத் தூக்கிப் பிடிக்கும் ஓவியம்.)

மற்றைய 'வகைகள்' (Genre) என அழைக்கப்படும் ஓவியங்கள், அதாவது 'கீழான வாழ்க்கை' பற்றிய ஓவியங்கள், தொன்மங்களைச் சித்திரிக்கும் ஓவியங்களுக்கு நேர் எதிராகக் கருதப்பட்டன. அவை உயரியவை அல்ல. தரமற்றவை. இதுபோன்ற 'வகை' ஓவியங்கள் நல்ல பண்பிற்கு நிச்சயம் பரிசு கிடைக்கும் என்ற கோட்பாட்டை நேரடியாகவோ எதிர்மறையாகவோ நிறுவ விரும்பின. இவ்வுலகில் பொருளாதார அளவில் அல்லது சமூகத்தில் அடையும் வெற்றியே அப்பரிசு. எனவே வாங்க முடிந்தவர்கள் அனைவரும் இவற்றை வாங்கினார்கள். அதிக விலையைக் கொடுக்காமல் தாங்கள் பண்பு மிக்கவர்கள் என்பதை நிறுவினார்கள். இது போன்ற ஓவியங்கள் புதிதாக உருவாகி யிருந்த பூர்ஷ்வாக்கள் மத்தியில் வரவேற்பைப் பெற்றன. அவர்கள் ஓவியங்களில் வரையப்பட்டிருக்கும் பாத்திரங்களுடன் தங்களை அடையாளப்படுத்திக்கொள்ளவில்லை. அது சித்திரிக்கும் ஒழுக்கத்தோடு தங்களை இணைத்துக்கொண்டார்கள். எண்ணெய்ச் சாய ஓவிய உத்தி நேரடியாகப் பார்ப்பது போன்ற உணர்வைக் கொடுப்பதால் அது ஒரு பொய்யை – உணர்வு களுக்குத் தீனி போடும் பொய்யை – சொல்ல வாய்ப்பளித்தது. அதாவது நேர்மையானவர்களும் கடுமையாக உழைப்பவர்களும் வாழ்க்கையில் முன்னேறினார்கள்; உதவாக்கரைகள் எங்கே இருக்கத் தகுதியானவர்களோ அங்கேயே ஒன்றுமில்லாமல் உழன்றார்கள் என்கிற பொய்.

TAVERN SCENE BY BROUWER 1605-1638

ஏட்ரியன் ப்ரோவர் இந்த 'வகை' ஓவியர்களில் விதி விலக்கானவர். அவருடைய மலிவான மது சாலைகளின் ஓவியங்களும் அவற்றில் மது அருந்துபவர்களின் ஓவியங்களும் கசப்பான, நேரடியான உண்மையைக் கொண்டுவந்தன. உணர்வுகளுக்குத் தீனிபோடும் ஒழுக்க நெறிக் கதைகளைச் சொல்லவில்லை. எனவே அவருடைய ஓவியங்களை யாரும் வாங்கவில்லை – ரெம்ப்ராண்ட், ரூபென்ஸ் போன்ற சக ஓவியர்களைத் தவிர.

ஆனால் பொதுவாக இதுபோன்ற 'வகை' ஓவியங்கள் – ஹால்ஸ் போன்ற மேதையால் வரையப்பட்டால்கூட (ப்ரோவர் ஓவியங்கள்போல அல்லாமல்) வேறு மாதிரியாக இருந்தன.

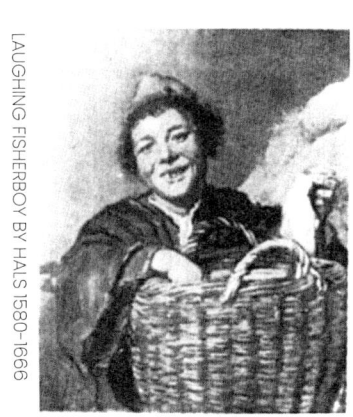

LAUGHING FISHERBOY BY HALS 1580-1666

FISHERBOY BY HALS 1580-1666

இவர்கள் ஏழைகள். ஏழைகளை வெளியே தெருக்களில் பார்க்கலாம் அல்லது கிராமப்புறங்களில் காணலாம். ஆனால்

கலை காணும் வழிகள்

வீட்டிற்குள் இருக்கும் ஏழைகளின் ஓவியங்கள் நம்பிக்கை அளிப்பதாக இருக்கின்றன. இங்கு ஏழைகள் சிரிக்கிறார்கள். ஏனென்றால் அவர்கள் தங்களிடம் இருப்பதை விலைக்கு அளிக்கிறார்கள். (பற்களைக் காட்டிச் சிரிக்கிறார்கள். பணக்காரர்கள் அவ்வாறு ஒருபோதும் ஓவியங்களில் செய்ய மாட்டார்கள்) அவர்கள் தங்களை விட வசதியானவர்களைப் பார்த்துச் சிரிக்கிறார்கள் – அவர்களிடம் நல்ல பெயரை வாங்க. இதுபோன்ற ஓவியங்கள் இரண்டு விஷயங்களை நிறுவுகின்றன: ஒன்று, ஏழைகள் மகிழ்ச்சியாக இருக்கிறார்கள்; இரண்டு, வசதி படைத்தவர்களே உலகம் நன்றாக இருக்கும் என்ற நம்பிக்கையின் ஊற்று.

நிலப்பரப்பு ஓவியத்தைப் பேசும்போது மட்டும் மேற்சொன்ன வாதம் அநேகமாகச் செல்லுபடியாகாது.'

சமீபத்தில் சூழலியல் பேசுபொருளாவதற்கு முன்னால், இயற்கை முதலாளித்துவச் செயற்பாடுகளின் (தனித்த) பொருளாகக் கருதப்படவில்லை. மாறாக, அது முதலாளித்துவமும் சமூக வாழ்க்கையும், தனிமனித வாழ்க்கையும் செயல்படும் பரப்பாகக் கருதப்பட்டது.

AN EXTENSIVE LANDSCAPE WITH RUINS BY RUISDAEL
1628/9-1682

இதை இன்னும் எளிதாகச் சொல்லலாம். வானத்திற்குப் பரப்பு இல்லை. அது வரையறுக்க முடியாதது. அதைப் பொருளாக மாற்றி அதற்கு அளவை ஒன்றை அளிக்க முடியாது. ஆனால்

RIVER SCENE WITH FISHERMEN LANDING A NET BY VAN GOYEN 1596-1656

நிலப்பரப்பு ஓவியம் வானத்தையும் தொலைவையும் வரையும் பிரச்சினையோடு தொடங்குகிறது.

பதினேழாம் நூற்றாண்டில் ஹாலந்தில் முதல்முதலாக வரையப்பட்ட முழுமையான நிலக்காட்சி ஓவியங்கள் எந்தச் சமூகத் தேவையையும் பூர்த்திசெய்யவில்லை (விளைவாக, இவற்றை வரைந்த ரைஸ்டால் பட்டினி கிடந்தார்; ஹாப்பாமா ஓவியம் வரைவதையே விட்டுவிட்டார்.) அது பிறந்த காலத்தி லிருந்தே நிலப்பரப்பு ஓவியம் வரைவது ஓரளவு சுதந்திரமான செயல்பாடாக இருந்தது. அதை வரைந்தவர்கள் இயற்கையாகவே தங்களுக்கு முந்தையவர்களின் வாரிசுகள். எனவே அவர்கள் பாரம்பரியத்தின் முறைகளையும் விதிகளையும் பின்பற்ற வேண்டிய கட்டாயத்திற்கு உட்படுத்தப்பட்டார்கள். ஆனாலும் எண்ணெய்ச் சாய மரபு மாறுதல் அடைந்த ஒவ்வொரு சமயத் திலும், அதற்கு முதல் உந்துதல் நிலப்பரப்பு ஓவியத்திலிருந்தே வந்தது. பதினேழாம் நூற்றாண்டிலிருந்து அசாதாரணமான தொலைநோக்கோடு புதிய உத்திகளைக் கண்டுபிடித்தவர்கள் ரைஸ்டால், ரெம்ப்ராண்ட், (ரெம்ப்ராண்ட் ஒளியைத் தன் னுடைய பிற்கால ஓவியங்களில் கையாளும் விதம் அவருடைய நிலப்பரப்பு ஓவிய ஆய்வுகளிலிருந்து பிறந்தது), கான்ஸ்டபிள் (அவருடைய உருவரைகளில்), டர்னர் ஆகியோருக்குப் பிறகு மானேயும் இம்ப்ரெஷனிஸ்டுகளும். அவர்களின் கண்டுபிடிப்புகள் பொருண்மையிலிருந்தும் அளவிடக் கூடியதிலிருந்தும் ஓவியங ்களைப் பொருண்மையற்றதாகவும், அளவிட முடியாததாகவும் மாற்றும் பாதையில் முன்னேறச் செய்தன.

இருந்தாலும் எண்ணெய்ச் சாய ஓவியத்திற்கும் சொத்திற்கும் இடையே இருந்த தனிவகையான உறவு நிலப்பரப்பு ஓவியத்தின் வளர்ச்சிக்கும் பங்களித்தது. கெயின்ஸ்பரோவின் ஆண்ட்ரூ தம்பதிகளின் ஓவியத்தைப் பாருங்கள்.

MR AND MRS ANDREWS BY GAINSBOROUGH 1727-1788

கென்னத் கிளார்க்* கெயின்ஸ்பரோவின் இந்த ஓவியத்தைப் பற்றி எழுதியிருக்கிறார்:

 தான் பார்த்துப் பரவசமுற்றதை ஓவியங்களின் பின்புலங்களில் அமைக்கும் உத்வேகத்தை அவர் தன் ஓவியப் பயணத்தைத் தொடங்கியபோது கொண்டிருந்தார். ஆண்ட்ரூ தம்பதிகள் அமர்ந் திருக்கும் ஓவியத்தின் பின்புலத்தில் மிகவும் நுண்ணுணர்வோடு வரையப்பட்டிருக்கும் சோளம் விளைந்திருக்கும் வயல் இதற்கு ஓர் உதாரணம். நம்மை மந்திரத்தில் கட்டுப்பட்டவர்களைப் போல ஆக்கிவிடும் இவ்வோவியம் அளப்பரிய காதலோடும் திறமையோடும் வரையப்பட்டிருக் கிறது. பார்ப்பவர்களுக்கு கெயின்ஸ்பரோ இந்தத் திசையிலேயே, அதாவது இயற்கையை வரையும் திசையிலேயே பயணம் செய்திருப்பார் என்ற எண்ணத்தையே ஏற்படுத்தியிருக்கும். ஆனால் அவர் இந்த நேரடி முறையைக் கைவிட்டு வேறொரு பாதையில் தொடர்ந்தார். கண்ணுக்கினிய உருவப் படங்களை வரைவதில் கவனம் செலுத்தினார். இன்று அவர் அவ்வோவியங்களினாலேயே புகழ்பெற்றிருக்கிறார். அவருடைய சமீபத்திய வாழ்க்கை வரலாற்றாசிரியர்கள் உருவப்படம்

* Kenneth Clark, *Landscape into Art* (John Murray, London).

வரைவதில் அவர் அதிகம் ஈடுபட்டதால் அவருக்கு இயற்கையை வரைய நேரமே இல்லாமல் போய் விட்டது என்கிறார்கள். அவர் எழுதிய புகழ்பெற்ற கடிதத்தை மேற்கோள் காட்டுகிறார்கள். "உருவப்படம் வரைவது குமட்டலை வரவழைக்கிறது. வயல் டி காம்பாவை (செல்லோ, வயலின் போன்ற ஒரு நரம்புகள் கொண்ட இசைக்கருவி) எடுத்துக்கொண்டு, இனிய கிராமம் ஒன்றிற்குச் சென்று நிலப்பரப்பு ஓவியங்களை வரைய வேண்டும்" என்று அவர் எழுதியதை வைத்துக்கொண்டு அவருக்கு வாய்ப்பு கிடைத்திருந்தால் அவர் இயற்கையைத் தூக்கிப் பிடிக்கும் நிலப்பரப்பு ஓவியராக ஆகியிருப்பார் என்று சொல்கிறார்கள். ஆனால் 'வயல் டி காம்பா' கடிதம் கெயின்பரோவின் ரூசோயிசத்தின் வெளிப்பாடு (எளிமையான வாழ்விற்கும் இயற்கைக்கும் திரும்ப வேண்டும் என்று ரூசோ சொன்னார்). அவருடைய உண்மையான எண்ணம் தன்னுடைய பூங்காவை வரையச் சொல்லிக் கோரிக்கையை வைத்த இன்னொரு ஆதரவாளருக்கு எழுதிய கடிதத்தில் வெளிப்படுகிறது: "திரு. கெயின்ஸ்பரோ லார்ட் ஹார்ட்விக் அவர்களுக்குத் தன் தாழ்மையான வணக்கத்தை அளிக்கிறார். அவருடைய சேவையில் இருப்பதைப் பெருமையாகக் கருதுகிறார். ஆனால் இந்தப் பகுதியின் இயற்கை அழகைப் பற்றிய உண்மையைச் சொல்ல வேண்டுமென்றால் இங்கு வரைவதற்கு ஏற்றதான, அழகான நிலப்பரப்பு ஒன்றும் இல்லை என்பதுதான். கஸ்பார், க்ளாட் போன்றவர்கள் (மிகப்புகழ் பெற்ற நிலப்பரப்பு ஓவியர்கள்) வரைந்தவற்றின் மிக மோசமான நகல்களை வரைவதற்குக்கூடத் தகுதியான இடம் ஒன்றை என்னால் காண முடியவில்லை."

ஏன் லார்ட் ஹார்ட்விக் தன்னுடைய பூங்காவின் ஓவியத்தை வரைய வேண்டும் என்று சொன்னார்? ஏன் ஆண்ட்ரு தம்பதிகள்

கலை காணும் வழிகள்

தங்கள் படத்தில் அவர்களுக்குச் சொந்தமான நிலப்பரப்பு பின்புலத்தில் நன்கு தெரியக்கூடியதாக இருக்க வேண்டுமென்று ஓவியம் வரைந்தவரிடம் பணித்தார்கள்?

ரூசோ இயற்கையைக் கற்பனை செய்ததுபோல அவர்கள் இயற்கையோடு இயைந்த தம்பதிகள் அல்லர். அவர்கள் நிலவுடைமையாளர்கள். அவர்களது உடைமை மனப்பான்மை – தங்களைச் சுற்றியிருப்பதற்கெல்லாம் தாங்கள் சொந்தக்காரர்கள் என்ற மனப்பான்மை அவர்கள் ஓவியத்தில் தோன்றும் விதத்திலும், அவர்கள் பாவனைகளிலிருந்தும் தெரிகிறது.

பேராசிரியர் லாரன்ஸ் கோவிங் ஆண்ட்ரு தம்பதிகள் சொத்தின்மீது ஆசை கொண்டவர்கள் என்று சொல்வதை வன்மையாக மறுத்திருக்கிறார்.

> "நமக்கும் ஒரு நல்ல ஓவியம் வெளிப்படையாகச் சொல்வதற்கும் இடையே ஜான் பெர்ஜர் புகுந்து விடுவதற்கு முன் நான் இதைக் கூற விரும்புகிறேன். ஆண்ட்ரு தம்பதிகள் தங்கள் நிலத்தைச் சொந்தம் மட்டும் கொண்டாடவில்லை. அதை மேம்படுத்தச் செயல்பட்டிருக்கிறார்கள். கெயின்ஸ்பரோவின் ஆசானான பிரான்சிஸ் ஹேமன் இதே கால கட்டத்தில் இதே மாதிரியில் வரைந்த ஓவியம் வெளிப்படையாகச் சொல்வது: இதுபோன்ற ஓவியங்களில் காணப்படும் மனிதர்கள் 'உயர்ந்த கொள்கை'யை... கறைபடாத, பிறழாத இயற்கை தரும் உண்மை ஒளியை அனுபவிப்பதில் தங்களை ஈடுபடுத்திக்கொண்டவர்கள்."

பேராசிரியரின் வாதம் மேற்கோள் காட்டத் தகுந்தது. ஏனென்றால் கலை வரலாற்றுத் துறையில் நிகழும் கெட்டிக்காரத் தனங்களுக்கு இது குறிப்பிடத்தக்க உதாரணம். ஆண்ட்ரு தம்பதிகள் பிறழ்வில்லா இயற்கை பற்றிய தத்துவச் சர்ச்சைகள் கொடுக்கும் மகிழ்ச்சியில் திளைத்துக்கொண்டிருந்தார்கள் என்பது நிச்சயமாக ஒரு சாத்தியமே. ஆனால் இது அவர்கள் பெருமைமிக்க நிலவுடைமையாளர்கள் என்ற உண்மையைப் பொய்யாக்குவதில்லை. பல சமயங்களில் நிலவுடைமை என்பதே இதுபோன்ற தத்துவச் சர்ச்சைகள் கொடுக்கும் மகிழ்ச்சிக்கு முன் நிபந்தனையாக இருந்தது. நிலவுடைமையாளர்கள் இது போன்ற சர்ச்சைகளில் ஈடுபட்டுக்கொண்டிப்பது அரியதும் அல்ல. "கறைபடாத, பிறழ்வல்லாத இயற்கை" குறித்து மகிழ்வுறுவது அனேகமாக மற்றைய மனிதர்களைக் கருத்தில் கொண்டிருக்க வில்லை. அத்துமீறி மற்றவர் நிலத்தில் நுழைந்தால் அப்போதைய தண்டனை நாடு கடத்தல். உருளைக்கிழங்கு திருடுபவர்

ஜான் பெர்ஜர்

மாஜிஸ்ட்ரேட்டால் – அவரே நிலவுடைமையாளராக இருப்பார் – கசையடிகள் பெறுமாறு தண்டிக்கப்படுவார் என்ற அபாயத்தை எதிர்கொள்ள வேண்டிய கட்டாயம். எது இயற்கை என்று கருதப்பட்டதோ அது கடுமையான நிலவுடைமை விதிகளுக்குக் கட்டுப்பட்டிருந்தது.

சொல்லவருவது இதுதான்: ஆண்ட்ரு தம்பதிகள் தங்கள் ஓவியம் வரையப்படுவதால் அடைந்த முக்கிய மகிழ்ச்சிகளில் ஒன்று அவர்கள் நிலவுடைமையாளர்களாக ஓவியத்தில் அடையாளப்படுத்தப்படுவதுதான். எண்ணெய்ச் சாய ஓவியம் அவர்களுக்குச் சொந்தமான நிலத்தின் பரப்பைத் துல்லியமாக, எப்படி இருக்கிறதோ அப்படியே கொண்டுவர முடிந்தது அம்மகிழ்ச்சியை அதிகப்படுத்துகிறது. இதை நிச்சயம் சொல்ல வேண்டும். ஏனென்றால் நமக்குச் சொல்லிக் கொடுக்கப்படும் கலை வரலாறு இது சொல்லத் தகுந்ததல்ல என்று கருதுகிறது.

ஐரோப்பிய எண்ணெய்ச் சாய ஓவியங்களைக் குறித்த எங்கள் விவரணை மிகவும் சுருக்கமானது. அதனாலேயே கரடுமுரடானது. இது ஆய்வுக்கான ஒரு திட்டமே அன்றி வேறல்ல – பின்னால் விரிவாக மற்றவர்கள் எடுத்துக்கொள்ள வேண்டியது. ஆனால் இந்தத் திட்டத்தின் தொடக்கப்புள்ளியைத் தெளிவுபடுத்த வேண்டும். எண்ணெய்ச் சாய ஓவியத்தின் சிறப்புப் பண்புகள் நாம் பார்ப்பவற்றை அது எவ்வாறு பிரதிபலிக்கிறது என்பதற்கான சிறப்பு மரபுகள் அடங்கிய சட்டகம் ஒன்றை அமைப்பதற்கு உறுதுணையாக இருந்தன. இம்மரபுகளின் ஒட்டு மொத்தமான சாரம் நாம் காண்பதன் முறை எண்ணெய்ச் சாய ஓவியத்தால் உருவாக்கப்பட்டது என்பதுதான். சட்டகத்திற்குள் இருக்கும் எண்ணெய்ச் சாய ஓவியம் உலகைக் காணக் கற்பனை ஜன்னலைத் திறக்கிறது என்று பொதுவாகச் சொல்லப்படு கிறது. இம்மரபே தன்னை இப்படித்தான் பார்க்கிறது – மேனரிசம், பேரக், நியோக்ளாசிக், ரியலிஸ்ட் போன்ற கடந்த நானூறு ஆண்டுகளில் பிறந்த உத்திகளைக் கணக்கில் எடுத்துக் கொண்டால்கூட. எங்கள் வாதம் இது: ஐரோப்பிய எண்ணெய்ச் சாய மரபுக் கலாச்சாரத்தை, அது தன்னைப் பற்றி என்ன நினைக்கிறதோ அதைக் கருத்தில் கொள்ளாமல் ஆராய்ந்தால் அதன் வடிவம் உலகை நாம் காண்பதற்கு வசதியாகத் திறந்து வைக்கப்பட்டிருக்கும் ஜன்னல் அல்ல என்பது தெரியவரும். மாறாக, அது சுவரில் புதைக்கப்பட்டிருக்கும் ஒரு காப்புப் பெட்டகம். நாம் பார்த்தவை வைக்கப்பட்டிருக்கும் காப்புப் பெட்டகம்.

சொத்துடைமை மீது அதீதமான கவனம் செலுத்துகி றோம் என்று எங்கள்மீது குற்றம் சாட்டப்படுகிறது. உண்மை

நேர்மாறானது. சமுதாயமும் கலாச்சாரமுமே சொத்துடைமையால் ஆட்டிப்படைக்கப்படுகின்றன. ஆட்டிப் படைப்பவர்களுக்குத் தங்கள் நிலையே இயற்கையானது என்று தோன்றும். அதன் உண்மையை அவர்களால் கண்டுகொள்ள முடியாது. சொத்துடைமைக்கும் ஐரோப்பிய கலாச்சாரத்திற்கும் இடையே இருக்கும் உறவு அக்கலாச்சாரத்திற்கு மிக இயற்கையாகத் தெரிகிறது. அதனால் யாரவது ஏதோ ஒரு கலாச்சாரப் புலத்தில் சொத்துடைமை செலுத்தும் தாக்கத்தை வெளிப்படுத்தினால் அது அவருடைய அதீத ஈடுபாட்டின் வெளிப்பாடாகக் கருதப்படு கிறது. இது நம் கலாச்சார நிறுவனங்களுக்குத் தாங்கள் அறிவார்ந்து செயற்படுகிறோம் என்ற போலிப் பிம்பத்தை இன்னும் சிறிது காலம் தொடர்ந்து எடுத்துச்செல்ல உதவி செய்கிறது.

எண்ணெய்ச் சாய ஓவியத்தின் மரபிற்கும் அதன் மேதை களுக்கும், இடையே இருந்த உறவைத் தவறாகப் புரிந்து கொள்ளும் போக்கு ஏற்றத்தாழ நீக்கமற நிறைந்திருப்பதால் அதன் சாரம் மறைக்கப்படுகிறது. சில விதிவிலக்கான ஓவியர்கள் சில விதிவிலக்கான தருணங்களில் மரபின் விதிகளை மீறி அதன் விழுமியங்களுக்கு நேரெதிரான படைப்புகளைத் தந்தார்கள். ஆனாலும் அவர்களும் மரபின் உயரிய மைந்தர்களாகப் போற்றப்படுகிறார்கள். அவர்களுடைய மறைவிற்குப் பின் இப்படிப் போற்றப்படுவது எளிதாகிவிடுகிறது. மரபு அவர்கள் படைப்புகளைச் சூழ்ந்துகொண்டு அவர்கள் செய்த மாற்றங் களைச் சாதாரணத் தொழில்நுட்ப மாற்றங்களாக எடுத்துக் கொண்டு, தனக்கு எந்த விதத்திலும் பாதிப்பு ஏற்படவில்லை என்ற பிம்பத்தை உருவாக்கிக்கொண்டு மேலே தொடர்கிறது. இதனால்தான் ரெம்ப்ராண்ட், வெர்மீர், பூசின், ஷார்டான், கோயா, டர்னர் போன்றவர்களை உண்மையாகப் பின்பற்றுபவர்கள் இல்லை. மேலோட்டமாகக் காப்பி அடிப்பவர்கள் இருக்கிறார்கள்.

மரபிலிருந்து ஒருவிதமான 'மேதை ஓவியன்' என்ற வகைமாதிரிப் படிமம் உருவானது. இந்த மேதை ஓவியனின் வாழ்க்கை முழுவதும் போராட்டங்களால் நிரம்பியது; பொருளாதார நிலையை எதிர்த்து, தன் மேதைமையைக் கண்டுகொள்ளாமையை எதிர்த்து, தன்னையே எதிர்த்து. அவன் தேவதையை எதிர்க்கும் ஜாக்கப் என்று தன்னை நினைத்துக்கொண்டவன். (மைக்கேல் ஆஞ்சலோவிலிருந்து வான்கோவரை இதற்கு எடுத்துக்காட்டுகள் உண்டு.) வேறு எந்தக் கலாச்சாரத்திலும் கலைஞன் இவ்வாறு கருதப்படவில்லை. ஏன் இந்தக் கலாச்சாரத்தில் மட்டும்? நாம் முன்னமேயே தாராளக் கலைச் சந்தையின் நெருக்கடிகளைப் பற்றி பேசியிருக்கிறோம். போராட்டம் வாழ்வதற்காக மட்டும் அல்ல. ஓவியம் என்பது

சொத்துடைமையையும் அது சமூகத்தில் ஒருவருக்குக் கொடுக்கும் மதிப்பையும் கொண்டாடுவது என்ற குறுகிய பங்கிற்காகவே படைக்கப்படுகிறது என்பதை உணர்ந்து, எப்பொழுது ஓர் ஓவியன் நிம்மதியை இழக்கிறானோ, அப்போதெல்லாம் அவன் தன் கலையின் மொழியோடு போர் புரிகிறோம் என்பதை உணர்கிறான் – அதாவது அவன் வழிவந்த மரபிற்குப் புரிந்த மொழியோடு.

விதிவிலக்கான படைப்புகள், சாதாரணப் படைப்புகள் என்ற இரு பிரிவுகள் நம் வாதத்திற்கு முக்கியமானவை. ஆனால் அவற்றை இயந்திரத்தனமாக விமர்சனத்திற்குப் பயன்படுத்த முடியாது. விமர்சகன் இவை இரண்டும் ஒன்றுக்கொன்று எதிரானவை என்பதைப் புரிந்துகொள்ள வேண்டும். ஒவ்வொரு விதிவிலக்கான படைப்பும் நீண்ட போராட்டத்திற்குப் பிறகு கிடைத்த வெற்றியின் சின்னம். கணக்கற்ற படைப்புகள் போராட்டமின்றியே உருவானவை. போராட்டத்தில் தோல்வியுற்ற படைப்புகளும் இருக்கின்றன.

யார் விதிவிலக்கான ஓவியன்? அவனுடைய பார்வை மரபினால் உருவானது. அவன் பதினாறு வயதிலிருந்தே இன்னொரு ஓவியருக்கு உதவியாளனாகப் பணியாற்றினான். அவன் தன் சொந்தப் பார்வை என்ன என்பதைப் புரிந்து கொண்டு அதை எந்தப் பயன்பாட்டிற்காக வளர்க்கப்பட்டதோ, அதிலிருந்து பிரிக்க வேண்டும். எந்தக் கலை அவனை உருவாக்கியதோ அதன் மரபுகளைத் தனியொருவனாக எதிர்க்க வேண்டும். அவன் தன்னை ஓவியனாகப் பார்க்கும் முறை அவ்வாறு பார்ப்பதற்கு அதுவரை இடம் கொடுக்காததாக, மறுப்பதாக இருக்க வேண்டும். அதாவது, இதுவரை மற்றவர்களால் நினைத்துப் பார்க்க முடியாததைச் செய்பவனாக அவன் இருக்க வேண்டும். இதற்காக எவ்வளவு பாடுபட வேண்டும் என்பதை ரெம்ப்ராண்டின் இவ்விரு தன்னோவியங்கள் ஓரளவு தெரிவிக்கின்றன.

முதல் ஓவியம் 1634இல் வரையப்பட்டது. அவனது இருபத்து எட்டாம் வயதில். இரண்டாவது ஓவியம் முப்பது ஆண்டுகளுக்குப்

பின்னால். ஆனால் இவ்விரு ஓவியங்களுக்கு இடையே இருக்கும் வித்தியாசம், ஓவியனின் தோற்றமும் தன்மையும் அவன் வயதால் மாறிவிட்டன என்ற உண்மையைவிடப் பெரியது.

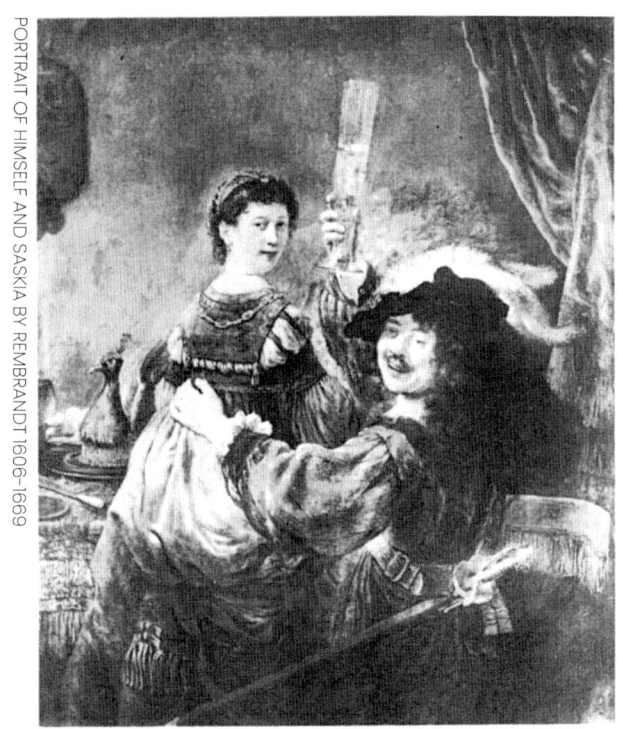

PORTRAIT OF HIMSELF AND SASKIA BY REMBRANDT 1606–1669

முதல் ஓவியம் சிறப்பான இடத்தை வகிக்கிறது. அது ரெம்ப்ராண்ட் வாழ்ந்த வாழ்க்கையின் படம் என்று கூடச் சொல்லலாம். அதைத் தான் மணம் புரிந்த முதலாண்டில் அவன் வரைந்தான். புதுமணப்பெண்ணான சஸ்கியா தனக்குக் கிடைத்த சொத்து என்பதைக் காட்டுகிறான் என்றே கூறலாம். ஆறு வருடத்திற்குள் அவள் மறைந்துவிடுகிறாள். அவனுடைய வாழ்வின் இனிய காலத்தை இவ்வோவியம் மொத்தமாகக் கொண்டு வந்துவிட்டது என்று கூறப்படுகிறது. ஆனால் ஓவியத்தை உணர்ச்சிகளைக் களைந்துவிட்டு அணுகினால் அதன் மகிழ்ச்சி முறை சார்ந்தது என்றாலும் உண்மையாகவே, உணரப்படாதது என்பதை நாம் அறிய முடியும். ரெம்ப்ராண்ட் இங்கு மரபின் முறைகளை, மரபின் நோக்கங்களுக்காகக் கையாளுகிறான். அவனுடைய தனிப்பட்ட பாணி இதில் தெரிகிறது என்று கூற முடியும். ஆனால் அது ஒரு புதிய நடிகன் மரபு சார்ந்த பாத்திரத்தில் நடிப்பது போன்றது.

ஜான் பெர்ஜர்

ஓவியம் அதில் இருப்பவரின் நல்லாழுக்கும் கௌரவத்திற்கும் செல்வத்திற்கும் (இங்கு ரெம்ப்ராண்டின்) விளம்பரமாக இருக்கிறது. அதுபோன்ற விளம்பரங்களைப் போலவே இதுவும் இதயமற்றது.

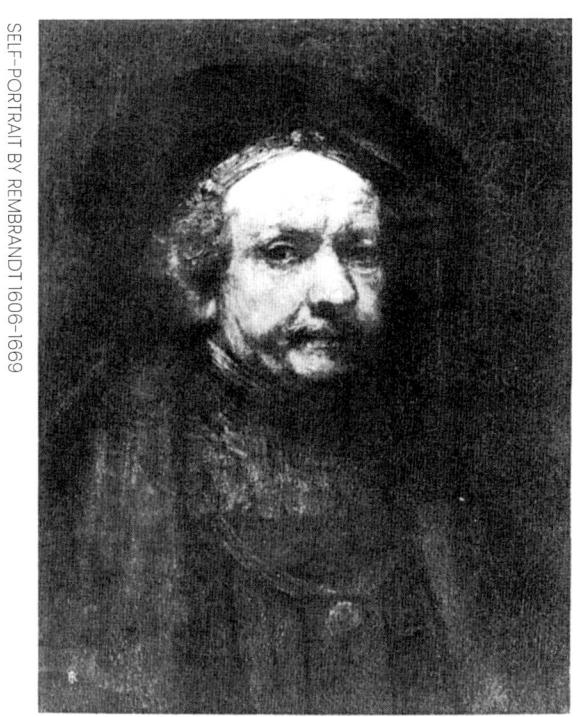

SELF-PORTRAIT BY REMBRANDT 1606-1669

பின்னால் வரையப்பட்ட இவ்வோவியத்தில் ஓவியன் மரபை அதற்கு எதிராகவே திரும்ப வைத்துவிட்டான். அதன் மொழியை அதனிடமிருந்து பிரித்துவிட்டான். அவன் வயதானவன். இருத்தலைப் பற்றிய கேள்வியையும் கேள்வியாகவே இருக்கும் இருத்தலையும் தவிர எல்லாம் மறைந்துவிட்டன. அவனுள் இருக்கும் ஓவியன் – அவனும்கூட முதியவன்தான் – இக்கேள்வியை ஓவியமாக்கியிருக்கிறான். எந்த முறை மரபின் அடிப்படையில் இது போன்ற கேள்விகளைப் புறம் தள்ளுவதற்காக வளர்க்கப்பட்டதோ அதே முறையைக் கொண்டு.

கலை காணும் வழிகள்

6

EUROPE SUPPORTED BY AFRICA AND AMERICA

PITY

ஜான் பெர்ஜர்

MILDEW BLIGHTING EARS OF CORN

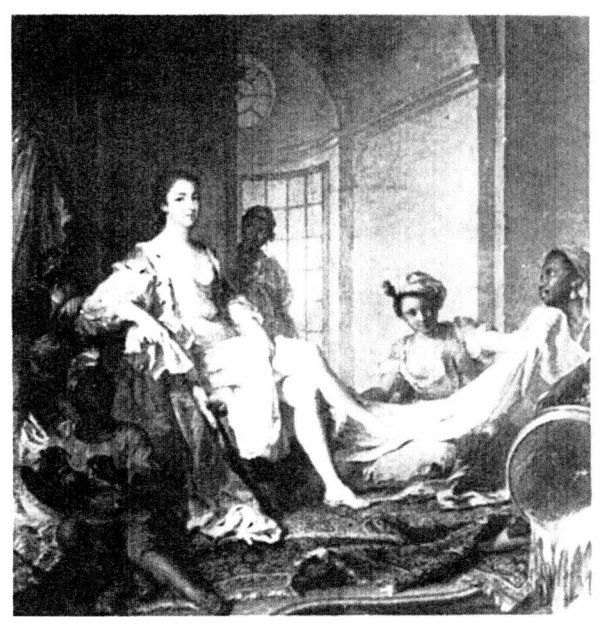

SALE OF PICTURES AND SLAVES IN THE ROTUNDA, NEW ORLEANS, 1842

ஜான் பெர்ஜர்

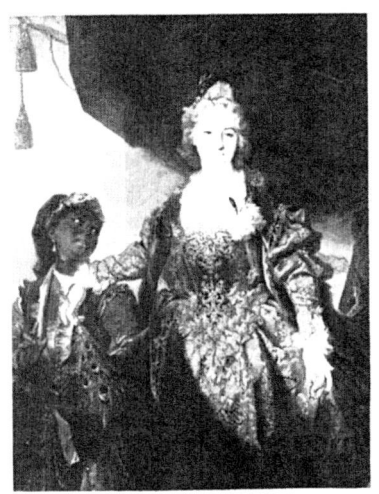

ஜான் பெர்ஜர்

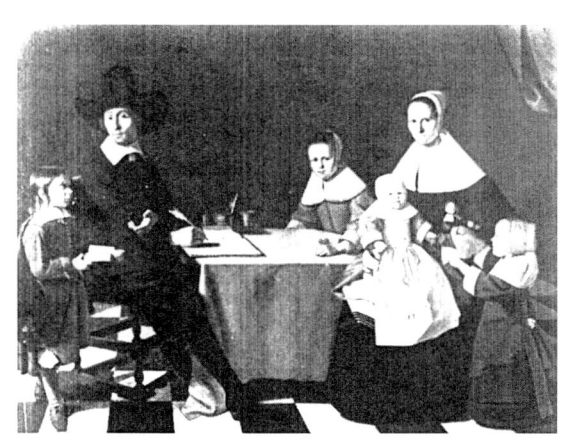

ஜான் பெர்ஜர்

கலை காணும் வழிகள்

ஜான் பெர்ஜர்

WOMAN WITH WHITE STOCKINGS

DEMOISELLES AU BORD DE LA SEINE

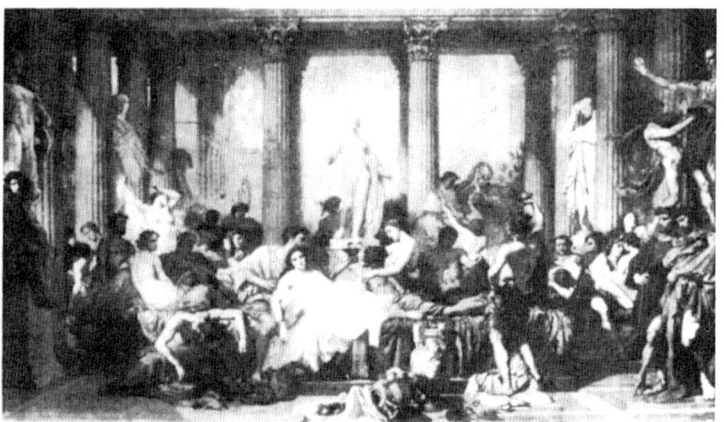

LES ROMAINES DE LA DECADENCE

LE SALON

MADAME CAHEN D'ANVERS

THE ONDINE OF NIDDEN

ஜான் பெர்ஜர்

WITCHES SABBATH

THE TEMPTATION OF ST ANTHONY

PSYCHE'S BATH

LA FORTUNE

கலை காணும் வழிகள்

7

நாம் வாழும் நகரங்களில் நூற்றுக்கணக்கான விளம்பர பிம்பங்களை நம் வாழ்க்கையின் ஒவ்வொரு நாளிலும் பார்க்கிறோம். வேறு எந்த வகைப் பிம்பமும் இந்த அளவுக்கு நம் கண்ணில் படுவதில்லை.

வரலாற்றின் எந்தச் சமூக அமைப்பிலும் இது போன்று பிம்பங்கள் ஒன்றை ஒன்று நெருக்கிக்கொண்டு இருந்ததில்லை. காட்சிகள் தரும் செய்திகள் இந்த அளவுக்கு அடர்த்தியாக இருந்ததில்லை.

நாம் இச்செய்திகளை நினைவு வைத்துக் கொள்ளலாம் அல்லது மறந்துவிடலாம். ஆனால் நாம் சிறிது நேரம் அவற்றை உள்வாங்கிக்கொள்கிறோம். அத்தருணத்தில் அது நம் கற்பனையைத் தூண்டி விடுகிறது—நினைவுகளை அல்லது எதிர்பார்ப்புகளைப் பற்றிய விளம்பரத்தின் பிம்பம் அத்தருணத்திற்குச் சொந்தமானது. அதை நாம் ஒரு பக்கத்தைத் திருப்பும் போதோ, அல்லது ஒரு மூலையைக் கடக்கும்போதோ, வாகனங்கள் நம்மைக் கடக்கும்போதோ பார்க்கிறோம்.

அல்லது நம்முடைய தொலைக்காட்சியில், விளம்பர இடைவேளை முடிவதற்காகக் காத்துக்கொண்டிருக்கும்போது பார்க்கிறோம். இன்னொரு விதமாக விளம்பரத்தின் பிம்பங்கள் தருணங்களுக்குச் சொந்தமானவை என்று சொல்லலாம். அவற்றைத் திரும்பத் திரும்பப் புதுப்பித்துத் தற்போதையதாக ஆக்க வேண்டிய கட்டாயம் இருந்து கொண்டே இருக்கிறது. இருந்தாலும் அவை நிகழ்காலத்தைப் பற்றிப் பேசுவதில்லை. சில சமயம் அவை நடந்தவற்றைக் குறிப்பிடுகின்றன; பெரும்பாலும் எதிர்காலத்தைப் பற்றிப் பேசுகின்றன.

இந்தப் பிம்பங்கள் சொல்பவை நமக்குப் பழக்கமாகி விட்டதால் நாம் அதன் தாக்கத்தை அரிதாகவே கண்டு கொள்கிறோம். ஏதாவது ஒரு பிம்பத்தை அல்லது செய்தியை ஒருவர் கண்டுகொள்ளலாம் – ஏனென்றால் அது இவர் ஆர்வம் கொண்டதைச் சார்ந்திருக்கிறது. ஆனால் நாம் விளம்பர பிம்பங்களை மொத்தமாக ஏற்றுக்கொள்கிறோம் – பருவநிலையை ஏற்றுக்கொள்வதுபோல. உதாரணமாக, பிம்பங்கள் தருணத்திற்குச் சொந்தமானவை என்றாலும் அவை எதிர்காலத்தைப் பற்றிப் பேசுவது நம்மீது விசித்திரமான தாக்கத்தை ஏற்படுத்துகின்றன என்கிற உண்மையோடு நமக்குப் பழக்கம் ஏற்பட்டுவிட்டால் அதை நாம் கண்டுகொள்வதேயில்லை. வழக்கமாக *நாம்தாம் பிம்பத்தைக் கடந்து செல்கிறோம்* – நடக்கும்போது, பயணம் செய்யும்போது, பக்கங்களைப் புரட்டும்போது. தொலைக்காட்சி யில் தெரியும் பிம்பம் சிறிது வித்தியாசமானது. ஆனாலும் அங்கேயும் இயக்குபவர்கள் நாம்தாம். பார்க்க வேண்டியதில்லை; ஒலியைக் குறைக்கலாம்; காப்பி போட எழுந்து செல்லலாம்.

ஜான் பெர்ஜர்

இருந்தாலும் விளம்பர பிம்பங்கள் நம்மைத் தொடர்ந்து தாண்டிச் செல்வதாக உணர்ந்துகொண்டே இருக்கிறோம் – தொலைவில் இருக்கும் ரயில் நிலையத்திற்குச் செல்லும் வேக ரயில்களைப் போல. நாம்தான் நிலையானவர்கள்; அவை மாறக்கூடியவை—செய்தித்தாள்கள் தூக்கிப் போடப்படும்வரை, தொலைகாட்சி நிகழ்ச்சி தொடரும்வரை, சுவரொட்டிமீது இன்னொரு சுவரொட்டி ஒட்டப்படும்வரை.

விளம்பரம் பொதுவாக இவ்வாறு விளக்கப்பட்டு நியாயப் படுத்தப்படுகிறது: அது பொதுமக்களுக்கும் (நுகர்வோர்களுக்கு) திறமைமிக்க உற்பத்தியாளர்களுக்கும் பயனளிக்கிறது. அதனால் தேசியப் பொருளாதாரமும் பயனடைகிறது. அது சுதந்திரத்தைக் குறிக்கும் நுகர்வோர் சுதந்திரம், உற்பத்தியாளர்கள் தொழிலில் இறங்குவதற்குத் தடையற்ற சுதந்திரம் போன்ற சில கருத்துகளோடு நெருக்கமானது. முதலாளித்துவ நகரங்களில் இருக்கும் பெரும் விளம்பரப் பலகைகளும் ஒளிவீசும் நியான் விளம்பரங்களும் 'சுதந்திர உலகின்' உடனடியாகத் தெரியக்கூடிய சின்னங்கள்.

மேற்கின் இப்பிம்பங்கள் கிழக்கு ஐரோப்பாவில் இருக்கும் பலருக்கு அவர்களிடம் இல்லாவற்றின் மொத்த உருவம். விளம்பரம் சுதந்திரமாகத் தேர்ந்தெடுக்கும் உரிமையை அளிப்பதாக்க கருதப்படுகிறது.

விளம்பரத்தில் ஒரு பொருளைக் குறிக்கும் சின்னமும் அதைத் தயாரிக்கும் நிறுவனமும் இன்னொரு பொருளோடும் அதைத் தயாரிக்கும் நிறுவனத்தோடும் போட்டியிடுகிறது என்பது உண்மை. ஆனால் ஒவ்வொரு விளம்பர பிம்பமும்

அதன் எதிர் பிம்பத்தை உறுதிப்படுத்தி வலுவாக்குகிறது என்பதும் உண்மை. விளம்பரம் என்பது போட்டிபோடும் செய்திகளின் களம் மட்டுமல்ல; அது ஒரு பொது முன் மொழிதலை அறிவிப்பதற்காகப் பயன்படுத்தப்படும் மொழி. விளம்பரத்திற்குள் ஒரு முகப்பூச்சையோ அல்லது மற்றதையோ தேர்ந்தெடுக்கவோ, ஒரு காரையோ, அல்லது மற்றதையோ தேர்ந்தெடுக்கவோ வாய்ப்பு அளிக்கப்படுகிறது. ஆனால் விளம்பரம் என்பதை மொத்தமாகப் பார்க்கப்போனால் அது ஒரே முன்மொழிதலைத்தான் செய்கிறது.

மேன்மேலும் பொருட்களை வாங்கி மாற்றம் அடையுங்கள் என்று நம்மில் ஒவ்வொருவரிடமும் அது முன்மொழிகிறது.

இவ்வளவு வாங்கினால் நாம் செல்வமடையலாம் என்று அது முன்மொழிகிறது – ஆனால் பணத்தைச் செலவழித்தால் நாம் முன்பிருந்ததைவிட ஏழையாகத்தான் ஆவோம்.

விளம்பரம் மாற்றம் அடைந்த மனிதர்களைக் காட்டி நம்மைப் பொறாமைப்பட வைக்கிறது. நம்மையும் மாற்றம் அடையத் தூண்டுகிறது. பொறாமைப்படவைப்பதே வசீகர மானது. விளம்பரம் வசீகரத்தை உற்பத்தி செய்யும் செயல்முறை.

விளம்பரத்தையும் விளம்பரப்படுத்தப்படும் பொருட்கள் தரும் இன்பத்தையும் அல்லது நன்மைகளையும் குழப்பிக் கொள்ளாமல் இருப்பது மிகவும் அவசியம். விளம்பரம் பயன் தருவதற்குக் காரணமே அது உண்மையாக இருப்பவற்றின் ஒட்டுண்ணியாக இருப்பதுதான். உடைகள், உணவு, கார்கள், அழகுச் சாதனங்கள், குளியல் சாதனங்கள், சூரிய ஒளி போன்றவை

உண்மையாகவே நமக்கு இன்பத்தைத் தரக்கூடியவை. விளம்பரம், இன்பம் அடைவதின்மீது நமக்கு இருக்கும் பசியைப் பயன்படுத்திக் கொள்வதிலிருந்து தன் வேலையைத் தொடங்குகிறது. ஆனால் தானாக அதனால் இன்பத்துக்குரிய பொருளைத் தர முடியாது. இன்பம் தரும் எந்தப் பொருளுக்கும் விளம்பரம் மாற்றாக ஆக முடியாது. தொலைதூரத்தில் இருக்கும் வெதுவெதுப்பான கடலில் குளிக்கும் இன்பத்தை எவ்வளவு சிறப்பாக, நம்பக்கூடிய வகையில் விளம்பரம் சித்திரிக்கிறதோ, அவ்வளவு தெளிவாக விளம்பரத்தைப் பார்க்கும் நுகர்வாளர் கடல் நூற்றுக்கணக்கான மைல்கள் தொலைவில் இருக்கிறது என்பதை உணர்வார். அதில் குளிக்கும் வாய்ப்பு மிகவும் குறைவு என்பதும் அவருக்குத் தோன்றும். இதனால்தான் விளம்பரம் உண்மையில் ஒரு பொருளைப் பற்றியோ அல்லது வாய்ப்பையோ, அதை அனுபவித்து அறிந்திராதவனிடம் எடுத்துச் செல்வதற்காக அல்ல. விளம்பரம் என்றுமே தனக்குத் தானே இன்பத்தைக் கொண்டாடுவதில்லை. அது எப்போதும் எதிர்காலத்தில் வாங்குபவனைப் பற்றியது. அவனுடைய வருங்கால பிம்பத்தையே அவனுக்கு அது அளிக்கிறது – விற்பனை செய்ய முயலும் பொருளையோ வாய்ப்பையோ வாங்கினால் வசீகரம் பெறக்கூடிய பிம்பத்தை. அப்பிம்பம் அவனையே தன்மீது பொறாமைப்பட வைக்கிறது. எது அவனுடைய வருங்கால பிம்பத்தைப் பொறாமைப்பட வைப்பதாக மாற்றுகிறது? மற்றவர்களின் பொறாமை. விளம்பரம் இன்பத்தைப் பற்றி அல்ல. சமூக உறவுகளைப் பற்றியது. அது உறுதியளிப்பது இன்பத்தை அல்ல, மகிழ்ச்சியை. வெளியிலிருந்து பார்க்கும் மற்றவர்கள் கணிக்கும் மகிழ்ச்சியை. மற்றவர்களைப் பொறாமைப்பட வைப்பதில் கிடைக்கும் மகிழ்ச்சி வசீகரமானது.

பொறாமைப்படவைப்பது, தனிப்பட்ட முறையில் ("உங்களை விட்டால் கிடையாது" என்று) உறுதியளிப்பதன் ஒரு விதம். அது, தான் பெறும் அனுபவத்தைப் பொறாமைப்படுபவருடன் பகிர்ந்துகொள்ளாமல் இருப்பதைப் பொறுத்தே இருக்கிறது. நீங்கள் கூர்ந்து கவனிக்கப்படுகிறீர்கள். ஆனால் நீங்கள் கூர்ந்து கவனிக்கவில்லை. அப்படிக் கவனித்தால் உங்கள் மீது பொறாமைப்படுவது குறைந்துவிடும். இந்த வகையில் பொறாமைப்பட வைப்பவர்கள் அரசு அதிகாரிகள் போன்றவர்கள்: எவ்வளவு தனிப்பட்ட கவனம் ஏதும் செலுத்தாமல் விறைப்பாக இருக்கிறார்களோ, அவ்வளவு பெரிதான மாயை அவர்களின் அதிகாரத்தின் மீது (அவர்களுக்கும் மற்றவர்களுக்கும்) ஏற்படும். வசீகரம் செய்பவர்களின் ஆற்றல் அவர்கள் மகிழ்ச்சி பெறுகிறார்கள் என்று மற்றவர்கள் நினைப்பதில் இருக்கிறது; அரசு அதிகாரிகளின் ஆற்றல் அவர்களின் அதிகாரத்தை

மற்றவர் அளவிடுவதில் இருக்கிறது. இதுதான் பல வசீகர பிம்பங்களின் வெறுமையான, கவனமில்லாத பார்வையை விளக்குகிறது. அவர்கள் தங்களைப் பொறாமையுடன் பார்க்கும் பார்வைகளை – அவர்களைத் தூக்கி நிறுத்துவதே அவைகள்தாம் – தாண்டிப் பார்க்கிறார்கள்.

(விளம்பரத்தின்) நோக்கம் பார்வையாளர் – நுகர்பவர் பொருளை வாங்கினால் தான் அடையப்போகும் மாற்றத்தைப் பார்த்து தானே பொறாமைப்படுவோம் என்று நினைக்க வைப்பதுதான். மற்றொரு நோக்கம் வாங்கும் பொருளால்

நுகர்வோர் அடையும் மாற்றம் மற்றவர்களைப் பொறாமைப்பட வைக்கும் என்று கற்பனை செய்வது. அந்தப் பொறாமையே பின்னால் அவர் தன்னைத் தானே நேசிப்பதை நியாயப்படுத்தும். இதை இன்னொரு விதமாகச் சொல்லலாம். விளம்பர பிம்பம் ஒருவர் தனது சுயத்தின் மீது கொண்டிருக்கும் நேசத்தைப் பறிக்கிறது. பிறகு அந்தப் பொருளின் விலைக்கு அவருக்கே அதைத் திருப்பிக் கொடுக்கிறது.

விளம்பரத்தின் மொழிக்கும், புகைப்படக் கருவி கண்டுபிடிப் பதற்கு முன்னால், நானூறு ஆண்டுகளாக ஐரோப்பாவின் காண்பதன் முறையின் மீது ஆதிக்கம் செலுத்திக் கொண்டிருந்த எண்ணெய்ச் சாய ஓவியத்தின் மொழிக்கும் ஏதாவது ஒற்றுமை இருக்கிறதா?

விடை தெளிவாவதற்காக நிச்சயம் கேட்கப்பட வேண்டிய கேள்வி இது – இரண்டுக்கும் இடையே நேரடியான தொடர்ச்சி உள்ளது. இதை மறைத்து கலாச்சாரத்தின் கௌரவம் காக்கப்பட வேண்டும் என்ற எண்ணம்தான். அதே சமயத்தில், தொடர்ச்சியோடு ஆழமான வேற்றுமையும் இருந்தது. அதை நிச்சயம் ஆராய வேண்டும்.

விளம்பரத்தில் பழைய கலைப்படைப்புகளைப் பற்றி நேரடியான குறிப்புகள் இருக்கின்றன. சில சமயங்களில் மொத்த பிம்பமுமே புகழ்பெற்ற ஓவியத்தின் நகலாக அமைந்திருக்கிறது.

பல சமயங்களில் விளம்பரம் ஓவியங்களையோ சிற்பங்களையோ தங்கள் செய்திக்கு கவர்ச்சி அளிக்கவும் வலு சேர்க்கவும் பயன்படுத்திக்கொண்டிருக்கிறது. கடைகளின்

DEJEUNER SUR L'HERBE BY MANET 1832-1883

We could all use a little romance
Record 2
Record 3

ஜன்னல்களுக்குப் பின்னால் சட்டங்களில் இருக்கும் எண்ணெய்ச் சாய ஓவியங்கள் விளம்பரங்களாகத் தொங்குகின்றன.

விளம்பரம் கலைப்படைப்புகளை 'மேற்கோள்' காட்டுவது இரண்டு நோக்கங்களுக்காக. கலை செல்வத்தின் அறிகுறி; அது உயரிய வாழ்க்கைக்குச் சொந்தமானது; அது பணம் படைத்தவர்களுக்கும் அழகானவர்களுக்கும் உலகம் கொடுத்திருக்கும் அலங்கரிப்புகளின் ஓர் அம்சம்.

ஆனால் கலைப்படைப்பு கலாச்சாரத்தின் அதிகாரத்தையும் குறிக்கிறது: அது கண்ணியத்தின் வடிவம். ஏன் மெய்யறிவின் வடிவம் என்று கூடச் சொல்லாம் – நாகரிகத்தோடு தொடர்பில்லாத, பொருளின்மீது கொண்ட வெற்று ஈடுபாட்டை

விட இவை மேலானவை. அது கலாச்சாரப் பாரம்பரியத்தைச் சார்ந்தது: நாகரிகமிக்க ஐரோப்பியனாக இருப்பது என்ன என்பதை நினைவூட்டுவது. இதனால் மேற்கோள் காட்டப்படும் கலைப்படைப்பு (அது விளம்பரத்திற்கு உதவியாக இருப்பது இக்காரணத்தினால்தான்) இரண்டு மாறுபட்ட விஷயங்களை ஒரே சமயத்தில் சொல்கிறது; அது செல்வத்தையும் ஆன்மீகத்தை யும் குறிக்கிறது: வாங்கப்படும் பொருள் ஆடம்பரமானது, அதே சமயத்தில் கலைமதிப்பு மிக்கது என்பதையும் உணர்த்து கிறது. பார்க்கப்போனால், விளம்பரம் பல கலை வரலாற்று ஆசிரியர்களை விட எண்ணெய்ச் சாய மரபைப் பற்றி முழுமையாக அறிந்திருக்கிறது. கலைப் படைப்பிற்கும் அதைப் பார்ப்பவர்– சொந்தக்காரருக்கும் இடையே உள்ள உறவின் விளைவுகளைச் சரியாகப் புரிந்துகொண்டிருக்கிறது. அவற்றை வைத்துக் கொண்டு பார்வையாளர்–வாங்குபவரைப் புகழவும் இணங்கச் செய்யவும் முயல்கிறது.

எண்ணெய்ச் சாய ஓவியத்திற்கும் விளம்பரத்திற்கும் இடையே இருக்கும் தொடர் உறவு சில சிறப்பான ஓவியங்களை 'மேற்கோள்' காட்டுவதோடு நின்றுவிடவில்லை. அது மிகவும் ஆழமானது. விளம்பரம் எண்ணெய்ச் சாய மொழியைப் பெரிதும் சார்ந்திருக்கிறது. அது தன்னுடைய குரலிலேயே தான் சொன்ன பொருட்களைப் பேசுகிறது. சமயங்களில் இரண்டிற்கும் இடையே இருக்கும் பார்வை சார்ந்த ஒற்றுமை மிகவும் நெருக்கமாக இருக்கிறது. அனேகமாக ஒரே மாதிரி இருக்கும் உருவங்களையும் அல்லது உருவங்களின் பகுதிகளையும் பக்கத்தில் பக்கத்தில் வைத்து 'ஸ்னாப்' விளையாட்டு விளையாட முடியும்.

ஜான் பெர்ஜர்

கலை காணும் வழிகள்

(ஸ்னாப் என்பது ஒரு சீட்டு விளையாட்டு. ஒரே மாதிரி இருக்கும் இரண்டு சீட்டுகளை முதலில் அடையாளம் கண்டு 'ஸ்னாப்' என்று சொல்வது. உதாரணமாக, சீட்டுகளின் படங்கள் பக்கமாகத் திருப்பி வைக்கப்படும்போது இரண்டு ராணிகள் வந்தால் யார் முதலில் ஸ்னாப் என்று சொல்கிறாரோ அவருக்கே சீட்டுகள் சொந்தம். மொழிபெயர்ப்பாளர்)

படங்கள் ஒத்திருக்கின்றன என்ற தளத்தில் மட்டுமே தொடர்ச்சி முக்கியமானது அல்ல. இன்னொரு தளத்திலும் இது போன்ற குறியீடுகளின் தொகுப்புகள் பயன்படுத்தப்படுகின்றன.

இந்தப் புத்தகத்தில் இருக்கும் விளம்பரங்களின் படங் களையும் ஓவியங்களையும் ஒப்பிடுங்கள் அல்லது படங்கள் நிரம்பிய பத்திரிகை ஒன்றைப் பாருங்கள், அல்லது மேல்தட்டு வர்க்கம் செல்லும் கடைத்தெருவிற்குச் சென்று அங்கு ஜன்னல் களில் வைத்திருக்கப்பட்டிருப்பவற்றைப் பாருங்கள். பின்னர் சித்திரங்கள் கொண்ட அருங்காட்சியாக அட்டவணை ஒன்றைப் புரட்டிப் பாருங்கள். எப்படி இரண்டு ஊடகங்களும் ஒரே மாதிரி யான செய்திகளைச் சொல்கின்றன என்பதை உணர்வீர்கள். இது பற்றி முறையாக ஆராய்ச்சி செய்ய வேண்டிய அவசியம் இருக்கிறது. இங்கு நாங்கள் சில மேற்கோள்களை மட்டுமே சுட்டிக்காட்டி இரண்டு சாதனங்களுக்கும் இடையே இருக்கும் ஒற்றுமையும் அவற்றின் நோக்கமும் ஆச்சரியப்படுத்த வைப்பவை என்பதைச் சொல்ல மட்டும் விரும்புகிறோம்.

காட்சிபொம்மைகளின் சைகைகளும், தொன்மத்தின் பாத்திரங்கள் ஓவியத்தில் செய்யும் சைகைகளுக்கும் இடையே இருக்கும் ஒற்றுமை.

இலைகள், மரங்கள், தண்ணீர் போன்ற இயற்கை யின் சாதனங்களைக் காதலின் சின்னங்களாகப் பயன்படுத்திக் களங்கமின்மை மட்டுமே நிறைந்திருக்கும் சூழல் ஒன்றை உருவாக்குவது.

பழமையையும் வேறுபட்டதையும் கொண்டு ஈர்க்க வைக்கும் மத்தியத்தரைப் பகுதி.

பெண்களைக் குறிக்க எடுத்துக் கொள்ளும் வடிவங்கள்; அமைதியின் உருவமான தாய் (கன்னி மேரி), எதற்கும் தயாராக இருக்கும் செயலாளர் (நடிகை, அரசனின் ஆசை நாயகி), குறைபாடே இல்லாமல் உபசரிப்பவர் (காண்பவர்– சொந்தக்காரரின் மனைவி), பாலியல் சின்னம் (வீனஸ், "ஆச்சரியப்படும் வனக்கன்னி"–மனேயின் புகழ்பெற்ற ஓவியம்) போன்றவை.

பெண்களின் கால்களுக்குத் தரப்படும் விசேஷமான பாலியல் அழுத்தம்.

ஆடம்பரத்தைக் குறிப்பாகக் காட்டுவதற்காகப் பயன்படுத்தப்படும் பொருட்கள்: செதுக்கப்பட்ட உலோகப்பொருட்கள், மென்மயிர் ஆடைகள், தேய்த்து வழவழப்பாக்கப்பட்ட தோற்பொருட்கள் போன்றவை.

காதலர்கள் செய்யும் சைகைகள், அணைப்புகள் – பார்ப்பவர்களின் வசதிக்காகச் சீராக அமைக்கப்பட்டது.

புது வாழ்வை அளிக்கும் கடல்

ஆண்களின் நடை உடை பாவனைகள் – செல்வத்தையும் ஆண்மையையும் பிரதிபலிப்பது.

தூரத்தை முன்குறுக்கம் போன்ற உத்திகளால் காட்டி அது மர்மமானது என்ற பிம்பத்தை அளிப்பது.

மது அருந்துதலை வெற்றியின் சின்னமாகக் காட்டுவது

குதிரைவீரன் காரோட்டுபவனாக மாறுவது.

ஏன் விளம்பரம் எண்ணெய்ச் சாய ஓவியத்தின் காட்சிமொழியைப் பெரிதும் சார்ந்திருக்கிறது?

விளம்பரம் நுகர்வுச் சமூகத்தின் கலாச்சாரம். அது அச்சமூகம் தன்னுடையது என்று நம்பும் பிம்பங்களின் மூலம் தன் செய்தியைப் பரவச் செய்கிறது. எண்ணெய்ச் சாய ஓவியத்தின் மொழியை அது பயன்படுத்துவதற்குப் பல காரணங்கள் இருக்கின்றன.

CARLO LODOVICO DI BORBONE PARMA WITH WIFE, SISTER AND FUTURE CARLO III OF PARMA, ANON 19TH CENTURY

எல்லாவற்றிற்கும் மேலாக எண்ணெய்ச் சாயம் தனி உடைமையைக் கொண்டாடும் சின்னம். நீ என்பது உன்னுடைய உடைமைகள்தான் என்ற கொள்கையிலிருந்து உருவான கலை வடிவம்.

மறுமலர்ச்சிக்குப் பின்னால் விளம்பரம் ஐரோப்பாவில் தோன்றிய காட்சிக் கலையின் இடத்தைப் பிடித்துவிட்டது என்று கருதுவது பிழையாக இருக்கும். மறையும் தறுவாயில் இருக்கும் அக்கலையின் கடைசி வடிவம்தான் விளம்பரம்.

விளம்பரத்தின் சாரம் பழைமையை நினைவுகொள்ள வைப்பது. இறந்தகாலத்தை எதிர்காலத்திற்கு விற்க வேண்டிய கட்டாயம் அதற்கு இருக்கிறது. அது தன்னைக் குறித்துச் சொல்லிக்கொள்வதன் விதிகளைத் தனக்குத்தானே கொடுத்துக்கொள்ள முடியாது. அதனால் அதன் தரத்தைப் பற்றிய குறிப்புகள் அனைத்தும் மரபு சார்ந்தும் கடந்த காலத்தியதாகவும் இருக்க வேண்டும். அது நவீன மொழியைப் பயன்படுத்தினால், உறுதியையும் நம்பகத்தன்மையையும் இழந்துவிடும்.

பார்ப்பவர்-வாங்குபவரின் மரபு சார்ந்த கல்வியைத் தனக்குச் சாதகமாகப் பயன்படுத்திக்கொள்ள வேண்டிய அவசியம் விளம்பரத்திற்கு இருக்கிறது. அவர் பள்ளியில் பயின்ற

வரலாறு, தொன்மம், கவிதை போன்றவற்றைக் கவர்ச்சியை உருவாக்குவதற்காகப் பயன்படுத்தலாம். சுருட்டுகளை அரசரின் பெயரில் விற்கலாம். உள்ளாடைகளை ஸ்பின்க்ஸைப் பின்புலமாகக் கொண்டு விற்கலாம். புதிய கார்களை அழகிய சோலைகளின் நடுவே இருக்கும் பெரிய வீட்டைக் காட்டி விற்கலாம்.

எண்ணெய்ச் சாய ஓவிய மொழியில் சரித்திரத்தைப் பற்றியும் கவிதையைப் பற்றியும் ஒழுக்கத்தைப் பற்றியும் தெளிவற்ற குறிப்புகள் என்றும் இருந்திருக்கின்றன. அவை துல்லியமற்றவை, பார்க்கப்போனால் அர்த்தமற்றவை என்பது ஒருவிதத்தில் நன்மை. அவை புரியும்படி இருக்கக் கூடாது. அவை எப்போதோ அரைகுறையாகப் படித்த கலை சார்ந்த பாடங்களை நினைவூட்டுவதாக இருக்க வேண்டும். விளம்பரம் வரலாறு முழுவதையும் தொன்மமாக மாற்றுகிறது. ஆனால்

கலை காணும் வழிகள்

அதைத் திறம்படச் செய்ய அதற்கு வரலாற்றுப் பரிமாணங்கள் கொண்ட காட்சி மொழி ஒன்று தேவை.

கடைசியாக, தொழில்நுட்பத்தில் நடந்த மேம்பாடு ஒன்று எண்ணெய்ச் சாய மொழியை விளம்பரத்தில் அடிக்கடி புழங்கக் கூடிய சாதாரண மொழியாக மாற்ற உதவி செய்தது. இது பதினைந்து ஆண்டுகளுக்கு முன்னர் கண்டுபிடிக்கப்பட்ட, விலை அதிகம் இல்லாத வண்ணப் புகைப்படம். எண்ணெய்ச் சாய ஓவியத்தால் மட்டுமே முன்னால் உருவாக்க முடிந்த பொருட்களின் வண்ணம், இழைவுத்தன்மை, அசலாகத் தோன்றும் தன்மை போன்றவற்றை வண்ணப் புகைப்படத்தாலும் செய்ய முடிந்தது. எண்ணெய்ச் சாய ஓவியம் பார்வையாளர்– சொந்தக்காரருக்கு எவ்வாறு இருந்ததோ அவ்வாறுதான் வண்ணப் புகைப்படம் பார்வையாளர்–வாங்குபவருக்கு இருக்கிறது.

STILL LIFE WITH DRINKING VESSELS BY CLAESZ 1596/7-1661

Sierra . Le soleil de midi .

arcoroc

இரண்டு ஊடகங்களும் ஒரே மாதிரியான,தொட்டுப் பார்த்து வாங்கும் முறையைப் பயன்படுத்துகின்றன. பார்ப்பவருக்கு நாம் வாங்குவது ஓவியத்திலோ அல்லது புகைப்படத்திலோ காட்டப்படும் பொருளைத்தான் வாங்குகிறோம் என்ற உணர்வை உருவாக்குகின்றன. இரண்டு முறைகளிலும், இருப்பதைத் தொட்டுவிட முடியும் என்ற உணர்வு அவர் அவற்றில் காட்டப்படும் உண்மைப் பொருளுக்குச் சொந்தக்காரர் என்று நினைக்கவைக்கிறது.

ஆனாலும் மொழியின் தொடர்ச்சி இருந்தபோதிலும், விளம்பரத்தின் செயல்பாடு எண்ணெய்ச் சாய ஓவியத்தின் செயல்பாட்டிலிருந்து வேறுபட்டது. பார்வையாளர்-வாங்குபவருக்கும் உலகிற்கும் இருக்கும் உறவு பார்வையாளர் – சொந்தக்காரருக்கு இருக்கும் உறவிலிருந்து வேறுபட்டது.

எண்ணெய்ச் சாய ஓவியம் அதன் சொந்தக்காரர் ஏற்கெனவே அனுபவித்துக்கொண்டிருந்த உடைமைகளில் சிலவற்றையும் அவருடைய வாழ்க்கை முறையையும் காட்டியது. தன் மதிப்பைக் குறித்து அவர் தானே கொண்டிருந்த எண்ணத்தை உறுதிப்படுத்தியது. அவர் தன்னைப் பற்றிக் கொண்டிருந்த எண்ணத்தை இன்னும் மேம்படுத்தியது. அது உண்மைகளோடு தொடங்கியது - அவர் வாழ்க்கையின் உண்மைகளோடு. ஓவியங்கள் அவர் வாழ்ந்த வாழ்க்கையின் அகத்தைச் சித்திரித்தன.

விளம்பரத்தின் குறிக்கோள் பார்வையாளரை அவர் வாழும் வாழ்க்கைமீது சிறிது அதிருப்திகொள்ள வைப்பது. சமூகத்தின் வாழ்க்கை முறைமீது அல்ல, அதில் அவரின் இருப்பின் மீது. விளம்பரம் சுட்டுவதை வாங்கினால் அவர் வாழ்க்கை இன்னும் சிறப்பானதாக இருக்கும் என்று அறிவுறுத்துகிறது. இப்போது

இருப்பதைவிட இன்னும் சிறப்பாக இருக்கலாம் என்ற மாற்றை அது அளிக்கிறது.

எண்ணெய்ச் சாய ஓவியம் சந்தையில் ஏற்கெனவே பணத்தை எடுத்தவர்களைக் குறிவைத்தது. விளம்பரம் யார் சந்தையாகக் கருதப்படுகிறார்களோ அவர்களைக் குறி வைக்கிறது. அதாவது பார்வையாளர்-வாங்குபவரை. அவரே நுகர்பவர்-உற்பத்தியாளராக இருக்கிறார். யாரிடம் இரண்டு முறை லாபம் ஈட்டப்படுகிறதோ – உழைப்பாளராக, வாங்குபவராக – அவரை. விளம்பரத்திலிருந்து சிறிது விடுதலை பெற்று இயங்கும் இடங்கள் பெரும் பணக்காரர்கள் இயங்கும் பகுதிகள்தாம். அவர்கள் பணம் அவர்களுக்கே உரியது.

விளம்பரம் முழுவதும் நம் பதற்றத்தின் வலுவில் இயங்குகிறது. எல்லாவற்றையும் தீர்மானிப்பது பணம். பணம் கிடைத்தால் பதற்றத்தை வெல்லலாம்.

நம்மிடம் ஒன்றும் இல்லாமல்போனால் நாமே இல்லாதவர்களாக ஆகி விடுவோம் என்ற பயம் உண்டாக்கும் பதற்றத்தை வைத்து விளம்பரம் விளையாடுகிறது என்று சொல்லலாம்.

ஜான் பெர்ஜர்

பணம்தான் வாழ்க்கை. பணமில்லாவிட்டால் நாம் பட்டினி கிடப்போம் என்ற பொருளில் அல்ல. ஒரு வர்க்கம் இன்னொரு வர்க்கத்தைச் சார்ந்தவர்களின் முழு வாழ்க்கையின் மீது தன் அதிகாரத்தைச் செலுத்தும் சக்தியை முதலீடு கொடுக்கிறது

கலை காணும் வழிகள்

என்ற பொருளில் அல்ல. பணம் என்பது மனிதத் திறனின் சின்னம்; அதன் திறவுகோல் என்ற பொருளில். பணத்தைச் செலவழிக்கும் சக்தி இருப்பது வாழ்வதற்குச் சக்தியைக் கொடுக்கிறது. விளம்பரத்தின் பழங்கதைகள் சொல்பவை இவை: பணம் செலவழிக்கும் சக்தியில்லாதவர்கள் முகங்களே இல்லாத அனாமதேயங்கள். சக்தியிருப்பவர்கள் பிரியமானவர்கள்.

விளம்பரம் ஒரு பொருள் அல்லது சேவையை விற்கப் பாலியலை அதிகம் பயன்படுத்துகிறது. ஆனால் பாலியல் என்பது எப்போதும் தானே சுதந்திரமாக இயங்குவது அல்ல: அது தன்னைவிடப் பெரிதான ஏதோ ஒன்றின் அடையாளமாக, நீ எதை விரும்புகிறாயோ அதை வாங்கும் திறனுள்ள நல்ல வாழ்க்கையின் அடையாளமாக, இருக்கிறது. எதையும் வாங்க முடியும் என்பதும் பாலியல் வசீகரம் கொண்டவன் என்பதும் ஒன்று; சில சமயங்களில் இது வெளிப்படையாகச் சொல்லப்படுகிறது. மேலே இருக்கும் பார்க்லே விளம்பரம் ஓர் உதாரணம். இந்தப் பொருளை வாங்க முடிந்தால் நீ மிகவும் வசீகரமானவன். வாங்க முடியவில்லை என்றால் உனக்கு வசீகரம் குறைவு என்றும் செய்தி மறைமுகமாகச் சொல்லப்படுகிறது.

விளம்பரத்திற்கு நிகழ்காலம் போதுமானது அல்ல என்பது விதி. எண்ணெய்ச் சாய ஓவியம் என்பது நிரந்தர

ஆவணமாகக் கருதப்பட்டது. அது தன் சொந்தக்காரருக்கு அளிக்கும் இன்பங்களில் ஒன்று அவருடைய நிகழ்காலத்தின் வடிவத்தை வருங்காலத்தில் வரும் சந்ததிகளுக்கு அளிக்கும் என்ற எண்ணத்தைக் கண்முன் நிறுத்துவது. எனவே, எண்ணெய்ச் சாய ஓவியம் இயல்பாக நிகழ்காலத்தில் வரையப்பட்டது. ஓவியர் அவர் கண்முன் நிற்பதை வரைந்தார் — உண்மையாகவோ அல்லது மனக்கண்ணிலோ. ஆனால் விளம்பரத்தின் பிம்பம் தற்காலிகமானது. அது வருங்காலத்தையே பயன்படுத்துகிறது. இதை வாங்கினால் நீ விசேஷம் கொண்டவனாக மாறுவாய்; இச்சூழல்களில் உன் உறவுகள் அனைத்தும் மகிழ்ச்சியோடும் ஒளி படைத்ததாகவும் இருக்கும் என்று அது சொல்கிறது.

வாங்கும் பொருள் வாங்குபவரைத் தனிப்பட்ட முறையில் மாற்றிவிடும் என்ற உறுதியை, முக்கியமாக உழைக்கும் வர்க்கத்தைக் குறிவைக்கும் விளம்பரம் அளிக்க முனைகிறது (சின்ட்ரல்லா மாரியது போன்று). ஒன்றுக்கொன்று தொடர்புடைய பல பொருட்களை வாங்குவதால் உருவாக்கப்படும் பொதுச் சூழல் உறவுகளையே புதியவையாக மாற்றிவிடும் என்ற உறுதியை நடுத்தர வர்க்க விளம்பரம் அளிக்கிறது. (மந்திர அரண்மனை ஒன்றில் நுழைவதுபோல இருக்கும்).

G-Plan a whole new way of life.

விளம்பரம் எதிர்கால மொழியில் பேசுகிறது. ஆனாலும் அதன் சாதனை எட்ட முடியாமல் முடிவே இல்லாமல் தள்ளிப் போடப்படுகிறது. உண்மை இவ்வாறாக இருக்கும்போது விளம்பரத்தின் நம்பகத்தன்மை ஏன் குன்றாமல் இருக்கிறது? இன்னொரு விதமாகச் சொல்லப்போனால், அது செலுத்தும் தாக்கத்திற்கு ஈடாக அதன் நம்பகத்தன்மை இருப்பது எவ்வாறு? காரணம் இதுதான் அது சொல்வது உண்மையா இல்லையா என்பது கொடுத்த வாக்குறுதிகளை நிறைவேற்றுவதை வைத்து மதிப்பிடப்படுவதில்லை. பார்ப்பவர்-வாங்குபவரின் அதீதக் கற்பனைகளின் தேவைகளை அது நிறைவேற்றுகிறதா இல்லையா என்பதை வைத்து மதிப்பிடப்படுகிறது. அது இருப்பது உண்மையை நடைமுறைப்படுத்துவதற்காக அல்ல. பகல் கனவுகளுக்குத் தீனி போடுவதற்காக.

இதைப் பற்றி இன்னும் புரிதல் வேண்டுமென்றால் நாம் *கவர்ச்சி* என்ற கருத்திற்குத் திரும்பிச் செல்ல வேண்டும்.

கவர்ச்சி என்பது நவீனக் கண்டுபிடிப்பு. எண்ணெய்ச் சாய ஓவிய மரபின் செழுமையான காலத்தில் அது இருந்ததில்லை.

ஜான் பெர்ஜர்

நளினம், நேர்த்தி, கட்டுப்பட வைக்கும் தன்மை போன்ற கருத்துகள் வெளிப்படையாகப் பார்க்கப்போனால் இதை ஒத்திருந்தன என்று சொல்லலாம். ஆனால் அவை அடிப்படையில் வேறுபட்டவை.

MRS SIDDONS BY GAINSBOROUGH 1727-1788

கெயின்ஸ்பரோ திருமதி சிட்டன்ஸைக் கவர்ச்சிக் கன்னியாகப் பார்க்கவில்லை. அதனால் அவர்—பொறாமைப்பட வைப்பவர், அதனால் மகிழ்ச்சியாக இருப்பவர்—என்ற பாங்கில் வரையப்படவில்லை. அவரைப் பணக்காரியாக, அழகியாக, திறமைமிக்கவராக, அதிர்ஷ்டசாலியாகப் பார்க்கலாம். ஆனால் இவை அனைத்தும் அவருடைய சொந்தப் பண்புகள். அவ்வாறே

MARILYN MONROE BY ANDY WARHOL

கலை காணும் வழிகள்

அறியப்பட்டவை. அவர் இருப்பது மற்றவர்கள் அவரைப் போல இருக்க விரும்புவதைச் சார்ந்து அல்ல. அவர் முற்றிலும் மற்றவர்களின் பொறாமையின் வடிவம் அல்ல-ஆண்டி வார்ஹால் மர்லின் மன்றோவை வரைந்திருப்பதுபோல அல்ல.

தனிப்பட்ட சமூகப் பொறாமை என்பது பொதுவான, பரவலான உணர்ச்சியாக இல்லாவிட்டால் கவர்ச்சியும் இருக்க முடியாது. மக்களாட்சியை நோக்கிப் பயணத்தைத் தொடர்ந்த தொழில்மயமான சமூகம் பாதியில் பயணத்தை நிறுத்தியதால், இதுபோன்ற உணர்ச்சியை உருவாக்குவதற்கு ஏற்ற இலட்சியச் சமூகமாக அது இருக்கிறது. மகிழ்ச்சியை நோக்கித் தனிமனிதன் தன் பயணத்தைத் தொடர்வது என்பது உலகெங்கிலும் மனித உரிமையாக ஏற்றுக்கொள்ளப்பட்டுவிட்டது. மனிதன் தான் யாராக இருக்கிறான் என்பதற்கும் தான் யாராக இருக்க விரும்புகிறான் என்பதற்கும் இடையே உள்ள முரணில் வாழ்கிறான். அம்முரணையும் அதன் காரணங்களையும் அவன் முழுவதும் உணர்ந்தால் முழு மக்களாட்சிக்காக நடக்கும் போராட்டங்களில் (அதன் விளைவுகளில் ஒன்று முதலாளித்துவத்தை வீழ்த்துவது) கலந்துகொள்வான். இல்லையென்றால் பொறாமையால் பீடிக்கப்பட்ட வாழ்க்கையை வாழ்ந்துகொண்டிருப்பான். பொறாமையை அவனுடைய வலுவற்ற நிலைமை பெரிதாக்கும். அடிக்கடி வரும் பகற்கனவுகளில் கரைந்துபோவான்.

விளம்பரம் ஏன் நம்பகத்தன்மை கொண்டதாக இருக்கிறது என்பதைப் புரிந்துகொள்ள இதுதான் வகை செய்கிறது. விளம்பரம் உண்மையிலேயே அளிப்பதற்கும் அது எதிர்காலத்தில் அளிப்பதாக உறுதி செய்வதற்கும் இடையே இருக்கும் வெற்றிட மானது, பார்வையாளர்-வாங்குபவர் அவர் உண்மையாக இருக்கும் நிலைக்கும் அவர் எப்படி இருக்க வேண்டும் என விரும்பும் நிலைக்கும் இடையே உள்ள வெற்றிடத்தை ஒத்திருக்கிறது. இரண்டு வெற்றிடங்களும் ஒன்றாக மாறுகின்றன. அது செயல்பாட்டினாலும் வாழ்வின் அனுபவத்தினாலும் நிரப்பப்படுவதில்லை. மாறாக, கவர்ச்சியான பகல்கனவுகளால் நிரப்பப்படுகிறது.

இச்செயல்முறை பல சமயங்களில் உழைக்கும் சூழ்நிலையால் வலுப்பெறுகிறது.

ஓயாது இருக்கும் அர்த்தமற்ற வேலை நேரங்களின் நிகழ்காலத்தைக் கனவில் வரும் எதிர்காலம் சமன் செய்கிறது. அத்தருணத்தின் உயிர்ப்பின்மைக்குப் பதிலாகக் கற்பனைச் செயல்பாடு இடம் பெறுகிறது. உயிர்ப்பில்லாத தொழிலாளி தன்னுடைய பகல்கனவுகளில் மிகவும் உயிர்ப்போடு இயங்கும்

நுகர்வாளராக மாறுகிறார். உழைக்கும் தன்னிலை நுகரும் தன்னிலையைப் பார்த்துப் பொறாமைப்படுகிறது.

எந்த இரு கனவுகளும் ஒரே மாதிரியாக இருப்பதில்லை. சில உடனடியாக நிகழ்ந்து மறைகின்றன. சில நீடிக்கின்றன. கனவு எப்போதும் கனவு காண்பவருக்கு மட்டுமே உரியது. விளம்பரம் கனவை உருவாக்குவதில்லை. அது செய்வதெல்லாம் நம்மிடம் தனிப்பட்ட முறையில் நீங்கள் இன்னும் பொறாமைப்படத் தகுந்தவராக மாறவில்லை, ஆனால் மாறுவதற்கு வாய்ப்பிருக்கிறது, என்று சொல்வதுதான்.

விளம்பரத்திற்கு இன்னொரு முக்கியமான சமூகச் செயல்பாடும் இருக்கிறது. விளம்பரத்தை உருவாக்குபவர்களும் பயன்படுத்துபவர்களும் இதைத் திட்டமிட்டுப் புகுத்தவில்லை

கலை காணும் வழிகள்

என்ற உண்மை அதன் முக்கியத்துவத்தைக் குறைத்து விடாது. நுகர்வு மக்களாட்சி முறைக்கு மாற்றாக விளம்பரம் அளிக்கிறது. நாம் என்ன சாப்பிடுகிறோம் (அல்லது என்ன அணிகிறோம், எதை ஓட்டுகிறோம்) என்பதைக் குறித்த தேர்வு அரசியலைக் குறித்து நாம் செய்யக்கூடிய தேர்வின் இடத்தைப் பிடித்துக்கொள்கிறது. நம் சமூகத்திலுள்ள ஜனநாயகத் தன்மையற்ற அம்சங்களை மறைக்க அல்லது ஈடுசெய்ய விளம்பரம் உதவுகிறது. உலகின் மற்ற இடங்களில் என்ன நடக்கின்றன என்பதையும் அது மறைக்கிறது.

கூட்டிக் கழித்துப் பார்த்தால், விளம்பரத்தை ஒரு தத்துவ முறை என்றுகூடச் சொல்ல முடியும். அது எல்லாவற்றையும் தன்னளவில் விளக்க முற்படுகிறது. உலகம் என்ன என்பதற்கு விளக்கம் அளிக்கிறது.

நல்ல வாழ்க்கைக்கு விளம்பரம் அளிக்கும் உத்தரவாதத் திற்கான மேடையாக மொத்த உலகமும் மாறுகிறது. உலகம் நம்மைப் பார்த்துச் சிரிக்கிறது. தன்னை அது நமக்கு அளிக்கிறது. எல்லா இடங்களும் நமக்குத் தங்களைத் தருவதாக நாம் நினைப்பதால் எல்லா இடங்களும் ஏறத்தாழ ஒரே மாதிரியாக இருக்கின்றன.

விளம்பரத்தைப் பொருத்தவரையில் பூசல்களுக்கு அப்பால் வாழ்வதுதான் அதிநவீன வாழ்வு.

புரட்சியைக்கூட விளம்பரம் தனக்கு ஏற்றவகையில் மாற்றிச் சொல்ல முடியும்.

விளம்பரம், உலகை விளக்குவதற்கும் உலகின் உண்மை யான நிலைமைக்கும் இடையே இருக்கும் முரண்பாடு அப்பட்டமானது. சில சமயங்களில் செய்தி விவரங்களைப் பதிப்பிக்கின்ற வண்ணப் பத்திரிகைகளில் இது தெளிவாகத் தெரிகிறது. அப்படிப்பட்ட பத்திரிகை ஒன்றின் உள்ளடக்கப் பக்கம்.

கலை காணும் வழிகள்

இதுபோன்ற முரண்பாடுகள் அளிக்கும் அதிர்ச்சி மிகப்பெரியது. இரண்டு வேறுபட்ட உலகங்கள் உரசிக் கொண்டிருப்பதைக் காட்டுவதால் மட்டும் அது ஏற்படவில்லை. ஒன்றில் மேல் மற்றொன்றை ஏற்றிக் காட்டும் கலாச்சாரத்தின் இழிதன்மையாலும்தான். ஒன்றின்மீது மற்றொன்றை ஏற்றிக் காண்பிப்பது திட்டமிட்டுச் செய்யப்படவில்லை என்ற வாதத்தை வைக்க முடியும். இருந்தாலும், அதில் சொல்லப்பட்டிருக்கும் செய்தி, பாகிஸ்தானில் எடுத்த புகைப்படங்கள், விளம்பரங்களுக்காக எடுத்த புகைப்படங்கள், பத்திரிகையைச் சரிபார்க்கும் முறை, விளம்பரத்தை அமைத் திருக்கும் முறை, இரண்டையும் சேர்த்து அச்சிட்டிருப்பது, விளம்பரப் பக்கங்களும் செய்திப் பக்கங்களும் ஒருங்கிணைக்க முடியாதவை என்ற உண்மை – இவை அனைத்தும் ஒரே கலாச்சாரத்தில் பிறந்தவை.

இம்முரண்பாடு நம்முடைய அறவுணர்விற்கு ஏற்படுத்தும் அதிர்ச்சிக்கு இங்கு முக்கியத்துவம் கொடுக்க வேண்டிய

தில்லை. விளம்பரதாரர்களே இவ்வதிர்ச்சியைக் கணக்கில் எடுத்துக்கொள்ளலாம். 'The Advertiser's Weekly' (1972, மார்ச், 3) சொல்வது இது: சில விளம்பர நிறுவனங்கள் பத்திரிகைகளில் வரும் இது போன்ற துரதிருஷ்டவசமான இணைப்புகள் வியாபாரத்தைப் பாதிக்கும் என்பது இப்போது புரிந்து கொண்டன. அதனால் அவை அதிர்ச்சியை அளிக்காத, வருத்தத்தைக் கொடுக்காத படங்களைப் பயன்படுத்தவும் வண்ணத்தில் இல்லாமல் கருப்பு-வெள்ளையில் விளம்பரம் செய்யவும் முடிவு செய்திருக்கின்றன. நாம் புரிந்துகொள்ள வேண்டியது இதுபோன்ற முரண்கள் விளம்பரத்தின் இயல்பைப் பற்றி என்ன சொல்கின்றன என்பதைத்தான்.

கலை காணும் வழிகள்

விளம்பரம் அடிப்படையில் நிகழ்வுகளற்றது. அது ஏதும் நடக்காதவரையில் தொடர்ந்து செயல்படுகிறது. விளம்பரத்தைப் பொருத்தவரையில் உண்மை நிகழ்வுகள் அரிதாக நடைபெறுகின்றன. அவை அன்னியர்களுக்கு மட்டுமே நடைபெறுகின்றன. பங்களாதேஷ் புகைப்படங்கள் எங்கோ நடைபெறும் துயர நிகழ்வுகளைக் காட்டுபவை. ஆனால் இதுபோன்ற நிகழ்வுகள் டெர்பியிலோ அல்லது பர்மிங்ஹாமிலோ ஏற்பட்டிருந்தாலும் அவை காட்டும் முரண்பாடுகளின் அப்பட்டமான தன்மை குறைந்துவிடாது. முரண்பாடுகள் துயரமான நிகழ்வுகளைச் சார்ந்திருக்க வேண்டும் என்பதும் இல்லை. அது இன்பத்தை அளிப்பதாக இருந்தாலும் அதை நேரடியாக, ஒரு சட்டத்திற்குள் கொண்டுவராமல் படம் பிடித்தால் அதன் முரண்பாடு நிச்சயம் பெரியதாகவே இருக்கும்.

விளம்பரம், தள்ளிப்போய்க்கொண்டே இருக்கும் எதிர்காலத்தில் அமைக்கப்படுவதால் அது நிகழ்காலத்தை ஒதுக்குகிறது. உருவாகின்ற, வளர்ச்சி அடைகின்ற எல்லாவற்றையும் துடைத்தெறிந்துவிடுகிறது. அனுபவம் என்பது அதனுள் நடைபெற முடியாத ஒன்று. நடப்பதெல்லாம் அதற்கு வெளியில்தான் நடைபெறுகிறது.

தெளிவாகச் சொல்வதையே ஓர் அரிதான நிகழ்வாகக் காட்டும் மொழியை விளம்பரம் பயன்படுத்தாவிட்டால் அது நிகழ்வுகள் அற்றது என்ற உண்மை உடனே தெரிந்திருக்கும். விளம்பரம் காட்டுவது அனைத்தும் கையகப்படுத்தப்படுவதற்காக காத்துக்கொண்டிருக்கின்றன. கையகப்படுத்துவது என்பது மற்ற எல்லா நடவடிக்கைகளின் இடங்களையும் பிடித்துக்கொண்டு விட்டது. ஒன்றை நாம் வைத்திருக்கிறோம் என்ற எண்ணம் மற்ற எல்லா எண்ணங்களையும் அழித்துவிட்டது.

விளம்பரம் ஏற்படுத்தும் தாக்கம் மிகப் பெரியது. அது மிக முக்கியமான அரசியல் நிகழ்வு. ஆனால் அது தரும் விவரங்கள் எவ்வளவு பரவலானவையோ அந்த அளவுக்கு அது அளிப்பது குறுகலானது. பொருள்களை வாங்கும் சக்தியைத் தவிர வேறு எந்த சக்தியையும் அது கண்டு கொள்வதில்லை. மனிதப் பண்புகள் அனைத்தும், தேவைகள் அனைத்தும் இச்சக்திக்குத் துணை நிற்கும்படிச் செய்யப்படுகின்றன. எல்லா நம்பிக்கைகளும் ஒருங்கிணைக்கப்படுகின்றன. ஒரேமாதிரியாக ஆக்கப்படுகின்றன. எளிமைப்படுத்தப்படுகின்றன. அதனால் அவை செறிவாகின்றன. ஆனால் தெளிவை இழந்து அடையாளம் இல்லாமல் ஆகின்றன. பொருளை வாங்கும்போதெல்லாம் மந்திரக்கதைகளில் வரும் வித்தை நிகழ்வது போன்ற உறுதிமொழி

ஜான் பெர்ஜர்

அளிக்கப்படுகிறது. ஒவ்வொரு முறையும் அளிக்கப்படுகிறது. இதைவிட அதிகமான நம்பிக்கையை, மனநிறைவை, இன்பத்தை அளிப்போம் என்று சொல்லும் எதையும் முதலாளித்துவக் கலாச்சாரத்தில் இனி எதிர்பார்க்க முடியாது.

விளம்பரம்தான் இக்கலாச்சாரத்தின் உயிர். விளம்பரம் இல்லாமல் முதலாளித்துவத்தால் பிழைக்க முடியாது. அதே சமயத்தில் விளம்பரமே அதன் கனவாக இருக்கிறது.

தான் சுரண்டும் பெரும்பான்மையினரின் விருப்பங்களை எவ்வளவு குறுகலாக வரையறையிட முடியுமோ அவ்வளவு குறுகலாக வரையறையிட அவர்களை வலியுறுத்துவதில் வெற்றி பெறுவதால் முதலாளித்துவம் பிழைக்கிறது. அடிப்படைத் தேவைகளை நீண்டகாலம் அளிக்காமல் தடுத்ததால் ஒரு காலத்தில் அது சாத்தியமானது. இன்று வளர்ச்சியுற்ற நாடுகளில், எது விரும்பத்தக்கது எது விரும்பத்தகாதது என்பதைப் பற்றி ஒரு போலி அளவீட்டைத் திணிப்பதால் அது சாத்தியமாகிறது.

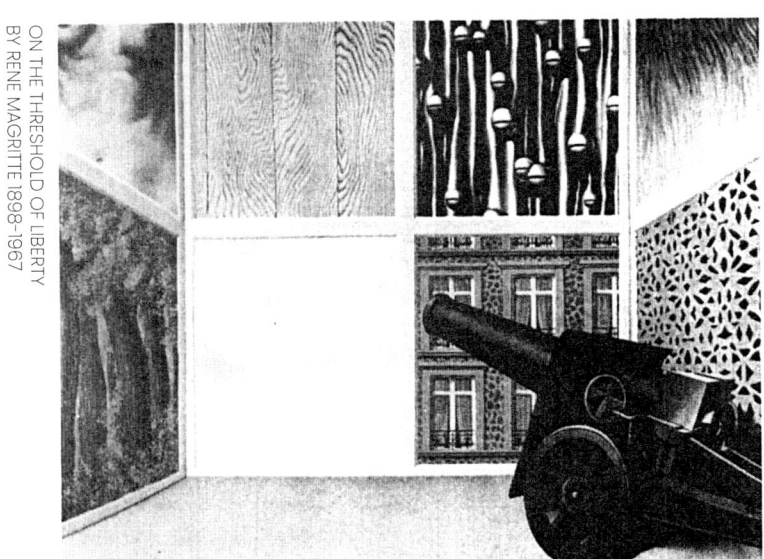
ON THE THRESHOLD OF LIBERTY BY RENE MAGRITTE 1898-1967

வாசகர்கள் தொடரலாம்...

List of Works Reproduced

10 *The Key of Dreams* by René Magritte, 1898-1967, private collection

14 *Regents of the Old Men's Alms House* by Frans Hals, 1580-1666, Frans Hals Museum, Haarlem

15 *Regentesses of the Old Men's Alms House* by Frans Hals, Frans Hals Museum, Haarlem

22 *Still Life with Wicker Chair* by Picasso 1881-

25 *Virgin of the Rocks* by Leonardo da Vinci, 1452-1519, National Gallery, London

27 *Virgin of the Rocks* by Leonardo da Vinci, Louvre, Paris

28 *The Virgin and Child with St Anne and St John the Baptist* by Leonardo da Vinci, National Gallery, London

31 *Venus and Mars* by Sandro Botticelli, 1445-1510, National Gallery, London

33 *The Procession to Calvary* by Pieter Breughel the Elder, 1525-69, Kunsthistorisches Museum, Vienna

33 *Wheatfield with Crows* by Vincent van Gogh, 1853-90, Stedelijk Museum, Amsterdam

37 *Woman Pouring Milk* by Jan Vermeer, 1632-75, Rijksmuseum, Amsterdam

46 (top left) *Nude* by Picasso

46 (top right) *Nude* by Modigliani, 1884-1920, Courtauld Institute Galleries, London

46 (bottom left) *Nevermore* by Gaugin, 1848-1903, Courtauld Institute Galleries, London

46 (bottom right) *Nude Standing Figure* by Giacometti, Tate Gallery, London

47 *Bathsheba* by Rembrandt van Ryn, 1606-69, Louvre, Paris

51 *Judgement of Paris* by Peter Paul Rubens, 1577-1640, National Gallery, London

53 *Reclining Bacchante* by Felix Trutat, 1824-48, Musée des Beaux Arts, Dijon

57 *The Garden of Eden; the Temptation, the Fall and the Expulsion* Miniature from 'Les Très RichesHeures du Duc de Berry' by Pol de Limbourg and brothers, before 1416, Musée Condé, Chantilly

58 *Adam and Eve* by Jan Gossart called Mabuse, died c.1533, Her Majesty the Queen

58 *The Couple* by Max Slevogt, 1868-1932,

59 *Susannah and the Elders* by Jacopo Tintoretto, 1518-94, Louvre, Paris

59 *Susannah and the Elders* by Jacopo Tintoretto, Kunsthistorisches Museum, Vienna

60 *Vanity* by Hans Memling, 1435-94, Strasbourg Museum

60 *The Judgement of Paris* by Lucas Cranach the Elder, 1472-1553, Landesmuseum, Gotha

61 *The Judgement of Paris* by Peter Paul Rubens, 1577-1640, National Gallery, London

61 *Nell Gwynne* by Sir Peter Lely, 1618-80, Denys Bower collection, Chiddingstone Castle, Kent

62 *Rajasthan*, 18th century, Ajit Mookerjee, New Delhi

62 *Vishnu and Lakshmi*, 11th century, Parsavanatha Temple, Khajuraho

62 *Mochica Pottery depicting sexual intercourse* Photograph by Shippee-Johnson, Lima, Peru

64 *Venus, Cupid, Time and Love* by Agnolo Bronzino, 1503-72, National Gallery, London

65 *La Grande Odalisque* by J.A.D. Ingres, 1780-1867, Louvre, Paris (detail)

65	*Bacchus, Ceres and Cupid* by Hans von Aachen, 1552-1615, Kunsthistorisches Museum, Vienna
66	*Les Oréades* by William Bouguereau, 1825-1905, private collection
67	*Danäe* by Rembrandt van Ryn, Hermitage, Leningrad (detail)
70	*Hélène Fourment in a Fur Coat* by Peter Paul Rubens, Kunsthistorisches Museum, Vienna
72	*Man Drawing Reclining Woman* by Albrecht Dürer, 1471-1528
73	*Woodcut from Four Books on the Human Proportions* by Albrecht Dürer
74	*The Venus of Urbino* by Titian, 1487/90-1576, Uffizi, Florence
74	*Olympia* by Edouard Manet, 1832-83, Louvre, Paris
78	(top left) *Virgin Enthroned* by Cimabué, Louvre, Paris, c.1240-1302?
78	(top right) *Virgin, Child and Four Angels* by Piero della Francesca, 1410/20-92, Williamston, Clark ArtInstitute
78	(bottom left) *Madonna and Child* by Fra Filippo Lippi, 1457/8-1504
78	(bottom right) *The Rest on the Flight into Egypt* by Gerard David, d.1523, National Gallery of Art Washington, Mellon Collection
79	(top left) *The Sistine Madonna* by Raphael, 1483-1520, Uffizi, Florence
79	(top right) *Virgin and Child* by Murillo, 1617-82, Pitti Palace, Florence
79	(bottom) *The Pretty Baa Lambs* by Ford Madox Brown, 1821-93, Birmingham City Museum
80	(top) *Death of St Francis* by Giotto, 1266/7-1337, Sta Croce, Florence
80	(bottom) *detail of Triumph of Death* by Pieter Brueghel, 1525/30-69, Kunsthistorisches Museum, Vienna
81	(top left) *Guillotined Heads* by Théodore Gericault, 1791-1824, National Museum, Stockholm

81 (top right) *Three Ages of Woman* by Hans Baldung Grien, 1483-1545, Prado, Madrid

81 (bottom) *Dead Toreador* by Edouard Manet

82 (top) *Still Life* by Pierre Chardin, 1699-1779, National Gallery, London

82 (bottom) *Still Life* by Francisco Goya, 1746-1828, Louvre, Paris

83 (top) *Still Life* by Jean Baptiste Oudry, 1686-1755, Wallace Collection, London

83 (bottom) *Still Life* by Jan Fyt, Wallace Collection, London

84 *Daphnis and Chloe* by Bianchi Ferrari, Wallace Collection, London

85 (top) *Venus and Mars* by Piero di Cosimo, 1462-1521, Gemäldegalerie, Berlin-Dahlen

85 (bottom) *Pan* by Luca Signorelli, c. 1441/50-1523, original now destroyed, formerly Kaiser Friedrich Museum, Berlin

86 (top) *Angelica saved* by Ruggiero by J.A.D. Ingres, 1780-1867, National Gallery, London

86 (bottom) *A Roman Feast* by Thomas Couture, 1815-79, Wallace Collection, London

87 (top) *Pan and Syrinx* by Boucher, 1703-70, National Gallery, London

87 (bottom) *Love seducing Innocence, Pleasure leading her on, Remorse following* by Pierre Paul Prud'hon, 1758-1823, Wallace Collection, London

88 *Knole Ball Room*

89 (top left) *Emanuel Philibert of Savoy* by Sir Anthony van Dyck, 1599-1641, Dulwich

89 (bottom left) *Endymion Porter* by William Dobson, 1610-46, Tate Gallery, London

89 (right) *Norman, 22nd Chief of Macleod* by Allan Ramsay, 1713-84, Dunvegan Castle

90 (top) *Descartes* by Frans Hals, Copenhagen

90 (bottom) Court Fool by Diego Velasquez, 1599-1660, Prado, Madrid

91 (top left) *Dona Tadea Arias de Enriquez* by Francisco Goya, 1746-1828, Prado, Madrid

91 (top right) *Woman in Kitchen* by Pierre Chardin, 1699-1779

91 (bottom) *Mad Kidnapper* by Théodore Géricault, 1791-1824, Springfield, Massachusetts

92 (top) *Self-Portrait* by Albrecht Dürer

92 (bottom) Self-Portrait by Rembrandt van Ryn, 1606-69

93 (top) *Self-Portrait* by Goya, MuséeCastres

93 (bottom) *Not to be reproduced* by René Magritte, Collection E.F.W. James, Sussex

95 *Paston Treasures at Oxnead Hall,* Dutch School, c. 1665, City of Norwich Museum

97 *The Archduke Leopold Wilhelm in His Private Picture Gallery* by David I. Teniers, 1582-1649, Kunsthistorisches Museum, Vienna

86 *Picture Gallery of Cardinal Valenti Gonzaga* by G. P. Panini, 1692-1765/8, Wadsworth Athenaeum, Hartford, Connecticut

99 *Interior of an Art Gallery*, Flemish, 17th century, National Gallery, London

102 *The Ambassadors* by Hans Holbein the Younger, 1497/8-1543, National Gallery, London

104 *Vanity* by Willem de Poorter, 1608-48, collection, Baszenger, Geneva

105 *The Magdalen Reading* by Studio of Ambrosius Benson (active 1519-50), National Gallery, London

105 *Mary Magdalene* by Adriaen van der Werff, 1659-1722, Dresden

105 *The Penitent Magdalen* by Baudry, Salon of 1859, Musée des Beaux-Arts, Nantes

106 Water-colour illustration to Dante's *Divine Comedy* - inscription *Over the Gate of Hell* by William Blake, 1757-1827, Tate Gallery, London

108 *Admiral de Ruyter in the Castle of Elmina* by Emanuel de Witte, 1617-92, collection, Dowager Lady Harlech, London

109 *India Offering Her Pearls to Britannia,* painting done for the East India Company in the late 18th century, Foreign and Commonwealth Office

110 *Ferdinand the Second of Tuscany and Vittoria della Rovere* by Justus Suttermans, 1597-1681, National Gallery, London

111 *Mr and Mrs William Atherton* by Arthur Devis, 1711-87, Walker Art Gallery, Liverpool

111 *The Beaumont Family* by George Romney, 1734-1802, Tate Gallery, London

112 *Still Life with Lobster* by Jan de Heem, 1606-84, Wallace collection, London

112 *Lincolnshire Ox* by George Stubbs, 1724-1806, Walker Art Gallery, Liverpool

113 *Still Life* ascribed to Pieter Claesz, 1596/7-1661, National Gallery, London

113 *Charles II Being Presented with a Pineapple by Rose, the Royal Gardener* after Hendrick Danckerts, c. 1630-78/9, Ham House, Richmond

114 *Mr Towneley and Friends* by Johann Zoffany, 1734/5-1810, Towneley Hall Art Gallery and Museum, Burnley, Lancashire

114 *Triumph of Knowledge* by Bartholomew Spranger, 1546-1611, Vienna Gallery

115 *Three Graces Decorating Hymen* by Sir Joshua Reynolds, 1723-92, Tate Gallery, London

116 *Ossian Receiving Napoleon's Marshalls in Valhalla* by A.L. Girodet de Roucy-Trioson, 1767-1824, Château de Malmaison

117 *Tavern Scene* by Adriaen Brouwer, 1605/6-38, National Gallery, London

117 *Laughing Fisherboy* by Frans Hals, Burgsteinfurt, Westphalia: collection, Prince of Bentheim and Steinfurt

117 *Fisherboy* by Frans Hals, National Gallery of Ireland, Dublin

118 *An Extensive Landscape with Ruins* by Jacob van Ruisdael, 1628/9-82, National Gallery, London

119 *River Scene with Fishermen Casting a Net* by Jan Van Goyen, 1596-1656, National Gallery, London

120 *Mr and Mrs Andrews* by Thomas Gainsborough, 1727-88, National Gallery, London

126 *Portrait of Himself and Saskia* by Rembrandt van Ryn, Pinakotek, Dresden

127 *Self-portrait* by Rembrandt van Ryn, Uffizi, Florence

130 (top) *Europe supported* by Africa and America by William Blake,

130 (bottom) *Pity* by William Blake

131 *Mildew Blighting Ears of Corn* by William Blake

132 (top) *Mademoiselle de Clermont* by Jean Marc Nattier, 1685-1766, Wallace Collection, London

132 (bottom) *Sale of Pictures and Slaves in the Rotunda, New Orleans, 1842*

133 (top left) *Princess Rakoscki* by Nicolas de Largillièrre, 1656-1746, National Gallery, London

133 (top right) *Charles, Third Duke of Richmond* by Johann Zoffany, 1734/5-1810, private collection

133 (bottom) *Two Negroes* by Rembrandt van Ryn, The Hague, Mauritshuis

134 *Sarah Burge, 1883. Dr Barnardo's Homes* by unknown photographer

135 *Peasant Boy Leaning on Sill* by Bartolomé Murillo, 1617-82, National Gallery, London

136 (top left) *A Family Group* by Michael Nouts, 1656?, National Gallery, London

136/1 (top centre) *Sleeping Maid and her Mistress* by Nicholas Maes, 1634-93, National Gallery, London

136 (bottom left) *Interior*, Delft School, c. 1650-55?, National Gallery, London

136/1 (bottom centre) *Man and a Woman in a Stableyard* by Peter Quast, 1605/6-47, National Gallery, London

137 (top right) *Interior with Woman Cooking* by Esaias Boursse, Wallace Collection, London

137 (bottom right) *Tavern Scene* by Jan Steen, 1626-79, Wallace Collection, London

138 (top left) *The Frugal Meal* by John Frederick Herring, 1795-1865, Tate Gallery, London

138 (top right) *A Scene at Abbotsford* by Sir Edwin Landseer, 1802-73, Tate Gallery, London

138 (centre left) *White Dogs* by Thomas Gainsborough, 1727-88, National Gallery, London

138 (centre middle) *Dignity and Impudence* by Sir Edwin Landseer, Tate Gallery, London

138 (centre right) *Miss Bowles* by Sir Joshua Reynolds, Wallace collection, London

138 (bottom) detail: *Farm Cart* by Thomas Gainsborough, 1727-88, Tate Gallery, London

139 (top) The James Family by Arthur Devis, Tate Gallery, London

139 (centre left) *A Grey Hack with a White Greyhound and Blue Groom* by George Stubbs, 1724-1806, Tate Gallery, London

139 (centre right) *The Bay Horse* by John Ferneley, 1782-1860, Tate Gallery, London

139 (bottom) *A Kill at Ashdown Park* by James Seymour, Tate Gallery, London

140 *Girl in White Stockings* by Gustave Courbet, 1819-77

141 *Demoiselles au bord de la Seine* by Gustave Courbet, Musée du Petit Palais, Paris

142 (top) *Les Romains de la Decadence* by Thomas Couture, 1815-79

142 (centre) *Le Salon* photograph

142 (bottom left) *Madame Cahen d'Anvers* by L. Bonnat

142 (bottom right) *The Ondine of Nidden* by E. Doerstling

143 (top left) *Witches Sabbath* by Louis Falero

143 (top right) *The Temptation of St Anthony* by A. Morot

143 (bottom left) *Psyche's Bath* by Leighton

143 (bottom right) *La Fortune* by A. Maignan

145 Photograph by Sven Blomberg

152 *Déjeuner sur l'Herbe* by Edouard Manet, Louvre, Paris

154 (top) *Jupiter and Thetis* by J.A.D. Ingres, Musée Granet, Aix-en-Provence

154 (bottom left) *Pan Pursuing Syrinx* by Hendrick van Balen I and follower of Jan Breughel I, 17th century, National Gallery, London

155 (top left) *Interior of St Odulphus' Church at Assendelft, 1649* by Pieter Saenredam, 1547-1665

155 (top right) *Wave* by Hokusai, 1760-1849

155 (bottom left) *Bacchus, Ceres and Cupid* by Bartholomew Spranger

157 *Carlo Lodovico di Borbone Parma with Wife, sister and Future Carlo III of Parma,* Anon, 19th century, Archducal Estate Viareggio

160 *Still Life with Drinking Vessels* by Pieter Claesz, 1596/7-1661, National Gallery, London

167 Mrs Siddons by Thomas Gainsborough, National Gallery, London

167 *Marilyn Monroe* by Andy Warhol

177 On the Threshold of Libertyby René Magritte

Acknowledgement is due to the following for permission to reproduce pictures in this book:

Sven Blomberg, 145, 152; City of Birmingham, 79 (bottom); City of Norwich Museums, 95; Chiddingstone Castle, 61; Euan Duff, 162 (top), 169 (bottom); Evening Standard, 44 (bottom); Frans Hals Museum, 14, 15; Giraudon, 59, 66, 78 (top left), 80 (bottom), 82 (bottom); Kunsthistorisches Museum, 33 (top), 97; Mansell, 46, 70, 126, 127; Jean Mohr, 44 (top), 51 (bottom); National Film Archive, 21; National Gallery, 25, 28, 31 (bottom), 51 (top), 64, 82 (top), 86 (top), 87 (top), 99 (bottom), 102, 105 (top left), 110, 113 (top), 117, 118, 119, 120, 133 (top left), 135, 136 (top left and bottom left), 136-1 (top and bottom), 160 (top), 167 (top); National Trust (Country Life), 88; Rijksmuseum, Amsterdam, 37; Tate Gallery, 111 (bottom), 115, 138 (top right and bottom), 123 (middle right and top); Wadsworth Atheneum, Hartford, 99 (top); Wallace Collection, 83 (top and bottom), 84, 87 (top and bottom), 112 (top), 132 (top), 137 (top and bottom); Walker Art Gallery, 112.